D1249349

Defining Latin American Art

Hacia una definición del arte latinoamericano

Defining Latin American Art

Hacia una definición del arte latinoamericano

DOROTHY CHAPLIK

Foreword by Angel Hurtado

Spanish language translation by
Carmen Herrera Dania de Grossi
with Elizabeth Bricio Beauchamp

McFarland & Company, Inc., Publishers
Jefferson, North Carolina, and London

LIBRARY OF CONGRESS CATALOGUING-IN-PUBLICATION DATA
Chaplik, Dorothy.
Defining Latin American art = Hacia una definición del arte latinoamericano /
Dorothy Chaplik ; foreword by Angel Hurtado ;
Spanish language translation by Carmen Herrera Dania de Grossi
with Elizabeth Bricio Beauchamp.
p. cm.
Includes bibliographical references and index.

ISBN 0-7864-1728-5 (illustrated case binding : 50# alkaline paper)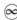

1. Art, Latin American—20th century. 2. Modernism
(Art)—Latin America. 3. Art, Latin American—French influences.
4. Modernism (Art)—France—Paris. 5. Modernism (Art)—France—Influence.
I. Title: Hacia una definición del arte lationoamericano. II. Title.
N6502.57.M63C48 2005 709'.8'0904—dc22 2004019459

British Library cataloguing data are available

On the cover: (left) Rogelio Polesello, *Filigree* (detail);
(right) Pérez Celis, *Enduring Earth* (detail)

Manufactured in the United States of America

McFarland & Company, Inc., Publishers
Box 611, Jefferson, North Carolina 28640
www.mcfarlandpub.com

Contents

Índice

Acknowledgments

Agradecimientos

Warm thanks to my two friends Lucrecia Bernal and Mari Fohrman, whose bilingual expertise guided me through many intricate communications with artists, museums and other Spanish institutions. In addition, Lucrecia Bernal proofread the original English manuscript in its entirety, making valuable suggestions along the way, as well as sharing her perspective of the illustrations. Many thanks, also, to the translators of this book, Carmen Herrera Dania and Betty Beauchamp, whose keen observations helped me rethink certain concepts.

Mi caluroso agradecimiento a mis amigas Lucrecia Bernal y a Mari Fohrman, quienes con su pericia en ambos idiomas me ayudaron a comunicarme con artistas, museos y otras instituciones de habla hispana. Igualmente, gracias a Lucrecia Bernal quien leyó y corrigió el original en inglés, aportó sus valiosas sugerencias y compartió conmigo su perspectiva de las ilustraciones. Va también mi agradecimiento para las traductoras de este libro, Carmen Herrera Dania y Betty Beauchamp, cuyas agudas observaciones me llevaron a repensar ciertos conceptos.

Foreword
by Angel Hurtado

Prólogo
por Angel Hurtado

Taking proportions into consideration, there is another wall, not as infamous as Berlin's, but just as restrictive. It is a virtual wall, not made of concrete and brick, but with subtle, rationalized commercialism and nationalism. It is the "Manhattan wall," constructed by the modern art establishment of New York, a conglomerate of auction houses, select art galleries, collectors, critics, and publishers. The icons of this circle are those artists who reach spectacular prices at auction. This wall has been exposed in past investigations of price fixing between the two largest and most influential auction houses in New York and London.

In terms of Latin American art, some Mexican artists (Rivera, Kahlo, Orozco, et al.—all deceased) have managed to get through a crack in the colossal wall, but they are always on a sub-plane, apart from Manhattan's grand icons. The rest of Latin American art continues to bang its head against the wall, unable to get through. It is an art largely unknown in the United States, due in part to its Third World origins, to U.S. nationalistic chauvinism, and also, it must be told, by the

Guardando las proporciones, existe hoy otro muro, no tan infame como el de Berlín, pero igualmente restrictivo. Es un muro virtual, no está construido de cemento ni ladrillos, está sutilmente elaborado con razonamientos comerciales y nacionalistas. Es el "muro de Manhattan," construido por el "establishment" del arte moderno de Nueva York, un conglomerado de casas de subastas, algunas galerías de arte, coleccionistas, críticos y casas editoras. Los íconos de este círculo son los artistas que logran espectaculares cotizaciones en las subastas. En el pasado han habido investigaciones al respecto, debido a fraudulentas maniobras de las dos principales potencias subastadoras de Londres y Nueva York.

Con referencia al arte de América Latina, algunos artistas mexicanos (Rivera, Kahlo, Orozco, et al.— todos fallecidos) han sido introducidos através de una grieta del poderoso muro, pero, claro, en un plano subalterno a los grandes íconos. El resto del arte de América Latina se golpea la cabeza contra el muro sin poder pasar. Es un arte pobremente conocido en los Estados Unidos debido al chauvinismo imperante y por provenir de paises subdesarrollados. También,

1

total apathy of Latin American countries to promote their own artists.

Few are the North American writers dedicated to publishing and presenting Latin American art. Among them is Dorothy Chaplik, who has succeeded in bringing to light an art distinguished since pre–Columbian times by its quality, diversity and originality. An almost lifelong interest in art—as a student, a young artist, and a lecturer—preceded her Latin American studies, which were inspired by contact with schoolchildren of Latin American heritage. She has authored articles and critical reviews for various art periodicals, and has held educational workshops for teachers. She is now one of the few specialists and critics in the United States on the art of Latin America. Her books include *Latin American Art: An Introduction to Works of the 20th Century* and *Latin American Arts and Cultures*. The latter is directed at the younger generation and covers the history of art from pre–Columbian times to the present. These works are important parts of the task of promoting the art of these countries in the United States. Chaplik's current effort, *Defining Latin American Art*, also touches on the pre–Columbian and colonial periods, as well as European influences on modern art and the global diffusion of Latin American art. Thanks to the book you hold in your hand, you can follow the trajectory of this neglected art that starts some centuries before the arrival of Columbus and continues vigorously to this day.

Latin American artists began the twentieth century influenced by the European rules, and later distanced themselves from them, breaking those rules with a variety of themes and styles. Today there is no common style to Latin American art. Its diversity is such that there is no common denominator for the totality, or for each isolated country. Conversely, some Latin American artists, like Torres-García of Uruguay, Matta from Chile,

justo es reconocerlo, por el total desinterés de esos países en la promoción de sus propios artistas.

Pocos son los escritores norteamericanos que se han dedicado a publicar y dar a conocer a sus conciudadanos el arte latinoamericano. En este grupo se encuentra Dorothy Chaplik, quien ha traído a la luz el arte, que desde la época pre-colombina se caracteriza por diversidad, calidad y originalidad. El interés en el arte por casi toda su vida — como estudiante, artista joven y conferencista — siempre precedió sus estudios latinoamericanos, cuales fueron inspirados por su contacto con alumnos con raíces latinoamericanas. Ella es autora de numerosos artículos y críticas para revistas de arte, y ha organizado talleres educativos para maestros. Chaplik es ahora una de los pocos críticos de arte en los Estados Unidos, especializada en temas latinoamericanos. Sus libros incluyen *Introducción al Arte de América Latina en el Siglo XX* y *Culturas y Artes de América Latina*. Este último fue diseñado para estudiantes de la nueva generación y abarca la historia del arte desde la época pre-colombina hasta el presente. Estos libros son importantes con función de promover en los Estados Unidos el arte de estos países. Actualmente Chaplik en su libro *Hacia una definición del arte latinoamericano*, también presenta los períodos precolombinos y coloniales, al igual que la influencia europea y el modernismo en la difusión internacional del arte latinoamericano. Gracias a este libro, el lector podrá seguir la trayectoria de este ignorado arte que comenzó varios siglos antes de la llegada de Colón al Nuevo Mundo continuando en tranformación, con gran vigor, hasta nuestros dias.

Los artistas latinoamericanos comenzaron el Siglo XX con la tradicional influencia de reglas europeas, para luego alejarse de ellas y romperlas con una variedad de temas y estilos. En realidad no hay un estilo preponderante en el arte de América Latina. Su diversidad es tal que no hay un denominador común ni para la totalidad ni para algun país aislado. Inclusive, algunos destacados artistas, como el uruguayo Torres-García, el chileno

Tamayo from Mexico, Lam from Cuba, and Soto from Venezuela, have influenced many artists in the United States and Europe. These are fertile and highly original artists. They are, and have been, sources of universal modern art using a variety of pre–Columbian, colonial, and indigenous elements, then re-creating them with modern European trends, to produce something new altogether.

Overcoming Third World obstacles, such as the political, social, and economic instability in all of Latin America, these artists have managed to establish themselves on their own accord, as leaders who deserve a place on the other side of the "Manhattan wall."

<div align="right">

Angel Hurtado
Venezuela, 2003

</div>

Former Chief of the Audio-Visual Unit
Art Museum of the Americas
Washington, D.C.

(English translation by Miguel Angel Hurtado)

Matta, el mexicano Tamayo, el cubano Lam, y el venezolano Soto, han ejercido influencias en algunos artistas de Estados Unidos y Europa. Su fertilidad y originalidad han sido fuentes importantes del arte moderno universal. Usando diversos elementos, precolombinos, indigenas, coloniales, y re-creándolos con las modernas corrientes europeas han llegado a elaborar un arte nuevo.

Superando todas las trabas del subdesarrollo, y mas recientemente, la inestabilidad política, económica y social, los artistas latinoamericanos, gracias a sus propios esfuerzos, han logrado establecerse como figuras de primer orden y, por consiguiente, merecen también un lugar al otro lado del "muro de Manhattan."

<div align="right">

Angel Hurtado
Venezuela, 2003

</div>

Ex Jefe de la Unidad Audio-Visual
Museo de las Américas
Washington, D.C.

Preface

Prefacio

A growing interest among both Latinos and non–Latinos for a deeper understanding of the art of Latin America has been the impetus for this book. The writing has been a journey of exciting discovery.

The book sets out to illustrate how the direction of Latin American art was influenced by the early twentieth century modernist movement in Europe, as well as by the muralist movement in Mexico. In tracing these stylistic connections, I discovered the enormous contributions to the evolution of the global art of our times by Joaquín Torres-García from Uruguay, Roberto Matta from Chile, Rufino Tamayo from Mexico, Wifredo Lam from Cuba, and Jesús-Rafael Soto from Venezuela.

The subject matter chosen by Latin America's artists is varied. In countries with strong indigenous populations, their work often relates to Indian legends and symbolism. Television and the Internet have made international crises and persistent world problems the themes of many artists. And, as they have done through the ages, artists continue to express personal struggles and dreams.

Writing this book has been an enlightening experience. In addition to the aesthetic pleasure of viewing beautiful

Escribí este libro impulsada por el creciente interés que muestran tanto latinos como no latinos por adquirir un conocimiento más amplio y profundo del arte latinoamericano. La composición del mismo ha sido un viaje pleno de emocionantes descubrimientos.

El libro busca ilustrar los modos en que el arte vanguardista europeo de principios del siglo veinte, así como el muralismo mexicano, influyen en el arte latinoamericano. Al rastrear y explorar las conexiones estilísticas entre el arte latinoamericano y estos movimientos, descubrí las grandes aportaciones que artistas como Joaquín Torres García de Uruguay, Roberto Matta de Chile, Rufino Tamayo de México, Wifredo Lam de Cuba y Jesús Rafael Soto de Venezuela, han hecho a la evolución del arte global actual.

Los temas elegidos por los artistas latinoamericanos son muchos y variados. Por ejemplo, leyendas y simbolismos autóctonos marcan la obra de artistas nacidos en países con considerable presencia indígena. Hoy en día los temas de muchos artistas reflejan las crisis internacionales y los problemas mundiales desplegados por la televisión y el Internet. Y como siempre lo han hecho a través de las épocas, los artistas siguen expresando sus luchas y sueños personales.

Para la autora, la experiencia de escribir este libro ha sido iluminadora. Además del

and innovative works of art, the experience has provided opportunities to meet many warm and generous artists from Mexico, Cuba, Argentina, Paraguay, Brazil, and the United States. Some meetings have been face to face; others were carried out through a series of telephone conversations or an exchange of letters.

For the reader, it is hoped the journey will be equally exciting.

Dorothy Chaplik
Evanston, Illinois
2004

placer estético derivado de la contemplación de hermosas e innovadoras obras de arte, he tenido la oportunidad de conocer a muchos artistas cálidos y generosos de México, Cuba, Argentina, Paraguay, Brasil, y los Estados Unidos. Con algunos el contacto fue personal, con otros a través de cartas o conversaciones telefónicas.

Espero que para el lector esta exploración sea igualmente emocionante.

Dorothy Chaplik
Evanston, Illinois
2004

I. Latin America: The Land and Its People

I. América Latina: la tierra y su gente

The art of Latin America is as diverse as the land, the climate and the people of its many countries, which include Mexico and Central America (sometimes known as Middle America), South America, and various islands in the Caribbean Sea. (See Map.)

Each country is home to different percentages of Indian, African, European, and Asian people, who speak different languages and embrace different cultures. Diversity is strong among the native Indian populations alone. In Mexico, close to sixty ancient Indian cultures survive, each with its own language. When separated by long distances, Indians belonging to the same language group often cannot understand each other's speech, because of regional accents and dialects that have developed over time.

Regional diversity also occurs among the European languages spoken in Latin America. While Spanish is the official language in most of Latin America, pure Castilian Spanish is seldom heard anywhere. Foreign words and accents creep into a language and change its vocabulary and pronunciation. When Spanish-speak-

El arte de América Latina presenta la misma diversidad de la tierra, del clima y de sus pueblos, incluyendo México y América Central (a veces conocidos como Mesoamérica), América del Sur y las islas del Mar Caribe. (Ver mapa).

En cada país conviven en rico mestizaje poblaciones indígenas, africanas, europeas y asiáticas, con sus respectivas lenguas y culturas. Las fronteras de cada territorio nacional engloban una diversidad de culturas indígenas. Tan sólo en México, subsisten alrededor de sesenta culturas y lenguas indígenas milenarias. Aun perteneciendo a un mismo grupo lingüístico, frecuentemente un grupo indígena no puede entenderse con otro ya que a través del tiempo se han ido desarrollando variaciones en los dialectos y en los acentos regionales.

Esta diversidad regional también ocurre entre las lenguas europeas vigentes en América Latina, pues aunque el español es el idioma oficial en casi toda América Latina, raras veces se escucha el castellano puro. Palabras y acentos ajenos suelen aparecer en el lenguaje y cambian su vocabulario y pronunciación. Aun hablando el mismo idioma, hispanohablantes de diferentes países y regiones

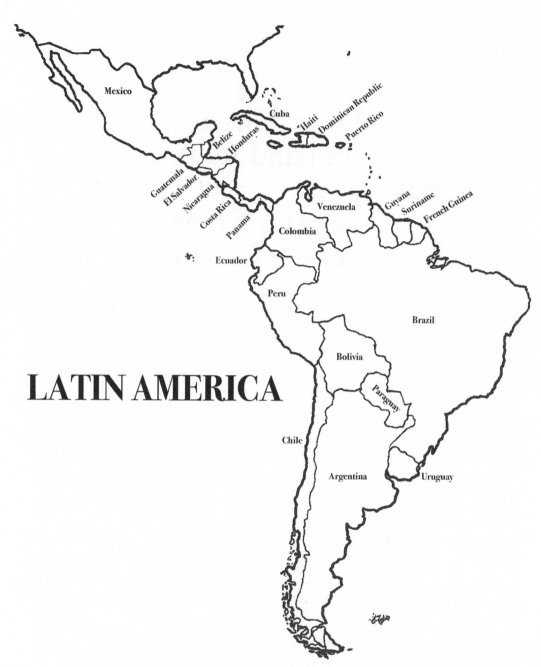

Map of Latin America

Mapa de América Latina

ing residents visit neighboring Latin American countries, they often cannot understand regional phrases and accents. Like the Portuguese spoken in Brazil, the French in Haiti, the Dutch in Curaçao,

pueden no llegar a entender ciertos vocablos, expresiones idiomáticas y acentos. El español, al igual que el portugués del Brasil, el francés de Haití, el holandés de Curazao y el inglés de Jamaica, es una realidad cambiante a través

and the English in Jamaica, the original form of the language has changed gradually, influenced by the sounds and phrases of other speech being heard.

The land and climate of Latin America are no less diverse than its languages. Vast mountain ranges running through Middle and South America create snow-capped highlands, where freezing temperatures prevail. In the lowlands, temperatures vary from warm to tropical. In between, stretches of bleak deserts, smoldering volcanoes, teeming jungles, and tropical rain forests are responsible for some areas remaining sparsely populated, or totally unoccupied.

Whether in the highlands or lowlands, communities vary in size and character. In many villages life is often simple, sometimes impoverished, and frequently dictated by ancient tradition. In and around larger cities, where the wealth is concentrated, lifestyles may include more modern conveniences. However, cities also have poverty and crowded living conditions. Broad differences exist between the incomes of the rich and poor throughout Latin America. Not necessarily for economic reasons, clothing styles vary in Latin America's larger cities, where men and women wearing New York or Paris fashions walk alongside Indians who prefer traditional styles worn by their ancestors.

The diversity of land, language, and economy often creates barriers that divide the people of a single country, as well as dividing one country from another. Yet, these separate, unique countries are bound together, linked by their geographic proximity, by their common history, and by centuries of expressing themselves through art.

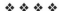

The "New World" discovered by Christopher Columbus in 1492 was actually a very old world, where vigorous In-

de la historia, enriquecida por el intenso y diversificado mestizaje cultural que caracteriza la amplia zona de América Latina.

La tierra y los climas de América Latina no son menos diversos que sus lenguas. Inmensas cordilleras que atraviesan Centro y Sudamérica crean altiplanos cubiertos de nieve en los que prevalecen las heladas. En las tierras bajas, las temperaturas varían de calientes a tropicales. Y en medio, extensiones desérticas, volcanes latentes, junglas fecundas y bosques tropicales que explican su escasa o nula población.

Tanto en el altiplano como en las tierras bajas, las comunidades varían en tamaño y características. La vida en los pueblos chicos es sencilla, a veces empobrecida y frecuentemente regida por antiguas tradiciones. Por el contrario, en las ciudades y sus suburbios, donde la riqueza se concentra de manera desigual, hay un mayor acceso a las comodidades de la vida moderna. Sin embargo, también en ellas son comunes la pobreza y el hacinamiento. En toda América Latina, la brecha entre ricos y pobres es muy grande. El modo de vestir en las grandes ciudades de América Latina es muy variado y no obedece a razones económicas. Encontramos hombres y mujeres vestidos a la última moda de París o Nueva York, así como indígenas engalanados con los estilos tradicionales de sus antepasados.

La diversidad de tierras, lenguas y economías abren y cierran fronteras entre habitantes y países. Tanto la proximidad geográfica como la historia y formas de expresión artística que comparten desde siglos han creado y siguen creando fuertes vínculos en toda la región.

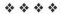

El supuesto "Nuevo Mundo" con el que Cristóbal Colón se topó en 1492 era en realidad un mundo muy antiguo, ya que las civilizaciones indígenas tenían más de mil años de vigoroso florecimiento. Ya para el año 1500 A.C., la cultura olmeca se había convertido en la primera civilización organizada de

dian civilizations had flourished for thousands of years. By 1500 B.C., the Olmec culture had become the first organized civilization in Middle America, or Mesoamerica, establishing strong traditions in art, architecture, and religion. When the Maya culture appeared, about 800 B.C., they expanded on the achievements of the Olmec. They produced a wealth of art and architecture and became a great civilization. A profound understanding of mathematics and astronomy led to their development of an accurate calendar. Astronomical observations also influenced the construction of pyramids and other architecture, often built to reflect the rising and setting sun. Under the influence of the Olmec and Maya, the many Middle American cultures that evolved later continued to create substantial architecture (Illus. **I-1**), and an abundance of religious art.

By the sixteenth century A.D., the Aztec empire dominated most of Middle America. Their civilization had been enriched by the learning and skills of the many neighboring cultures they had conquered. In building their capital city of Tenochtitlán (now Mexico City), the Aztec transformed a marshy swamp into a habitable city, with efficient street systems, bridges, aqueducts, gardens, and remarkable art and architecture.

It was in South America, in what is now central Peru, where the oldest city in all of the Americas was established about 2600 B.C. At a large site known as Caral, the ancient people constructed public architecture, religious stone mounds up to 60 feet high, and ceremonial plazas. At the beginning of the twenty-first century, the importance of this culture was just being recognized.

More is known about the Chavín people, who flourished in the central highlands of the Andes Mountains, between 900 and 200 B.C. They built an imposing temple and incorporated religious stone sculpture of jaguars and eagles. Under-

Mesoamérica, con una rica tradición artística, arquitectónica y religiosa. Los logros alcanzados por los olmecas fueron acrecentados por la cultura maya que surgió alrededor del 800 A.C. Produjeron un inmenso caudal de arte y de arquitectura y crearon una gran civilización. Sus profundos conocimientos de las matemáticas y la astronomía les permitieron desarrollar un calendario de alta precisión. Sus observaciones astronómicas también influyeron en toda su arquitectura, incluyendo las pirámides que muchas veces fueron construidas para reflejar el nacimiento y la puesta del sol. Bajo la influencia de los olmecas y de los mayas, las diversas culturas de Mesoamérica que se desarrollaron en períodos posteriores siguieron creando una notable arquitectura (Illus. **I-1**) así como una abundancia de arte religioso.

Para el siglo dieciséis D.C., el imperio azteca dominaba la mayor parte de Mesoamérica y su civilización se había enriquecido con los conocimientos y habilidades de muchas de las culturas que conquistaron. Para la construcción de su ciudad capital, Tenochtitlán (ahora ciudad de México), los aztecas transformaron los cenagosos pantanos en una ciudad habitable, con vialidades eficientes, puentes, acueductos, jardines y un arte y arquitectura extraordinarios.

La ciudad más antigua de todas las Américas se estableció en Sudamérica, alrededor del año 2600 A.C., en lo que hoy es el corazón del Perú. En la amplia zona de Caral, este antiguo pueblo construyó edificios públicos, plataformas religiosas de piedra con alturas superiores a 18 metros, así como impresionantes sitios ceremoniales. Sólo hasta principios del siglo veintiuno, la importancia de esta cultura empieza a ser reconocida.

Se sabe más sobre la cultura chavín, que floreció en las planicies centrales de la cordillera de los Andes entre 900 y 200 A.C. Allí se encuentra un imponente templo que ostenta esculturas en piedra de jaguares y águilas. Este centro religioso está entrelazado por escalinatas subterráneas y túneles. El arte chavín, su arquitectura y religión tuvieron una gran influencia sobre las culturas nazca y

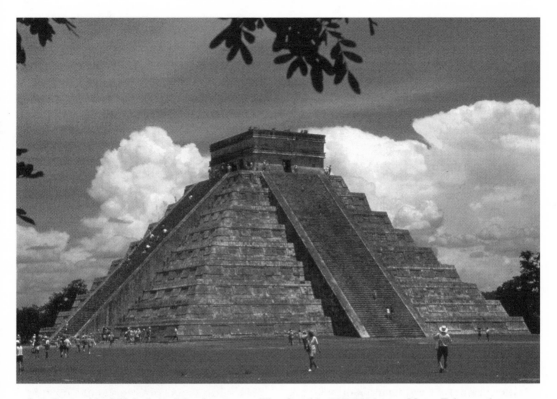

I-1. *Pyramid of Kukulcán* (also known as *The Castle*), 987–1204 A.D. Maya-Toltec culture, Chichén Itzá, Mexico.
 Maya knowledge of astronomy affected the design and construction of this pyramid, named for the important feathered-serpent god. The pyramid's four sets of stairs total 364 steps, with the base around the bottom making a total of 365 steps, the number of days in the solar year.

I-1. *Pirámide de Kukulcán* (llamado también *El Castillo*), 987–1204 D.C. Cultura maya-tolteca, Chichén Itzá, México.
 Los conocimientos que los mayas tenían de la astronomía se reflejan en el diseño y en la construcción de esta pirámide que lleva el nombre de su importante deidad, la Serpiente Emplumada. Las cuatro escalinatas de la pirámide suman 364 escalones y con la base alcanzan un total de 365, el número de días del año solar.

ground stairways and tunnels crisscrossed beneath their religious center. Chavín art, architecture and religion influenced the Nazca and Moche cultures, as well as the many civilizations that emerged later in South America. In addition to the feline gods and birds with snakeheads that appeared in their religious art, the Moche also produced portrait vessels that describe how they looked. (Illus. **I-2**.)

 When the sixteenth century conquerors arrived in ancient Peru, the Inca empire controlled the numerous cultures that had developed during the centuries. They occupied lands known today as

moche, así como sobre muchas de las civilizaciones que surgieron más tarde en América del Sur. Además de los dioses felinos y de las aves con cabeza de serpiente que aparecen en su arte religioso, los mochicas también produjeron vasijas retrato que nos muestran su fisonomía (Ilus. **I-2**).

 A la llegada de los conquistadores al antiguo Perú en el siglo dieciséis, el imperio inca ya reinaba sobre numerosas culturas que se habían ido desarrollando a través de los siglos. Ocupaban las tierras hoy conocidas como el Perú, Bolivia, Ecuador y partes de Colombia, Chile y Argentina. Todos los conocimientos y habilidades de las civilizaciones

I-2. *Portrait Vessel of a Ruler*. Moche culture, 400-600 A.D. South America, Peru, North Coast.

Moche artists created lifelike, three-dimensional images in clay, by working with two-piece molds. The finished vessels were sometimes filled with water and taken on long journeys across the desert. Any evaporating mists caught in the curved section of the tube would drop back into the jug, thus preserving the water supply.

I-2. *Vasija-retrato de un gobernante.* Cultura moche, 400-600 D.C. Sudamérica, el Perú, costa norte.

Los artistas moches producían imágenes tridimensionales en barro, trabajando con moldes de dos piezas. A veces las vasijas terminadas se llenaban de agua y se llevaban durante largos viajes por el desierto. El vapor que pudiera desprenderse se condensaba en la sección curva del tubo para caer nuevamente en la vasija y así conservar el abasto de agua.

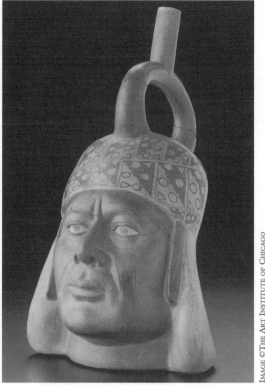

Peru, Bolivia, Ecuador, and parts of Colombia, Chile, and Argentina. All the knowledge and skills of the civilizations they had conquered were absorbed by the Inca, who became known for their expertise in gold work, stone masonry, and road building through the mountains. Their exceptional art and architecture went into the making of the great Temple of the Sun and the religious center at Cuzco.

Surviving works of pre–Columbian art and architecture have provided much of what we know today about the old civilizations. Often found in fragments or discovered at abandoned Indian sites, these ancient works offer picture images and glyph writing, carved or painted on stone sculpture, clay vessels, walls, and books, that have helped piece together the history, beliefs, and customs of the early people.

The strength and beauty of Indian art and culture underwent change after contact with Europe following the sixteenth century conquest. Yet, the ancient art has provided a continuous thread in the history of Latin American art. The old symbols still find their way into the art and architecture of contemporary times.

conquistadas fueron asimilados por los incas, que llegaron a distinguirse por su magistral orfebrería, mampostería y construcción de caminos a través de las montañas. El majestuoso Templo del Sol y el centro religioso de Cuzco son muestras de su dominio del arte y de la arquitectura.

Sabemos algo de estas antiguas civilizaciones por los vestigios de arte y arquitectura precolombinos. Los múltiples fragmentos o piezas descubiertos en sitios indígenas abandonados presentan imágenes y glifos, tallados o pintados sobre esculturas de piedra, vasijas de barro, paredes y códices que han ayudado a descifrar la historia, las creencias y costumbres de estas tempranas culturas.

La fuerza y belleza del arte y de las culturas indígenas sufrieron cambios al contacto con Europa después de la conquista del siglo dieciséis. Sin embargo, este antiguo arte sigue siendo un hilo conductor en la historia del arte latinoamericano. Los antiguos símbolos se siguen filtrando en el arte y en la arquitectura contemporáneos.

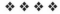 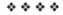

After the Spanish and Portuguese conquistadors had won their battles with the Indians, boatloads of people began arriving, eager to stake out land claims. The conquerors divided the ancient world into colonies ruled by the Europeans. Since most of the new arrivals spoke Spanish, Portuguese, Italian, and French, languages rooted in Latin, the lands came to be known as Latin America.

Among the newcomers were missionaries who came to Christianize the Indians and build new houses of worship. Towered churches soon took the place of pyramids. From their first view of Indian lands, the conquerors had appreciated the well-constructed buildings, magnificent cities, and mountain roads built by the Inca and Aztec empires. They promptly put the Indians to work erecting European style churches, often built on top of ruined pyramids and other religious buildings that the conquerors had ordered destroyed as symbols of an evil, pagan religion. (Illus. **I-3**.)

European monks taught and supervised the Indians in the preparation of Christian church art. Despite their close supervision, the finished work often reflected the Indian creators. The faces and figures of holy people resembled Indian models, and biblical landscapes reflected Andean or tropical regions. Instead of the traditional vines and flowers that decorated European churches, the shapes of local blossoms and birds, corn, pineapples, serpents and feathers began to appear on church walls. This Indianizing of Christian art occurred throughout Latin America, but was especially strong in Cuzco, Peru, where it came to be known as the Cuzco School. (Illus. **I-4**.)

Although the Indians were forced to convert to Christianity and change their way of life, many clung silently to their old religious customs and languages. In some cases, Indians interpreted the Chris-

Una vez que los conquistadores españoles y portugueses subyugaron a los indígenas, empezaron a llegar naves cargadas de gente ávida de tomar posesión de las tierras. Los conquistadores dividieron el mundo antiguo en colonias dominadas por los europeos. Como la mayoría de los recién llegados hablaban español, portugués, italiano y francés, todas ellas lenguas de raíz latina, las tierras recibieron el nombre de América Latina o Latinoamérica.

Entre los recién llegados había misioneros venidos a cristianizar a los indígenas y a construir nuevos templos de culto. Las torres y campanarios de las iglesias pronto ocuparon el lugar de las pirámides. Desde su llegada, los conquistadores observaron con admiración las magníficas edificaciones y esplendorosas ciudades así como la red de caminos a través de las montañas construidos bajo los imperios del inca y del azteca. En el acto pusieron a los indígenas a trabajar en la construcción de iglesias estilo europeo, sobre pirámides y edificios religiosos derribados bajo las órdenes de los conquistadores ya que éstos los veían como símbolos de una religión perversa y pagana (Ilus. **I-3**).

Bajo la enseñanza y supervisión de los frailes europeos, los indígenas plasmaron el arte cristiano en las iglesias, pero a pesar de esta estricta supervisión, la obra terminada muchas veces era un reflejo de los creadores indígenas. Los rostros y figuras de los santos se asemejaban a los modelos indígenas y los paisajes bíblicos reflejaban la naturaleza tropical o los paisajes andinos. En lugar de las flores y enredaderas que decoraban las iglesias europeas, los muros de las iglesias empezaron a lucir flores y aves regionales, maíz, piñas, serpientes y plumas. Este arte cristiano indigenista ocurrió en toda América Latina, pero alcanzó especial fuerza en el Cuzco, Perú, donde se conoce como la Escuela de Cuzco (Ilus. **I-4**).

Aunque los indígenas fueron obligados a convertirse al cristianismo y a cambiar sus usos y costumbres, muchos conservaron

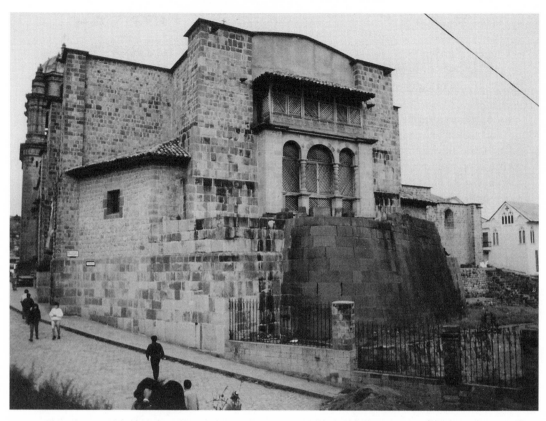

I-3. *Church and Monastery of Santo Domingo.* Cuzco, Peru, 16th century.
 This church was built on top of the foundation of the old Inca Temple of the Sun. Solidly built Inca stone masonry provided earthquake protection for the Spanish construction.

I-3. *Iglesia y monasterio de Santo Domingo.* Cuzco, Perú, Siglo 16.
 Esta iglesia fue construida sobre la base de un antiguo templo del sol inca. La solidez de la construcción sirvió como protección antisísmica para la edificación española.

tian saints as new forms of their old deities.

 By the beginning of the seventeenth century, the new rulers had ended the close supervision and education of the native population. Indians continued to live in villages among their own people, but they were not allowed to practice their old customs publicly. Authorities often referred to them as ignorant and inferior. Cut off from their cultural roots and the nurturing support of the monks, most Indians lived in poverty, deprived of pride and dignity.

 By the end of the seventeenth century, the populace had begun to oppose foreign rule and bad government. Part of

calladamente su idioma y sus antiguas costumbres religiosas. En algunos casos, los indígenas vieron en los santos cristianos nuevas formas de sus antiguas deidades.

 Para los inicios del siglo diecisiete, los nuevos señores abandonaron la estrecha supervisión y educación de la población nativa. Los indígenas siguieron viviendo en sus pueblos, entre su propia gente, sin que se les permitiera practicar públicamente sus antiguas costumbres. Generalmente las autoridades los clasificaban como ignorantes e inferiores. Arrancados de sus raíces culturales y del apoyo protector de los frailes, la mayoría de los indígenas vivían en la miseria, sin orgullo ni dignidad.

 A finales del siglo diecisiete, la oposi-

the protest was against the denial of basic rights to the native population. Students, teachers, and priests started a movement for independence, and gradually were joined by others. Indians, Africans, mulattos (people of mixed African and European blood), mestizos (people of mixed European and Indian blood), and Afromestizos (people of mixed African, European and Indian blood) formed loose military groups that later developed into disciplined armies. Soldiers often moved to neighboring regions to help one another. By the end of the nineteenth century, independence was achieved throughout the colonies, and boundaries were set down for the countries we know today as Latin America.

In many countries a merging took place between the ancient Indian cultures and Christianity. Although great numbers of Indians today rigidly maintain their old religion and customs, others mix past and present in habit and dress. Christian holidays are often celebrated with early Indian dances and costumes. The intense religious devotion of both the Indian and the Christian cultures undoubtedly made the merging inevitable. Another contributing factor was the intermarriages that occurred among the diverse populations. Yet, the extensive merging did not completely diminish the importance of ancient Indian art and symbols.

During the colonial period, the Spanish and other Europeans introduced new materials and new methods of creating art, easily grasped by Indian craftsmen. Trained and untrained artists set to work carving wooden saints and crosses for the missionaries, as well as for their own personal use. (Illus. **I-5**.) Others shaped clay incense burners and ritual vessels like those used by their ancient ancestors, or decorated their weavings and paintings with the religious figures and themes val-

ción contra el gobierno extranjero y el mal gobierno local empezó a crecer entre la población. En parte, la protesta se debía a la falta de derechos básicos de la población nativa. El movimiento de independencia nació entre estudiantes, maestros y sacerdotes y poco a poco fueron recibiendo el apoyo de la demás población. Los indígenas, africanos, mulatos (descendientes de africanos y europeos), mestizos (descendientes de indígenas y europeos), y afromestizos (descendientes de indígenas, africanos y europeos) formaron grupos militares desordenados que más tarde se organizaron en ejércitos disciplinados. Los soldados se apoyaban entre sí moviéndose de un lado a otro en toda la región. La independencia se logró en todas las colonias a finales del siglo diecinueve y se establecieron las fronteras entre los países que hoy conocemos como América Latina.

En muchos países se desarrolló un mestizaje entre las antiguas culturas indígenas y el cristianismo, y aunque un gran número de indígenas conservan rigurosamente sus costumbres y antigua religión, otros han hecho una fusión de ambas en vestidos y costumbres. Las festividades cristianas frecuentemente se celebran con danzas y vestimentas indígenas. No cabe duda que la profunda religiosidad tanto de las culturas indigenas como de la cristiana hicieron que esta fusion fuera inevitable. Los matrimonios mixtos entre los diferentes tipos de poblacion también fueron un factor determinante para esta fusión. Sin embargo, todas estas mezclas no lograron disminuir del todo la importancia del antiguo arte y de los símbolos indígenas.

Durante el período colonial, los españoles y demás europeos introdujeron nuevos materiales y métodos para la creación artística que fueron rápidamente adoptados por los artesanos indígenas. Con o sin adiestramiento, los artistas locales se dieron a la tarea de esculpir santos de madera y cruces para los misioneros y para su uso personal (Ilus. **I-5**). Otros modelaron incensarios de barro y

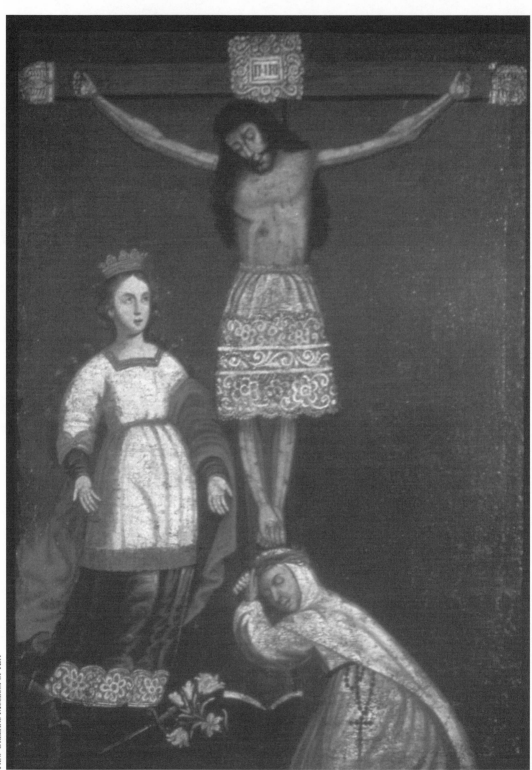

ued by the early people. Such sponta-
neous creations, both Indian and Christ-
ian in character, continue to this day.
Known as folk art or popular art, these
works are found in marketplaces or seen
in museums. (Illus. **I-6**.)

Formal art, both religious and secu-
lar, began when trained European artists
arrived in the colonies to teach at acade-
mies set up by the royal courts of Spain
and Portugal. Since that time, European
influence on the style of Latin American

vasijas rituales como las utilizadas por sus an-
tepasados; o decoraron sus tejidos y pinturas
con figuras y temas religiosos valorados por
los primeros pueblos. Estas creaciones espont-
áneas, de carácter tanto indígena como cris-
tiano, siguen produciéndose hoy día. Cono-
cidas como arte popular o folclórico, estas
obras se encuentran en los mercados o
pueden admirarse en los museos (Ilus. **I-6**).

El arte formal tanto religioso como secu-
lar empezó con los artistas europeos que lle-
garon a las colonias para enseñar en las acad-

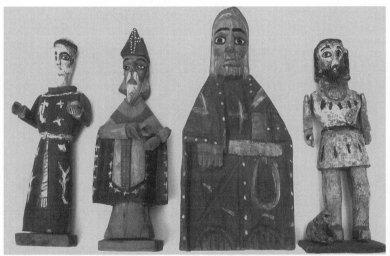

WILLIAM S. GOLDMAN

I-5. *Saints.* Chichicastenango, Guatemala. Artist unknown. 20th century.
Religious figures like these often are carved by untrained people, using makeshift tools. Yet, the
carver's deep religious feelings usually are transferred to their work. The heart guides the hand.

I-5. *Santos.* Chichicastenango, Guatemala. Artista desconocido. Siglo 20.
Este tipo de figuras religiosas se tallan casi siempre con herramientas improvisadas por personas
que han aprendido solas este oficio, y a pesar de ello, su profundo fervor religioso queda plasmado
en la obra. El corazón conduce a la mano.

Opposite: **I-4.** *Lord of the Earthquakes, with Saint Catherine of Alexandria and Saint Cather-
ine of Siena.* Cuzco School, 17th–18th century, Peru.
Just as the ancient Incas wrapped their dead dignitaries in precious fabric for burial, colo-
nial artists of the Cuzco School painted the dying Christ figure wearing a skirt of lace, a Peru-
vian fabric highly valued during colonial times. The painting's title is a reminder of a terrible
earthquake in 1650, which stopped abruptly when a sculptured Christ figure was taken from
the church and carried into a procession.

I-4. *Señor de los Temblores, con Santa Catarina de Alejandría y Santa Catarina de Siena.* Escuela
de Cuzco, Siglos 17–18, el Perú.
De la misma manera que los antiguos incas envolvían a sus dignatarios muertos en telas preciosas
para su entierro, los artistas coloniales de la Escuela de Cuzco pintaron la figura de Cristo muerto
envuelto en un faldón de encaje / tela muy valorada en la éspace colonial. El título de la pintura es
un recordatorio del terrible terremoto ocurrido en 1650 que cesó abruptamente cuando un Cristo
esculpido fue sacado de la iglesia y llevado en procesión.

art has been strong. However, since early in the twentieth century, the influence of the United States on style and subject matter has been significant. As Latin American artists began absorbing avant-garde styles, their art also began making significant contributions to the development of art in Europe and the United States. Perhaps through works of the twentieth and twenty-first centuries, the diversity and definition of Latin American art can be understood more clearly.

emias fundadas por las Cortes Reales de España y de Portugal. A partir de entonces, la influencia del arte europeo en el estilo latinoamericano es palpable. Sin embargo, desde los inicios del siglo veinte, la influencia de los Estados Unidos sobre los estilos y los temas artísticos ha sido relevante. Al tanto que los artistas latinoamericanos absorbían los estilos de la vanguardia, su arte también empezó a contribuir al desarrollo del arte en Europa y los Estados Unidos. Quizás las obras del siglo veinte y veintiuno nos permita tener un mayor acercamiento a la diversidad y definición del arte latinoamericano.

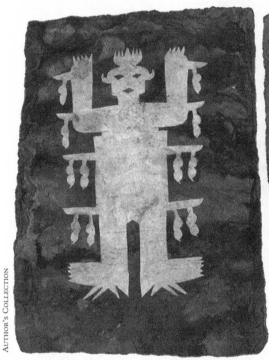

I-6. *Spirit Cutouts*. Otomí culture. San Pablito, Puebla, Mexico, 1970.
Otomí people today still use paper cutouts in ceremonies held to bring rain, cure illness, and assure good luck and prosperity. According to ancient beliefs, the paper dolls represent the life force of the old god spirits, believed to control their world.

I-6. *Figuras de espíritus en papel*. Cultura otomí. San Pablito, Puebla, México, 1970.
Aún hoy día el pueblo otomí sigue usando figuras de papel amate en sus ceremonias para invocar la lluvia, curar enfermedades y acarrear buena suerte y prosperidad. Según las viejas creencias, las figuras de papel son vivas representaciones de las antiguas deidades que rigen su mundo.

II. Latin American Art

II. El arte latinoamericano

The diversities within each country have contributed to the great variety of Latin America's art since the beginning of the twentieth century. Each ethnic group, Indian, African, Asian or European, possesses a unique historic and artistic perspective. Influence also comes from the artist's immediate geographic surroundings (mountains, oceans, jungles, deserts, rural or urban sites) and social or political milieu. Added to these differences is the wide range of art styles inspired by avant-garde trends and movements that began in early twentieth century Europe.

No specific art style or technique or color scheme is typical of Latin America, although critics in the past have claimed that surrealism, fantasy, or intensity of color are identifying characteristics. While many artists work in these styles and some mix vigorous colors, no single label describes the diversity of its art. No common denominator exists for the art of any single country, or for Latin America as a whole.

To simplify the process of definition, this chapter will examine the subject matter of Latin America's art from two perspectives: national and universal. At the same time, it will consider various international styles that have evolved in the last century. While the basic elements of art

A partir del siglo veinte la gran diversidad que existe en cada país ha contribuido a la pluralidad del arte latinoamericano. Cada grupo étnico, indígena, africano, asiático o europeo, es dueño de una singular perspectiva histórica y artística. En el artista también influye su entorno geográfico inmediato (montañas, océanos, junglas, desiertos, ámbito rural o urbano), así como el medio político y social. Aunado a estas diferencias está el amplio rango de estilos artísticos inspirados por las tendencias vanguardistas y demás movimientos que nacieron a principios del siglo veinte en Europa.

Ningún estilo específico, técnica o gama de colores son típicos de América Latina, aunque en el pasado algunos críticos han afirmado que el surrealismo, la fantasía o la intensidad de color son sus características determinantes. Aunque muchos artistas trabajan dentro de este esquema y algunos tienen un colorido vigoroso, ninguna etiqueta puede describir la diversidad de su arte. No existe un común denominador para el arte de ningún país en particular, ni de América Latina como un todo.

Para simplificar el proceso de una definición, este capítulo examinará el arte latinoamericano desde dos ópticas: la nacional y la universal. Al mismo tiempo, considerará los diferentes estilos internacionales que se han desarrollado durante el último

(line, shape, space, light, color, and texture) and the guiding principles (pattern, rhythm, contrast, balance, and unity) will not be emphasized in this section, the following section will consider these features in certain works.

National Interest

The subject matter of nationalist art emphasizes the ethnic or national roots of an artist. It projects images of local people, their surroundings and their customs, or the art and architecture of their ancestors. Regional landscapes and historic events also fall into this grouping.

In certain parts of Mexico and Central America, strong Indian cultures often provide the themes and symbols of nationalist art. Mexico's famous murals are in this category, reflecting one of the official aims of the Mexican mural movement, to honor the country's rich Indian heritage. Diego Rivera's mural *Day of the Dead in the City* (Illus.1) describes a Mexican day of celebration, observed since ancient times and featuring symbolic masks and skulls. Historic Indian tragedies are illustrated in Rivera's mural *The Spanish Conquest* (Illus. 2), José Clemente Orozco's mural *Dimensions* (Illus. 3) and David Alfaro Siqueiros' mural *Cuauhtémoc Reborn* (Illus. 4).

Also nationalist in subject is the modernist easel painting titled *City Landscape No. 1* (Illus. 26), by Guatemalan-born Carlos Mérida, whose shapes and designs suggest the textiles of the ancient Maya, as well as contemporary architecture. Puerto Rican–born Rafael Ferrer pays tribute to his cultural ancestors with primitivist subject, style, and medium in *Bag Faces* (Illus. 38).

Indian subjects also infuse the art of the Andean nations, Peru, Bolivia, and Ecuador. The abstract work *Huanacaúri* (Illus. 48), by Peruvian artist Fernando de Szyszlo, and the figurative painting *Spir-*

Interés nacional

El tema del arte nacionalista enfatiza las raíces étnicas o nacionales de un artista. Proyecta imágenes de los habitantes de la localidad, su entorno y sus costumbres, o del arte y de la arquitectura de sus antepasados. Esta categoría incluye los paisajes regionales y los hechos históricos.

En ciertas partes de México y de América Central el arte nacionalista toma sus temas y símbolos de las vigorosas culturas indígenas. Los famosos murales mexicanos caen dentro de esta categoría al reflejar una de las aspiraciones oficiales del movimiento muralista mexicano: el de rendir homenaje al copioso patrimonio indígena. El mural de Diego Rivera, *Día de Muertos en la ciudad* (Ilus. 1), en el que aparecen máscaras simbólicas y calaveras, describe una festividad mexicana que se ha venido celebrando desde la antigüedad. Las tragedias históricas sufridas por los indígenas están ilustradas en murales como *La conquista española* (Ilus. 2) de Rivera, *Dimensiones* (Ilus. 3) de José Clemente Orozco y *Cuauhtémoc redimido* (Ilus. 4) de David Alfaro Siqueiros.

Tambien de temática nacionalista es la obra de caballete vanguardista intitulada *Paisaje de la urbe núm. 1* (Ilus. 26) del guatemalteco Carlos Mérida, cuyas formas y diseños sugieren los textiles de los antiguos mayas así como la arquitectura contemporánea. En su obra *Bolsas con cara* (Ilus. 38), el puertorriqueño Rafael Ferrer le rinde tributo a sus antepasados culturales precolombinos a través de su estilo, temática y medios primitivistas.

Los temas indígenas también permean el arte de las naciones andinas, Perú, Bolivia y Ecuador. La obra abstracta *Huanacaúri* (Ilus. 48) del artista peruano Fernando de Szyszlo

its of the Forest (Illus. 41) by Eduardo Kingman Riofrío, of Ecuador, relate to ancient Indian legends and mythology.

The European heritage of Cuban-born Cundo Bermúdez is emphasized in *Portrait of the Artist's Niece* (Illus. 19), where the model is dressed in the traditional fashion of the artist's Spanish ancestors.

National identity is sometimes expressed subtly through color, texture, architecture, custom, or other regional details. Aspects of Mexico are described in this manner in *Daughter of the Dancers* (Illus. 7), by Manuel Alvarez Bravo, and in *Cuitzeo* (Illus. 52) and *Madonna of the Miracles* (Illus. 53), two paintings by Alfredo Arreguín. From Cuba, an abstract painting by Amelia Peláez titled *Hibiscus* (Illus. 16) portrays Spanish elements of her home and garden, surrounded by the blue of the Caribbean Sea. The wide vista of a village in Honduras, *View of San Antonio de Oriente* (Illus. 40), expresses the pride of José Antonio Velázquez in his hometown.

Universal Interest

Universal works, in contrast to those of national and personal meaning, are dedicated to subjects of worldwide familiarity or interest, and touch on social, political, or technological developments. The planetary landscape by Venezuelan Angel Hurtado, *Triptych (Mars-Venus-Mercury)* (Illus. 62), was inspired by astronaut exploration on the moon's surface, an event that captured the attention of the world. *Bicycle Race in France* (Illus. 22), by Juan Soriano of Mexico, and *Cinderella* (Illus. 64), by Eduardo Giusiano of Argentina, also have universal interest. The excitement of a bicycle race and the fairy tale plight of Cinderella are likely to be familiar to people almost everywhere.

With the progression of the twentieth and twenty-first centuries, Latin America's

así como la pintura figurativa *Espíritus del bosque* (Ilus. 41) del ecuatoriano Eduardo Kingman Riofrío están relacionadas con la mitología y las antiguas leyendas indígenas.

La raíz europea del cubano Cundo Bermúdez se destaca en su cuadro *Retrato de la sobrina del artista* (Ilus. 19), en el que la modelo aparece ataviada a la manera tradicional de los antepasados españoles del artista.

La identidad nacional a veces se expresa sutilmente a través del color, la textura, la arquitectura, las costumbres o cualquier otro elemento regional. Algunos aspectos de México aparecen de este modo en *La hija de los danzantes* (Ilus. 7) de Manuel Álvarez Bravo así como en *Cuitzeo* (Ilus. 52) y *Madona de los Milagros* (Ilus. 53), dos pinturas de Alfredo Arreguín. De Cuba, una pintura abstracta de Amelia Peláez, intitulada *Mar Pacífico* (Ilus. 16), representa los elementos españoles de su casa y de su jardín, rodeados del azul del Mar Caribe. El amplio panorama de un pueblo de Honduras en *Vista de San Antonio de Oriente* (Ilus. 40) expresa el orgullo que José Antonio Velásquez siente por su pueblo natal.

Interés universal

Las obras de proyección universal, en contraste con aquellas con significados nacionales y personales, se centran en temas ampliamente conocidos o de interés general con ciertos toques sociales, políticos o de desarrollo tecnológico. El paisaje planetario del venezolano Ángel Hurtado, *Tríptico (Marte-Venus-Mercurio)* (Ilus. 62) se inspira en las exploraciones de los astronautas sobre la superficie lunar, un hecho que captó la atención del mundo entero. *La vuelta a Francia* (Ilus. 22) del mexicano Juan Soriano y *La Cenicienta* (Ilus. 64) del argentino Eduardo Giusiano también son temas de interés universal. Bien puede afirmarse que la emoción de una carrera ciclista y el cuento de los apuros de Cenicienta son ampliamente conocidos en todo el mundo.

Al correr de los siglos veinte y veintiuno,

art has become increasingly universal, both in subject matter and style. Old barriers between countries are disappearing, nationally and internationally, because of the growth of travel and the greater availability of newspapers, magazines, television, and Internet communication.

As the result of international broadcasting, such world problems as political unrest, famine, racism, or the environment often become the subject of Latin America's artists. Pollution and accumulated debris are dilemmas facing cities around the world, and Alejandro Arostegui of Nicaragua describes the problem in his own city of Managua, in an untitled painting (Illus. 34).

New art styles are communicated in the same way that world problems are projected across the media. In the most isolated villages of Latin America, artists can discover on their own computers or television screens the work of major artists in New York or Paris. By clicking on a Web site, they are able to examine details of a painter's style and subject matter. New methods are quickly adapted, and international styles seen in key art centers can be practiced in remote areas of the world.

Influences from Abroad

Through the years, influences on the style and subject matter of Latin American art have come from many directions. European influence began during the colonial period. At the dawn of the twentieth century, most artists in Latin America were still steeped in the classical European techniques taught at art academies sometimes established two hundred years earlier by the royal courts of Spain and Portugal.

Traditionally, artists from various parts of Latin America traveled to major European art centers to further their studies. In the early decades of the twentieth

el arte latinoamericano es cada vez más universal, tanto en tema como en estilo. Los viajes frecuentes y la comunicación acelerada a través de la Internet, la televisión, periódicos y revistas han ido derribando las barreras nacionales.

Como resultado de esta difusión internacional, los artistas latinoamericanos frecuentemente retoman en su obra problemas mundiales tales como las agitaciones políticas, las hambrunas, el racismo o el deterioro ambiental. La contaminación y la acumulación de basura y de desechos son un problema para las ciudades del mundo entero. Alejandro Arostegui, de Nicaragua, describe el problema de Managua, su ciudad natal, en una obra sin título (Ilus. 34).

De la misma manera que los problemas mundiales se proyectan a través de los medios, así también las corrientes artísticas más innovadoras también viajan por esta vía. En los pueblos más apartados de América Latina, los artistas pueden descubrir en sus propias computadoras o pantallas televisivas la obra de los principales artistas de Nueva York o de París. Con sólo pulsar un sitio en la Red es posible examinar detalladamente el estilo y el tema de un pintor. Es así que los nuevos métodos se adaptan rápidamente y los estilos internacionales que aparecen en los centros artísticos clave pueden llevarse a la práctica en las regiones más apartadas del mundo.

Influencias externas

A través de los años, el arte latinoamericano ha sido impactado por múltiples influencias. La influencia europea empezó durante la época colonial. En los albores del siglo veinte la mayoría de los artistas latinoamericanos seguían inmersos en las técnicas europeas clásicas impartidas en las academias de arte, muchas de ellas fundadas doscientos años atrás por las cortes reales de España y de Portugal.

Era obligado que los artistas de los diferentes países de América Latina viajaran a los principales centros artísticos de Europa para

century, especially if they had been to Paris, artists brought home with them the avant-garde trends and movements that had emerged by then: abstractionism, expressionism, cubism, surrealism, and constructivism (terms that will be defined later). These new pictorial forms took root in distinctive ways in the various countries where they were carried, where artists usually transformed the new styles into images that expressed their own national or cultural heritage.

Influences also arose from the large numbers of people arriving in Latin America during the nineteenth and twentieth centuries, from Europe and Asia, to escape wars or seek improved living conditions. As they adapted to their new surroundings, many immigrants enriched the art and culture of their host countries. Brazil's large population has produced many such artists. Lasar Segall, born in Vilnius, Lithuania, settled in São Paulo, Brazil, after studying art during the early 1900s, with the German expressionists. Segall's expressive avant-garde style made a strong contribution to the development of modernist art in Brazil, and many of his paintings record the history and everyday life of Brazil. In *Banana Plantation* (Illus. 5), Segall describes the racial blending that took place in Brazil after the abolishment of slavery. Another important Brazilian artist, Candido Portinari, was the son of Italian immigrant laborers. Many of Portinari's paintings document the rural life he witnessed growing up in the state of São Paulo. His murals *Discovery of the Land* and *Teaching of the Indians* (Illus. 11, 12) portray his vision of events in Brazil after the sixteenth century European conquest. Also from Brazil is Tikashi Fukushima, an early Japanese immigrant, whose compositions introduced lyrical abstraction (Illus. 42).

Significant contributions to Latin American art also have come from the United States. This has been due partly to its geographic closeness, particularly

consagrarse en su arte. En las primeras décadas del siglo veinte, especialmente después de estar en París, los artistas traían consigo las últimas tendencias y movimientos de vanguardia: abstraccionismo, expresionismo, cubismo surrealismo y constructivismo, términos que serán definidos más adelante. Estas nuevas formas pictóricas se asimilaron en cada uno de los diferentes países para expresar la herencia nacional y cultural de sus artistas.

La gran inmigración hacia América Latina durante los siglos diecinueve y veinte procedente de Europa y de Asia, de donde muchos se escapaban huyendo de las guerras o en busca de mejores condiciones de vida, también influyó en las corrientes artísticas de los diferentes países. En su proceso de adaptación, muchos inmigrantes enriquecieron el arte y la cultura de los países anfitriones. La inmensa población de Brasil ha producido muchos artistas de este tipo. Lasar Segall, nacido en Vilnius, Lituania, se asentó en São Paulo, Brasil, después de haber estudiado arte durante la década de 1900 con los expresionistas alemanes. El estilo expresionista-vanguardista de Segall contribuyó grandemente al desarrollo del arte modernista en Brasil. Muchas de sus pinturas registran la vida cotidiana de ese país. En *Bananal* (Ilus. 5), Segall ilustra la mezcla racial que se dio en Brasil al abolirse la esclavitud. Otro destacado artista brasileño, Candido Portinari, fue hijo de trabajadores inmigrantes italianos. Muchas de las pinturas de Portinari documentan la vida rural de la que fue testigo mientras crecía en São Paulo. Sus murales, *Descubrimiento de la tierra* e *Instrucción de los indígenas* (Ilus. 11, 12), representan su visión de los sucesos en Brasil a partir de la conquista europea en el siglo dieciséis. También de Brasil es Tikashi Fukushima, un inmigrante japonés cuyas composiciones introducen la abstracción lírica (Ilus. 42).

Los Estados Unidos de Norteamérica también han contribuido significativamente al arte latinoamericano. Esto se debe en parte a su cercanía geográfica, particularmente para los artistas mexicanos que fácilmente pueden cruzar la frontera para ver exhibiciones lo-

for Mexican artists who could easily cross the border to see local exhibitions, and in some cases to show their own work. Another factor grew out of World War II, when a large number of avant-garde artists fled Europe to find refuge in the United States. Many were drawn to New York City, where a strong art center was flourishing. Their shared experiences added to the growth of modernist styles that eventually spread southward, beyond boundaries.

Latin American Artists as Leaders

As modernism evolved, the crosscurrents of influence shifted back and forth. An exhibition in 1940 at The Museum of Modern Art of New York provided observers an opportunity to view "Twenty Centuries of Mexican Art," a show of pre–Columbian art, colonial art, folk art, and modernist art. Earlier, in the 1930s, a number of Mexican muralists, many of whom had studied art in Europe, brought Mexican modernist art to the United States. Diego Rivera, José Clemente Orozco, and David Alfaro Siqueiros were among the muralists who had come to paint and to teach. The Mexicans inspired a group of artists in the United States to develop murals as projects for their government jobs with the Works Progress Administration (W.P.A.). Influenced by the Mexican style of social realism (a realistic style of painting that refers to social problems), W.P.A. painters created murals on the walls of public buildings, including post offices and schools, across the United States. In New York City, Siqueiros established an experimental art workshop for teaching modern techniques. Among his students was Jackson Pollock, who later became a major artist in the United States. Orozco also lived and painted in New York City and other cities in the United States, and his work shaped the di-

cales, y en algunos casos, para exhibir su propia obra. Otro factor determinante fue la Segunda Guerra Mundial, que obligó a muchos artistas de vanguardia a escaparse de Europa para refugiarse en los Estados Unidos, especialmente en la ciudad de Nueva York, centro floreciente de arte. Sus experiencias compartidas propiciaron el desarrollo de los estilos vanguardistas que eventualmente se extendieron hacia el sur, más allá de las fronteras.

Los artistas latinoamericanos como líderes

Conforme se desarrollaba el arte moderno, las corrientes encontradas iban y venían. En 1940, una exhibición en el Museo de Arte Moderno de Nueva York le brindó al público la oportunidad de admirar "Veinte Siglos de Arte Mexicano," una exhibición de arte precolombino, arte colonial, folclórico y moderno. Años antes, durante la década de 1930, varios muralistas mexicanos, muchos de los cuales habían estudiado en Europa, llevaron el arte vanguardista a los Estados Unidos. Diego Rivera, José Clemente Orozco y David Alfaro Siqueiros fueron algunos de los muralistas que llegaron a Estados Unidos para pintar y enseñar. Estos mexicanos sirvieron de inspiración para que un grupo de artistas de los Estados Unidos desarrollara con la Works Progress Administration (W.P.A.) proyectos murales en edificios gubernamentales. Influenciados por el estilo mexicano del realismo social (estilo de pintura realista que trata problemas sociales), los pintores de la W.P.A. crearon murales en las paredes de los edificios públicos, incluyendo oficinas postales y escuelas, a lo largo y ancho de los Estados Unidos. En la ciudad de Nueva York, Siqueiros instaló un taller de arte experimental para enseñar las técnicas más modernas. Entre sus alumnos estaba Jackson Pollock, quien más adelante se convertiría en un artista destacado. Orozco también vivió y pintó en la ciudad de Nueva York y en otras ciudades de los Estados Unidos y su obra marcó el rumbo de muchos artistas de su tiempo, así

rection of many artists of his own time, as well as generations that followed. In his graphics and easel work, he avoided the realism of Mexican muralism and achieved a strong expressionist style through distortion of his figures. The emotional intensity of his paintings and his compassion for the human condition continue to inspire artists today, in Europe, as well as in Mexico and the United States.

Another Mexican who achieved national and international fame is Rufino Tamayo, who evolved a style of painting that combined pre–Columbian traditions and other aspects of his country with avantgarde forms. One of his early paintings, *Fruitbowl* (Illus. **9**), describes his homeland in subtle ways. In a later abstractionist work, *Self-Portrait* (Illus. **10**), he imitates the pebbly texture of Mexican domestic architecture.

Other Latin American artists also had a strong impact on the art of Europe and the United States. Roberto Matta of Chile and Wifredo Lam of Cuba both worked in Paris in the late 1930s, and made valuable contributions to the development of surrealism. One of the most important of modernist movements, surrealism explores the reality behind appearances through dreams, fantasies, and the unconscious mind. Matta was among the many artists who arrived in New York from Paris during World War II, and spread his knowledge and enthusiasm for surrealism and abstraction.

The work of Frida Kahlo, a Mexican painter, aroused great interest in the European surrealists, although Kahlo denied any conscious connection with surrealism. (See *The Two Fridas*, Illus. **8**.) By the 1970s, long after her death, her personal, expressive art style had attracted worldwide attention. At the end of the twentieth century, some critics considered Kahlo the most recognized and most imitated Latin American artist.

Joaquín Torres-García, born in Uruguay, also studied the avant-garde move-

como de generaciones posteriores. En su trabajo gráfico y de caballete, evitó el realismo del muralismo mexicano y logró un vigoroso estilo expresionista por medio de la distorsión de las figuras. La intensidad emocional de sus pinturas y su compasión por la condición humana siguen siendo una fuente de inspiración para los artistas de hoy, tanto en Europa como en México y los Estados Unidos.

Otro mexicano que alcanzó fama nacional e internacional es Rufino Tamayo, quien desarrolló un estilo de pintura que combinaba formas vanguardistas con tradiciones precolombinas y otros rasgos culturales de su país. Una de sus primeras obras, *Frutero azul* (Ilus. **9**), es una sutil evocación de su tierra natal. En sus obras abstractas posteriores, como *Autorretrato* (Ilus. **10**), imita la textura enguijarrada de la arquitectura casera mexicana.

Diferentes artistas latinoamericanos también tuvieron un fuerte impacto en el arte de Europa y de los Estados Unidos. Por ejemplo, Roberto Matta de Chile y Wifredo Lam de Cuba trabajaron en París a finales de la década de 1930, concurriendo grandemente al desarrollo del surrealismo. Uno de los movimientos vanguardistas más importantes, el surrealismo, explora la realidad que existe detrás de las apariencias a través de sueños, fantasías y el inconsciente. Matta estuvo entre los muchos artistas llegados a Nueva York desde París durante la Segunda Guerra Mundial, y difundió sus conocimientos y entusiasmo por el surrealismo y el arte abstracto.

La obra de Frida Kahlo, pintora mexicana, despertó gran interés entre los surrealistas europeos, aunque Kahlo siempre negó cualquier conexión consciente con el surrealismo. (Ver *Las dos Fridas*, Ilus. **8**). Para finales de la década de 1970, mucho después de su muerte, su estilo expresivo y muy personal ha suscitado una atracción mundial. Al final del siglo veinte, algunos críticos consideraban a la Kahlo como la artista latinoamericana más imitada y reconocida.

Joaquín Torres-García, nacido en Uruguay, también se dedicó a estudiar los movimientos vanguardistas en Europa, pero es-

ments in Europe, but opposed surrealism. He was an advocate of constructivism, a form of geometric art (to be further defined later). At his studio in Montevideo, Uruguay, he taught his system of Universal Constructivism (see *Constructivist Composition,* Illus. **15**) to art students from Europe and the Americas. A number of his pupils later became famous artists.

In the 1950s, the work of another Latin American, Jesús-Rafael Soto of Venezuela, made a strong impact in Europe and the United States. Soto connected his exploration of movement in art to the complex relationships between motion, time, and space in the real world. (See *Interfering Parallels Black and White* and *Hurtado Scripture,* Illus. **20, 21**.)

Mexican Muralist Movement

As mentioned earlier, Diego Rivera and David Alfaro Siqueiros were among the artists who studied modernist styles in Europe during the early years of the twentieth century. Returning home to support Mexico's revolution through their art, they abandoned their new ideas, in order to find a style of painting that spoke directly to the vast number of uneducated people in their country. The official aims of the muralist movement were to teach Mexico's history, its rich Indian heritage, and the natural beauty of their land. The official guidelines decreed that teams of artists were to create large-sized wall paintings on public buildings, executed in a simple, narrative style easily understood by people unable to read. In the process, Mexican buildings were enhanced with miles and miles of painted history. The realistic style employed by the muralists came to be known as social realism, or the Mexican School.

Also considered a master of murals is José Clemente Orozco; he, Rivera and

taba en contra del surrealismo. Defendía, por el contrario, el constructivismo, una forma de arte geométrico que más adelante definiremos. En su estudio de Montevideo, Uruguay, enseñaba su propio sistema de Constructivismo Universal a estudiantes de arte provenientes de Europa y de toda América. (Ver *Composición constructivista,* Ilus. **15**). Varios de sus discípulos alcanzaron la fama.

En la década de 1950 la obra de otro latinoamericano, el venezolano Jesús Rafael Soto, causó gran impacto en Europa y en los Estados Unidos. Soto estableció una conexión entre su exploración del movimiento en el arte con las complejas relaciones entre moción, tiempo y espacio en el mundo real. (Ver *Paralelas interferentes negras y blancas* y *Escritura Hurtado,* Ilus. **20, 21**).

Movimiento muralista mexicano

Como se menciona anteriormente, Diego Rivera y David Alfaro Siqueiros estuvieron entre los artistas que estudiaron los estilos vanguardistas en Europa durante los primeros años del siglo veinte. Al regresar a México para apoyar la revolución mexicana a través de su arte, abandonaron estas ideas innovadoras para encontrar un estilo de pintura que hablara directamente a las multitudes iletradas de su país. El propósito oficial del movimiento muralista era enseñar la historia de México, su fecundo pasado indígena y la belleza natural de la tierra. Según un decreto oficial, varios equipos de artistas debían crear pinturas a gran escala en los muros de los edificios públicos, y éstas deberían ser ejecutadas en un estilo sencillo y narrativo, de fácil comprensión para todos aquellos que no pudieran leer. De esta manera, los edificios mexicanos fueron enriquecidos con kilómetros y kilómetros de historia plasmada en pinturas. El estilo realista utilizado por los muralistas fue llamado realismo social o Escuela Mexicana.

José Clemente Orozco, junto con Rivera y Siqueiros, son conocidos como el gran triunvirato de los muralistas mexicanos. Los

Siqueiros are known as the great triumvirate of Mexican muralists. Orozco's murals are characterized by the intensity of his expression, and by his preoccupation with themes of injustice, isolation, disease, poverty, and crime. Orozco studied art at San Carlos Academy in Mexico. As a schoolboy he had admired the work of José Guadalupe Posada (1852–1913), a printmaker whose work illustrated newspapers of the day with caricatures of biting sarcasm that illuminated social problems of the times. The lessons Orozco had learned as a youth from Posada, about using art to emphasize social themes, were reinforced later by his own observations on the streets of Mexico City.

The muralist movement in Mexico reverberated throughout Latin America. Political and economic discontent in many countries had forced the populace to demand social and cultural justice and a return to native roots. Murals became a vehicle for pursuing equality. A number of artists from Latin America traveled to Mexico to learn mural techniques; and Mexico's leading muralists, in turn, were invited to Bolivia, Brazil, Cuba, Chile, Colombia, and Ecuador to teach their skills.

Certain artists continued for decades to paint murals, while others turned to easel painting. The large dimensions of public walls were suitable for describing history and current events and for storytelling, but many artists found the smaller size of easel painting better suited for describing psychological qualities, expressed through subtle colors, shapes and textures. The two types of painting—easel and mural—developed simultaneously, the murals large and easily read, the easel works subtle and intimate. At times, the same artist explored both styles.

Realism

The realistic style promoted by the muralist movement in Latin America con-

murales de Orozco se caracterizan por la intensidad de su expresión así como por su interés en temas de injusticia, aislamiento, enfermedad, pobreza y crimen. Orozco estudió arte en la Academia de San Carlos de México. De niño admiraba la obra de José Guadalupe Posada (1852–1913), un grabador cuyas obras se publicaban en los periódicos de su tiempo y que consistían en caricaturas mordaces que iluminaban los problemas sociales de su tiempo. Las lecciones que el joven Orozco aprendió de Posada, sobre cómo servirse del arte para subrayar los temas sociales, fueron intensificadas más tarde por sus propias observaciones de la vida en las calles de la ciudad de México.

El movimiento muralista de México tuvo reverberaciones a través de toda América Latina. El descontento político y económico de muchos países había orillado al pueblo a exigir justicia social y cultural y a buscar un retorno a las raíces originales. Los murales se convirtieron en un vehículo para demandar igualdad. Muchos artistas latinoamericanos viajaron a México para aprender las técnicas muralistas, y a su vez, los principales muralistas mexicanos fueron invitados a Bolivia, Brasil, Cuba, Chile, Colombia y Ecuador para que enseñaran su arte.

Por décadas muchos artistas siguieron pintando murales, mientras que otros optaron por la pintura de caballete. Las grandes dimensiones de los muros públicos se prestaban perfectamente para hacer una descripción de la historia, de los hechos de actualidad y para narraciones en general, pero muchos artistas consideraron que la pintura de caballete era un mejor medio para describir calidades psicológicas expresadas a través de coloridos, formas y texturas sutiles. Los dos tipos de pintura — de caballete y de mural — se desarrollaron simultáneamente: murales grandes y de fácil lectura y obra de caballete íntima y sutil. A veces, el mismo artista exploró ambos estilos.

Realismo

El estilo realista propuesto por el movimiento muralista en América Latina siguió

tinued to influence many artists during their easel painting careers. It was a natural outgrowth of their academic training, which had concentrated on capturing realistic images. Even when artists ventured into avant-garde styles, they generally maintained their connection to representational art. This was especially true in Mexico, where many artists felt a bond to social realism and the Mexican School. In Pablo O'Higgins' painting *Breakfast or Lunch at Nonoalco* (Illus. **18**), a group of construction laborers are realistically portrayed, although the missing details of faces and clothing have abstracted their forms. A duet of bronze sculptures, *Two Standing Women* (Illus. **30**), by Francisco Zúñiga, is typical of the figurative art, both two- and three-dimensional, consistently created by this artist.

In other Latin American countries, representational themes continued to dominate, at the same time that many artists were exploring modernist styles. Over the decades, a swing between the popularity of abstraction and realism has occurred regularly. The bold, life-sized portrait titled *Ramona and Shawl* (Illus. **36**), by Antonio Berni of Argentina, testifies to the artist's preference for realism. Another Argentine-born artist, Mauricio Lasansky, paints his own portrait (Illus. **27**) with realistic details of hands and head, while sketching the outlines of his upper body. Puerto Rican artist Rafael Tufiño celebrates the act of community reading in his poster (Illus. **45**), with a realistic circle of men and women in a garden setting. Yet, the missing details in faces and loosely painted clothing mark the abstract quality of his work.

Abstraction

It is necessary sometimes to remind the observer that all art is an abstraction. In his painting *Ceci n'est pas une pipe (This is not a pipe)*, the Belgian painter René

siendo una influencia en la obra de caballete de muchos artistas. Esto fue una consecuencia natural de sus estudios académicos enfocados en capturar imágenes realistas. Aun cuando los artistas incursionaron en estilos de vanguardia, generalmente mantenían una conexión con el arte figurativo. Esto sucedió especialmente en México, en donde muchos artistas se sentían vinculados con el realismo social y la Escuela Mexicana. En la obra de Pablo O'Higgins, *Desayuno o Almuerzo en Nonoalco* (Ilus. **18**), aparece un grupo de albañiles pintados de manera realista, aunque la ausencia de detalles en rostros e indumentaria les confiere un toque abstracto. La escultura en bronce, *Dos mujeres de pie* (Ilus. **30**) de Francisco Zúñiga, es representativa del arte figurativo tanto bidimensional como tridimensional, característico de este artista.

En otros países latinoamericanos siguieron predominando los estilos figurativos al mismo tiempo que muchos artistas empezaban a incursionar en las formas vanguardistas. A través de las décadas siempre se ha dado una oscilación entre el abstraccionismo y el realismo. El audaz retrato de tamaño natural del argentino Antonio Berni, intitulado *Ramona y mantón* (Ilus. **36**), es un testimonio de la preferencia del artista por el realismo. Otro argentino, Mauricio Lasansky, pinta su autorretrato con detalles realistas en cabeza y manos, mientras que el torso es un simple bosquejo (Ilus. **27**). El artista puertorriqueño Rafael Tufiño festeja el acto de lectura comunitaria en un cartel (Ilus. **45**) con una composición realista de un círculo de hombres y mujeres enmarcados por un jardín. Sin embargo, la ausencia de detalles en los rostros y el bosquejo libre de sus vestimentas le dan un toque abstracto a la obra.

Abstracción

A veces es necesario recordarle al observador que todo arte es abstracción. En su cuadro *Ceci n'est pas une pipe (Esto no es una pipa)*, el pintor belga René Magritte (1898–1967) nos indica de manera admirable que el

Magritte (1898–1967) famously called to our attention that the observer was not gazing at a pipe (indeed not, it was a painting). The painted image was an abstraction of the real pipe. In our times, abstraction as a style has become the dominant feature of visual art, and the observer is often immune to its incompleteness, filling in the missing features visually and mentally.

The sparse figures of *Boxers*, by Matta (Illus. 23), represent an extreme linear abstraction of two fighters. (At the same time the work introduces us to futurism, a movement dedicated to capturing motion and speed.)

In the primitivist work *Pendulum* (Illus. 43), by Uruguayan-born Gonzalo Fonseca, the tiny figures are more rounded than Matta's, but still abstract, like the entire sculpture. *Wild Mushrooms* (Illus. 39), by Puerto Rican painter Francisco Rodón, introduces abstraction through geometric lines that represent an open section of newspaper holding a scatter of mushrooms.

There are no easily recognized images in de Szyszlo's *Huanacaúri* (Illus. 48), referred to earlier, or in the painting titled *Enduring Earth* (Illus. 60), by Argentine artist, Pérez Celis. In both works, known as abstract expressionism, the artist expresses deep feelings through abstraction, and the observer responds visually and emotionally to the arrangement of colors, shapes and textures.

Art with a preponderance of geometric lines and shapes is referred to as geometric abstraction, a style that takes many forms. Mérida's *City Landscape No. 1* (Illus. 26), mentioned earlier, is created with geometric figures suggestive of actual forms, but not realistic. Argentine-born Rogelio Polesello, in his painting *Filigree* (Illus. 46), superimposes a circle upon a square, with tiny geometric shapes within the circle.

Lyrical abstraction avoids hard edges and precise lines, and is diametrically

observador no se encuentra contemplando una pipa (claro que no: es una pintura). La imagen que vemos es una abstracción de una pipa real. En nuestros tiempos, la abstracción es un estilo que ha llegado a ser la característica predominante del arte visual, y el observador frecuentemente queda inmune ante su carácter inacabado, visualizando las partes faltantes.

Las escuetas figuras en *Pugilistas* (Ilus. 23) de Matta son un ejemplo acabado de abstracción linear. Al mismo tiempo, esta obra nos introduce al futurismo, un movimiento enfocado en capturar el movimiento y la rapidez.

En la obra primitivista, *Péndulo* (Ilus. 43) del uruguayo Gonzalo Fonseca, las pequeñas figuras aparecen más redondeadas que las de Matta, y sin embargo, todo el conjunto es una obra abstracta. El puertorriqueño Francisco Rodón introduce la abstracción en su obra *Hongos silvestres* (Ilus. 39) a través de líneas geométricas que representan un periódico abierto sosteniendo un montón de hongos desparramados.

En la obra *Huanacaúri* (Ilus. 48) de Szyszlo, anteriormente mencionada, no aparecen imágenes fácilmente identificables, como tampoco en la pintura *Tierra paciente* (Ilus. 60) del argentino Pérez Celis. Las dos obras están insertas en lo que se conoce como expresionismo abstracto, mediante el cual el artista expresa sus emociones a través de la abstracción y el observador responde visual y emocionalmente al arreglo de colores, formas y texturas.

El arte que exhibe una preponderancia de líneas y de formas geométricas se conoce como abstracción geométrica, estilo que adopta una diversidad de formas. La antes mencionada obra de Mérida, *Paisaje de la urbe núm. 1* (Ilus. 26), está representada por figuras geométricas que sugieren formas existentes pero no realistas. En su pintura *Filigrana* (Ilus. 46), el argentino Rogelio Polesello superpone un círculo con pequeñas formas geométricas sobre un cuadrado.

La abstracción lírica elude las líneas precisas y los cortes agudos, y se opone diametralmente a la abstracción geométrica. El

opposed to geometric abstraction. The style is defined by the soft focus of the meandering, curved lines and shapes in an untitled painting by Brazil's Fukushima (Illus. 42).

Constructivism

Related to geometric abstraction, constructivism is a European avant-garde movement, defined as the reduction of forms to their basic, geometric lines. The concept is illustrated by the painting titled *Constructivist Composition* (Illus. 15) by Uruguayan artist Torres-García, founder of the Universal Constructivist movement. His paintings generally feature a grid separating a series of illustrations reduced to their essential linear forms.

Cubism

Many forms of cubism grew out of the original avant-garde movement. It began as an attempt to represent three-dimensional objects on a flat surface, by rendering all components into geometric shapes. Artists were trying to define realism in a new way, whether the subject was landscape, portrait, or still life. In some phases of cubism, the subject was shown with distortion or the fusion of two viewpoints. At other times, various materials were assembled and pasted onto the picture plane, in an attempt to create relationships between printed words, photographs, wallpaper segments, etc.

In Segall's painting *Banana Plantation* (Illus. 5), the banana leaves surrounding the plantation worker are formed by angular cubist shapes. Oswaldo Guayasamín of Ecuador, in *Self-Portrait* (Illus. 31), shows his face fragmented into geometric planes.

Expressionism

The movement known as expressionism is defined as the free distortion of

Constructivismo

El constructivismo está relacionado con la abstracción geométrica y es un movimiento vanguardista europeo que se define como la reducción de las formas a sus líneas geométricas básicas. El concepto se ilustra en el cuadro *Composición constructivista* (Ilus. 15) del uruguayo Torres-García, fundador del Constructivismo Universal. Sus pinturas se caracterizan generalmente por una contextura reticular que separa una serie de ilustraciones reducidas a sus formas lineares esenciales.

Cubismo

Muchas formas del cubismo nacieron a partir del movimiento vanguardista original. El cubismo empezó como un intento de representar objetos tridimensionales en una superficie plana, mediante la ejecución de todos los componentes en formas geométricas. Independientemente de si el tema era un paisaje, un retrato o una naturaleza muerta, los artistas buscaban una nueva definición del realismo. En unas de las fases del cubismo, el sujeto se representaba con distorsiones o con la fusión de dos puntos de vista. Otras veces, se ensamblaban y pegaban diferentes materiales sobre un plano, en un intento por crear relaciones entre palabras impresas, fotografías, trozos de papel tapiz, etc.

En *Bananal* (Ilus. 5) de Segall, las hojas de plátano que rodean al trabajador son formas cubistas angulosas. En su *Autorretrato* (Ilus. 31), el ecuatoriano Oswaldo Guayasamín proyecta su rostro fragmentado en planos geométricos.

Expresionismo

El movimiento expresionista se define como una distorsión libre de las formas y de

estilo se define por el enfoque difuminado de las líneas y formas curvas serpenteantes, esbozadas en el lienzo del brasileño Fukushima (Ilus. 42).

form and color for the expression of deep, inner feelings. Two artists born in Argentina provide examples. Giusiano's painting *Cinderella* (Illus. **64**) presents vibrant colors side by side, and distortion of two riders in their fantastic coach. Lasansky's intaglio print titled *Kaddish #8* (Illus. **29**) distorts color and form to express the artist's emotional response to the Nazi era in Europe.

Surrealism

Exploring the reality behind appearances, by projecting dreams, fantasies, and the unconscious mind, defines the aims of the surrealist movement. As indicated earlier, Cuban-born Lam and Chilean Matta were important artists in the development of surrealism. In Matta's untitled work (Illus. **24**), the fantasy is based on technological and scientific symbols that explore the infinity of space. Lam uses elements of Afro-Caribbean religion and tropical plant life to convey myth and fantasy (see *Mother and Child*, Illus. **25**).

At first glance, the three figures in *Composition* (Illus. **13**), by Juan Batlle Planas of Argentina, may appear to be straightforward and representational, but the painting's thin color washes and transparencies suggest dreamlike qualities and a surrealist perspective. In *Self-Portrait* (Illus. **14**), Roberto Montenegro of Mexico distorts space and enlarges his hand to convey that his identity lies in the art he creates.

Kinetic, Op, and Pop Art

Kinetic art always involves motion: through the use of wind, water, a motor, or the movement of the spectator. Optical art, sometimes known as Op art, involves the illusion of movement perceived by the observer's retina, although the work is static and does not move physically.

los colores para expresar sentimientos interiores profundos. Comparemos, por ejemplo, dos obras de dos artistas argentinos. En *La Cenicienta* (Ilus. **64**), Giusiano combina una paleta de intenso colorido con la distorsión de los dos ocupantes de esta carroza fantástica. En el grabado *Kaddish #8* (Ilus. **29**), Lasansky expresa su respuesta emocional a la época nazi en Europa a través de la distorsión de formas y colores.

Surrealismo

El surrealismo se define como la exploración de la realidad tras las apariencias mediante la proyección de sueños, de fantasías y del inconsciente. Como se indica anteriormente, el cubano Lam y el chileno Matta le dieron un fuerte impulso al surrealismo. En la obra sin título de Matta (Ilus. **24**), la fantasía se basa en los símbolos tecnológicos y científicos que exploran la infinitud del espacio. La composición reúne elementos de la religión afrocaribeña y de la vida vegetal para transmitir mito y fantasía. (Ver *Madre con infante*, Ilus. **25**).

A primera vista, las tres figuras de *Composición* (Ilus. **13**) del argentino Juan Batlle Planas pueden parecer directas y realistas, pero el colorido diluido y translúcido sugiere una calidad onírica y una perspectiva surrealista. En su *Autorretrato* (Ilus. **14**), el mexicano Roberto Montenegro distorsiona el espacio y agranda su mano para dar a entender que su identidad está en el arte que crea.

Artes cinético, op, pop

El arte cinético siempre entraña movimiento: ya sea a través del uso del viento, del agua, de un motor o del espectador. El arte óptico, a veces llamado arte op, implica la ilusión de movimiento percibida por la retina del observador, aunque la obra y sus componentes estén estáticos. El venezolano Soto trabajó en París en la década de los 50, buscando la manera de incorporar el movimiento en

Venezuelan-born Soto worked in Paris in the 1950s, seeking ways to incorporate movement into two- and three-dimensional forms. His optic painting, *Interfering Parallels Black and White, 1951-52* (Illus. 20) involves the illusion of movement. In a kinetic work of 1975, *Hurtado Scripture* (Illus. 21), Soto depends on air currents to give actual movement to elements of his art. For Venezuelans, optic and kinetic works by Soto and other artists sparked a first-time interest in modernist art.

Op art techniques are used by Mexican artist Pedro Friedeberg in the drawing titled *Ornithodelphia: City of Bird Lovers* (Illus. 32). Positive and negative geometric patterns on the floor cause an optical distortion, giving the appearance of flickering or vibration in the work.

Pop art (pop meaning popular) derives from mass media images, such as comic strips, advertisements, street scenes, and industrial products. Elements of Op art and Pop art are combined in the painting titled *With a Fixed Stare* (Illus. 35), by Antonio Segui of Argentina. The distorted faces of the two men suggest cartoon characters, while the dotted lines recall game instructions or cereal box directions. Op art in the Segui painting is represented by the optical distortions created in the mottled blue background.

Since the 1970s, it has become difficult to classify art by style in Latin America, as well as in most Western Hemisphere countries. While many early art styles continue to be used, new movements and trends are developing, such as conceptual art, video art, computer art, and performance art. In addition, there is a growing tendency by artists to combine different styles in a way that defies labels.

formas bidimensionales y tridimensionales. Su pintura óptica, *Paralelas interferentes negras y blancas, 1951-52* (Ilus. 20), proyecta una ilusión de movimiento. En su obra cinética de 1975, *Escritura Hurtado* (Ilus. 21), Soto utiliza las corrientes de aire para imprimirle movimiento a los elementos que la conforman. Las obras ópticas y cinéticas de Soto y otros artistas por primera vez despertaron el interés de los venezolanos por el arte moderno.

Las técnicas del arte op son utilizadas por el artista mexicano Pedro Friedeberg en su dibujo *Ornitodelfia: ciudad de los amantes de los pájaros* (Ilus. 32). Los patrones geométricos positivos y negativos del piso producen una distorsión óptica que provoca un efecto parpadeante o vibrante en el cuadro.

El arte pop (pop significa popular) se deriva de las imágenes de los medios masivos, como tiras cómicas, publicidad, escenas callejeras y productos industriales. La pintura del argentino Antonio Segui intitulada *Con la mirada fija* (Ilus. 35) combina elementos del arte op y del arte pop. Las caras distorsionadas de los dos hombres sugieren personajes de caricatura, mientras que las líneas punteadas nos remiten a los juegos y a las indicaciones de las cajas de cereal. En esta obra de Segui el arte op está representado por las distorsiones ópticas producidas por el fondo azul moteado.

A partir de la década de 1970, tanto en América Latina como en la mayoría de los países del Hemisferio Occidental, cada vez es más difícil clasificar el arte por estilos. Aunque se siguen utilizando muchos estilos de arte tempranos, el desarrollo de nuevas tendencias y movimientos es constante, por ejemplo, el arte conceptual, el arte de video, el arte por computadora y el arte del *performance*. Adicionalmente, cada vez es más creciente la tendencia de los artistas por combinar estilos diferentes imposibles de etiquetar.

Summary

Attempting to define Latin American art stylistically shows how the diversity

Resumen

Al intentar definir y catalogar por estilos el arte latinoamericano ha quedado claro

within each country has contributed to the great variety of its art. Each ethnic group—Indian, African, Asian or European—is influenced by its own unique historic and artistic background, as well as current geographical, social, and political situations.

By the end of the nineteenth century, realistic art was a long-established style. At the start of the twentieth century, many artists began to explore avant-garde trends and movements, adapting them to express their own vision. Immigrants from Europe and Asia left their mark on Latin American modernism, and the proximity of the United States and Mexico has affected the flow and exchange of new concepts in both directions. Visionary artists from Latin America, such as Rivera, Orozco, Siqueiros, Tamayo, Lam, Matta, Torres-García, and Soto, have made indelible contributions to the development of world art.

In the last few decades of the twentieth century, the cross-fertilization of ideas (brought about by worldwide communication) influenced and encouraged many Latin American artists to adopt international styles used by major artists. Also in this period, there was a tendency to combine more than one style in a single work, making the classification of art styles difficult. As new art forms evolve, artists are provided with ever more modes of expression, and with them the diversity of Latin American art grows.

In terms of subject matter, Latin American artists continue to develop both national and universal themes, the latter becoming more prevalent. In terms of stylistic classification, no one style predominates. No common denominator exists for the art of any single country, or for Latin America as a whole.

The Aesthetic Pleasure of Art

In the illustrations that follow, the reader may concentrate on the progres-

que la gran diversidad del arte moderno corresponde a la pluralidad cultural de las diversas regiónes. Cada grupo étnico sea indígena, africano, asiático o europeo ha sido influido por sus particulares antecedentes históricos y artísticos, así como por su actual situación geográfica, política y social.

Hacia los finales del siglo diecinueve, el arte realista ya estaba bien establecido. A principios del siglo veinte, muchos artistas iniciaron la búsqueda de tendencias y movimientos vanguardistas, adaptándolos para expresar su propia visión. Los inmigrantes recién arribados de Europa y de Asia dejaron su huella en la vanguardia latinoamericana, y la vecindad de México y Estados Unidos ha afectado el flujo e intercambio de nuevos conceptos en ambas direcciones. Los artistas visionarios de América Latina, como Rivera, Orozco, Siqueiros, Tamayo, Lam, Matta, Torres-García y Soto han hecho valiosas aportaciones al arte mundial.

En las últimas décadas del siglo veinte, la fertilización cruzada de ideas (idas y traídas por la comunicación global) influyó y alentó a muchos artistas latinoamericanos a apropiarse de los estilos internacionales seguidos por artistas de renombre. También durante este período, se dio la tendencia de combinar más de un estilo en una sola obra, dificultando con ello la clasificación de los estilos artísticos. A medida que las formas artísticas siguen evolucionando, los artistas cuentan con más y más lenguajes de expresión, y con ellos crece la diversidad del arte latinoamericano.

En cuanto a tema, los artistas latinoamericanos siguen desarrollando los nacionales y universales, siendo estos últimos los más comunes; en cuanto a clasificación artística, ningún estilo predomina. No existe un denominador común para el arte de ningún país en particular, ni para América Latina como un todo.

El placer estético del arte

En las ilustraciones que siguen, el lector puede apreciar la evolución de los movi-

sion of early twentieth century movements and their effect on later art. However, it is the hope of this writer that readers will give major importance to the expressive quality of each work; and to the aesthetic pleasure they discover in the rhythm of lines, shapes, colors, and textures, and the exploration of space within the framework of each piece.

mientos que surgen a partir del inicio del siglo veinte y sus repercusiones en el arte posterior. Sin embargo, la autora espera que los lectores se concentren en la fuerza expresiva de cada obra, en el placer estético que despierta el ritmo de líneas, formas, colores y texturas, y en la exploración del espacio dentro del marco de cada pieza.

III. Illustrations

III. Las Ilustraciones

1. Diego Rivera (Mexico, 1886–1957). *The Day of the Dead in the City*, 1923–1928. Mural

This is one of 239 murals painted by Rivera on the walls of the Public Education building in Mexico City. Each mural illustrates a segment of the country's history, and honors the Indian population, in accordance with the official aims of the Mexican mural movement. Here Rivera portrays a scene from his own times, as people observe the annual Day of the Dead, a ritual known since pre–Columbian times. Cardboard puppets strumming their guitars hang in the background. Skulls, crossed bones, and skeleton masks are part of the celebration. The holiday has its roots in the dual theme of life and death, a theme emphasized in ancient Indian times and, later, in Christian rituals.

Before coming home to Mexico to support his people during their revolution, Rivera had traveled in Europe. In Italy he studied the great frescoes of the Italian Renaissance painters. In Paris he studied the avant-garde movements. At home he pored over pre–Columbian murals, ancient codices and sculpture, and the folk art of Mexico. All these experiences influenced the style he developed as a muralist in Mexico.

1. Diego Rivera (México, 1886–1957). *Día de Muertos en la ciudad,* 1923–1928. Mural

Éste es uno de los 239 murales pintados por Rivera en los muros del edificio de la Secretaría de Educación Pública en la ciudad de México. Cada mural ilustra una etapa de la historia nacional y cumpliendo con las aspiraciones del movimiento muralista, rinde un tributo a la población indígena. En este mural Rivera representa una escena de su tiempo: la festividad del Día de Muertos, un ritual que se viene celebrando desde tiempos precolombinos. En el fondo, se destacan tres títeres de cartón rasgueando sus guitarras. Las calaveras, huesos cruzados y máscaras de esqueletos son parte de la celebración. La festividad tiene sus raíces en la dualidad vida/muerte, tema que fue cardinal para los antiguos indígenas y, más tarde también, para los rituales cristianos.

Rivera regresó a México para apoyar el movimiento revolucionario después de viajar extensamente por Europa. En Italia se embebió en los grandes frescos de los pintores renacentistas. En París estudió los movimientos vanguardistas y de vuelta en México se aplicó a la investigación de las esculturas, de los murales y de los antiguos códices precolombinos, así como del arte folclórico mexicano. Todas estas experiencias se reflejan en sus monumentales murales.

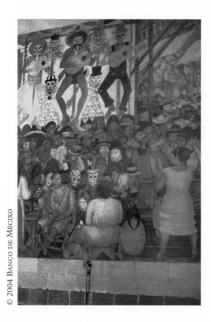

© 2004 BANCO DE MÉCIXO

1. Diego Rivera (Mexico, 1886–1957). *The Day of the Dead in the City*, 1923–1928. Mural, Ministry of Public Education, Mexico, D.F.
SEE COLOR PLATES, *I.a*

1. Diego Rivera (México, 1886–1957). *Día de Muertos en la ciudad,* 1923–1928. Mural, Secretaría de Educación Pública, México, D.F.
VER ILUSTRACIÓN A COLOR, *I.a*

2. Diego Rivera (México, 1886–1957). *La conquista española,* 1929. Fresco

En el Palacio de Cortés, Rivera plasmó escenas de la historia del Estado de Morelos. El detalle que aquí aparece ilustra una batalla que tuvo lugar en Cuernavaca, casi en el mismo sitio donde se levanta el palacio. Rivera registra dos civilizaciones en conflicto. Caballeros aztecas Águila y Jaguar agitan macanas de leño. Algunos visten pieles de animales y llevan yelmos de madera tallados con la insignia militar de su animal protector. Uno de los caballeros de Hernán Cortés, un conquistador español completamente armado y montado en un imponente caballo blanco, alza su espada de acero protegiéndose con su escudo. El caballo era un animal totalmente desconocido para los indígenas, por lo que éstos creían que los españoles eran centauros: que el hombre y la bestia eran un todo indivisi-

2. Diego Rivera (Mexico, 1886–1957). *The Spanish Conquest*, 1929. Fresco

At Cortés Palace, Rivera painted scenes from the history of the State of Morelos. The detail shown here depicts a battle fought in Cuernavaca, almost on the very ground where the palace stands. Rivera shows two civilizations in conflict. Aztec Knights of the Eagle and Jaguar carry wooden clubs. Some wear animal skins and wooden helmets carved with the animal insignia of their military order. Astride a large white horse is a Spanish conquistador, one of Hernán Cortés' cavalrymen, in full armor, carrying steel sword and shield. Never having seen horses before, many Indians believed the Spanish were centaurs; that man and beast were connected, with lightning coming from their hands.

2. Diego Rivera (Mexico, 1886–1957). *The Spanish Conquest*, 1929. Fresco, detail of mural, Cortés Palace, Cuernavaca, Morelos, Mexico.
SEE COLOR PLATES, *I.b*

2. Diego Rivera (México, 1886–1957). *La conquista española,* 1929. Fresco, detalle del mural en el Palacio de Cortés, Cuernavaca, Morelos, México.
VER ILUSTRACIÓN A COLOR, *I.b*

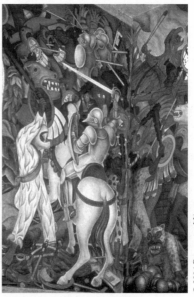

© 2004 BANCO DE MÉCIXO

Rivera expressed the harsh movement of battle by painting diagonal lines, jagged shapes, and harsh angles. The crisscrossing of swords, spears and other weapons creates additional tension. By filling almost the entire space with sharp edges and pointed lines and shapes, the artist emphasized the violence and terror of war.

While working in Europe before Mexico's revolution, Rivera had embraced cubism and abstraction, but on his return home, he emphasized composition and realistic form, along with movement and color. The simplicity of his work was directed to the masses of people in his country unable to read and write. From murals they learned the history of their country.

3. José Clemente Orozco (Mexico, 1883–1949). *Dimensions* (also known as *The Conquest*), ca. 1938. Fresco

Orozco's powerful feelings about the cruelty and futility of war are expressed on the walls and dome of a chapel in a Mexican orphanage. In this mural segment that circles the chapel's dome, Orozco deals with the war that brought down the Indian population. Combining imagination with reality, he emphasizes the inequality of the battle, as armored Spanish soldiers on horseback attack and annihilate their poorly defended adversaries. Orozco imagines the pain and confusion of Indian warriors who were said to have viewed the horses as monsters with supernatural strength and power. Orozco's two-headed horse becomes a symbol of the appalling fears of the Indians.

As a child, Orozco had hoped to be an artist, but studied agriculture and architecture to please his parents. When an accidental explosion resulted in severe injuries, he turned to the work he had always loved best. After studying at the San Carlos Academy, he went into the streets for

ble y que de sus manos salían rayos flamígeros.

Rivera imprimió con trazos diagonales, formas rasgadas y ángulos violentos el impulso brutal de la batalla. El cruzar de las espadas, lanzas y demás armas aumentan la tensión de la escena. El artista destaca la violencia y el fragor de la guerra por medio de cortes afilados, líneas y formas angulosas.

Durante su estancia en Europa, antes de la revolución mexicana, Rivera había abrazado el cubismo y la abstracción, pero al reintegrarse a su país pone mayor énfasis en la composición de formas realistas así como en el color y en el movimiento. La aparente sencillez de su obra estaba dirigida hacia las masas del pueblo que no sabían leer ni escribir. A través de los murales aprendieron la historia de su patria.

3. José Clemente Orozco (México, 1883–1949). *Dimensiones* (también llamado *La conquista*), alrededor de 1938. Fresco

La revulsión que Orozco sentía por la crueldad y futilidad de la guerra quedaron plasmados en los muros y la cúpula de la capilla de un hospicio mexicano. En este segmento del mural que rodea la cúpula de la capilla, Orozco retoma el tema de la derrota militar de la población indígena. Mezclando realidad e imaginación, el artista jalisciense subraya la desigualdad en la batalla mostrando cómo los soldados españoles atacan y aniquilan desde sus monturas a sus casi indefensos adversarios. Orozco imagina el dolor y la confusión de los guerreros indígenas que veían a los caballos como monstruos con poderes y fuerzas sobrenaturales. Así, el caballo de dos cabezas de Orozco se convierte en el símbolo del pavor sufrido por los indígenas.

Desde niño Orozco anhelaba ser artista, pero estudió agricultura y arquitectura para complacer a sus padres. Tras sufrir lesiones serias debido a una explosión accidental, se dedicó al trabajo que siempre había deseado. Después de estudiar en la Academia de San

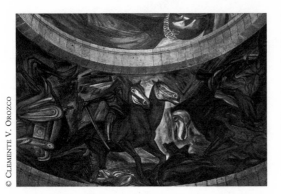

© CLEMENTE V. OROZCO

3. José Clemente Orozco (Mexico, 1883–1949). *Dimensions* (also known as *The Conquest*), ca. 1938. Fresco. Hospicio Cabañas, Guadalajara, Jalisco, Mexico.
SEE COLOR PLATES, *I.c*

3. José Clemente Orozco (México, 1883–1949). *Dimensiones* (también llamado *La conquista*), alrededor de 1938. Fresco. Hospicio Cabañas, Guadalajara, Jalisco, México.
VER ILUSTRACIÓN A COLOR, *I.c*

inspiration, and painted the life around him. He was among the first to paint murals in Mexico City, and later worked in other cities in Mexico, as well as in the United States. Unlike his colleagues, he avoided politics and rebelled against the narrative quality of murals, striving instead to express truth with emotional force. Most of his murals, drawings and paintings reflect sympathy for human suffering. Many artists today, in Mexico and other countries, emulate Orozco's spirit.

Carlos, recorría las calles en busca de inspiración, pintando la vida que lo rodeaba. Fue uno de los primeros en pintar murales en la ciudad de México y más adelante trabajó en otras ciudades de la República y también en los Estados Unidos. A diferencia de sus colegas, se mantuvo alejado de la política y se rebeló contra la naturaleza narrativa de los murales, buscando la expresión de la verdad con una gran fuerza emotiva. La mayoría de sus murales, dibujos y lienzos reflejan su compasión por el sufrimiento humano. El espíritu de Orozco ha hecho escuela entre muchos artistas mexicanos y extranjeros.

4. David Alfaro Siqueiros (Mexico, 1896–1951). *Cuauhtémoc Reborn: The Torture,* 1951. Mural

Siqueiros' mural honors Cuauhtémoc, last of the Aztec rulers, who had shown heroic resistance to the Spanish soldiers. The much-loved leader had been captured, tortured, and executed by the conqueror Cortés. This scene shows Cuauhtémoc and Moctezuma II, the ruler who preceded him, being tortured by foot burning, to get them to reveal the location of the Aztec treasury of gold. Siqueiros frequently emphasizes armor or chains in his work, to symbolize the bondage enforced by the conquerors. Here he includes a multitude of armored Spanish soldiers witnessing the torture, while a woman at the left symbolizes the freedom under Cuauhtémoc's leadership.

Early in the 1940s, Siqueiros, Orozco,

4. David Alfaro Siqueiros (México, 1896–1951). *Cuauhtémoc redimido: la tortura,* 1951. Mural

En este mural Siqueiros le rinde homenaje a Cuauhtémoc, el último emperador azteca que heroicamente se resistió ante la invasión española. El popular líder fue capturado, torturado y ejecutado por el conquistador Cortés. En esta escena aparecen bajo tormento Cuauhtémoc y Moctezuma II, su antecesor. El suplicio consiste en quemarles los pies para que revelen dónde se encuentra el tesoro azteca. Las cadenas y armaduras son elementos constantes en la obra de Siqueiros para simbolizar el sometimiento bajo los conquistadores. Aquí aparece una multitud de soldados españoles armados presenciando el tormento, mientras que la mujer de la izquierda simboliza la libertad bajo el liderazgo de Cuauhtémoc.

A principios de la década de 1940, Siqueiros, Orozco y Rivera eran aclamados como el gran triunvirato de muralistas mexicanos.

4. David Alfaro Siqueiros (Mexico, 1896–1951).
Cuauhtémoc Reborn: The Torture, 1951.
Mural, Palacio de Bellas Artes, Mexico.
SEE COLOR PLATES, *I.c*

4. David Alfaro Siqueiros (México, 1896–1951).
Cuauhtémoc redimido: la tortura, 1951. Mural,
Palacio de Bellas Artes, México.
VER ILUSTRACIÓN A COLOR, *I.c*

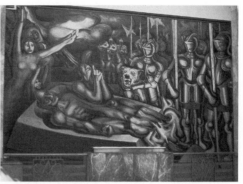

and Rivera were acclaimed Mexico's great triumvirate of muralists. As much a man of politics as art, Siqueiros wrote many passionate articles about the two subjects. His extreme political views often caused trouble for him, but despite imprisonment and exile, he continued to write, paint and speak his mind openly. In 1922, he organized a union for artists and later a union for miners. To express his unity with industrial laborers, Siqueiros executed many of his murals with industrial paints. Intent on using his art to improve the plight of the poor, his deep social awareness was his enduring contribution to the mural movement. Siqueiros painted and lectured on art in the United States and in South America.

Tan político como artista, Siqueiros escribió muchos artículos sobre ambos temas. Sus posturas políticas radicales le causaron muchos problemas, pero a pesar de su encarcelación y exilio, siguió escribiendo, pintando y expresando abiertamente sus opiniones. En 1922 formó un sindicato de artistas y más tarde un sindicato de mineros. Para expresar su adhesión a los trabajadores industriales, Siqueiros ejecutó muchos de sus murales con pintura industrial. Resuelto a utilizar su arte para mejorar la condición de los pobres, su profunda conciencia social fue una perdurable aportación a la corriente muralista. Siqueiros pintó y dio conferencias sobre arte en Estados Unidos y en América del Sur.

5. **Lasar Segall** (born Vilnius, Lithuania, 1891; died Brazil, 1957). *Banana Plantation*, 1927. Oil on canvas

In the midst of angular, cubist banana leaves, a stoic figure emerges. His cylindrical neck and oval head repeat the geometry of the jagged green background. By placing the figure close to the painting's central vertical line, Segall rivets attention on the plantation worker. The painting documents changes occurring in Brazil, due to the abolition of slavery. As Africans were absorbed into the population of Indians and Europeans, new immigrants from Europe began to take their places in the fields. Segall conveys the change by giving the worker a composite face that reflects the three races.

In his early years in Holland and Berlin, Segall studied art with the German

5. **Lasar Segall** (nació en Vilnius, Lituania, 1891; murió en Brasil, 1957). *Bananal*, 1927. Óleo sobre lienzo

En medio de hojas de banana, angulares y cubistas, emerge una figura estoica. Su cuello cilíndrico y cabeza oval repiten la geometría del fondo verde dentado. Al colocar la figura cerca del vértice de la pintura, Segall fija la atención sobre el trabajador de la plantación. La obra documenta los cambios ocurridos en Brasil con la abolición de la esclavitud. Conforme los africanos se fueron integrando a la población indígena y europea, nuevos inmigrantes llegados de Europa empezaron a tomar su lugar en los campos. Segall transmite este cambio dándole a la figura un rostro que refleja las tres razas.

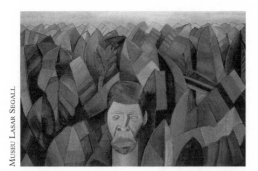

MUSEU LASAR SEGALL

5. Lasar Segall (born Vilnius, Lithuania, 1891; died Brazil, 1957). *Banana Plantation*, 1927. Oil on canvas.
SEE COLOR PLATES, *I.d*

5. Lasar Segall (nació en Vilnius, Lituania, 1891; murió en Brasil, 1957). *Bananal*, 1927. Óleo sobre lienzo.
VER ILUSTRACIÓN A COLOR, *I.d*

expressionists. On a trip to Brazil in 1913, he fell in love with the country's tropical beauty, and made his home there, exhibiting his expressionist paintings in São Paulo and Campinas. With his avant-garde background, Segall made a major contribution to the development of modernist art in Brazil. As World War I began, he was forced to return to Europe as a political enemy, due to his Russian homeland being occupied by the Germans. Returning to São Paulo after the war, he became a permanent resident and citizen of Brazil. He painted the landscape, the lives of immigrants, natives, mulatto mothers and children, and the tumbledown huts of the poor. In Segall's work, whether created in Brazil or in Europe, his compassion for the underprivileged and oppressed is a constant current.

6. Emiliano di Cavalcanti (Brazil, 1897–1976). *Five Girls of Guaratinguetá*, 1930. Oil on canvas

Brazil's sparkling sunlight illuminates the skin tones of the five girls and accentuates the rhythm of their perky hats and colorful clothing. Warm pinks, reds, and purples fill the shadows created by their movement, and spill onto the smooth-textured walls of the surrounding buildings. Carefree pleasure and jauntiness are reflected everywhere. As in most of di Cavalcanti's paintings, the human figure dominates the scene.

Together with other artists and writ-

En sus primeros años en Holanda y Berlín, Segall estudió arte con los expresionistas alemanes. En un viaje a Brasil en 1913, se enamoró de la belleza tropical del país y lo adoptó como su hogar, exhibiendo sus pinturas expresionistas en São Paulo y Campinas. Con sus antecedentes vanguardistas, Segall contribuyó enormemente al desarrollo del movimiento modernista en Brasil. Al estallar la Primera Guerra Mundial, se vio obligado a regresar a Europa como enemigo político, debido a que su patria rusa había sido ocupada por los alemanes. A su regreso a São Paulo después de la guerra, adoptó la ciudadanía brasileña y se instaló definitivamente en ese país. Pintó los paisajes, la vida de los inmigrantes, los nativos, madres mulatas, niños y las precarias chozas de los pobres. La constante en toda la obra de Segall, ya sea la pintada en Brasil o en Europa, es su compasión por los oprimidos y los desposeídos.

6. Emiliano di Cavalcanti (Brasil, 1897–1976). *Cinco chicas de Guaratinguetá*, 1930. Óleo sobre lienzo

El esplendoroso sol de Brasil ilumina la piel de las cinco chicas acentuando el ritmo de sus airosos sombreros y colorida vestimenta. Rosas cálidos, rojos y morados llenan las sombras creadas por su movimiento, desparramándose en las suaves texturas de los edificios que las enmarcan. El gozo desenfadado, el garbo y la ligereza se reflejan en todo el cuadro. Al igual que en la mayoría de las obras de di Cavalcanti, la figura humana domina la escena.

Junto con otros artistas y escritores de su tiempo, di Cavalcanti participó activamente en la organización del acto que marcó un hito

6. Emiliano di Cavalcanti (Brazil, 1897–1976). *Five Girls of Guaratinguetá*, 1930. Oil on canvas. **SEE COLOR PLATES,** *I.e*

6. Emiliano di Cavalcanti (Brasil, 1897–1976). *Cinco chicas de Guaratinguetá*, 1930. Óleo sobre lienzo. **VER ILUSTRACIÓN A COLOR,** *I.e*

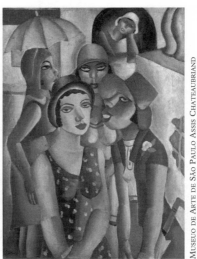

MUSEO DE ARTE DE SÃO PAULO ASSIS CHATEAUBRIAND

ers of his times, di Cavalcanti was an active organizer of a famous event in Brazil's cultural history. In 1922, São Paulo's Week of Modern Art took place, with painters, poets, writers and musicians gathering in the Municipal Theater, to demonstrate the latest trend in each discipline. Although many Brazilians responded with anger to the new and startling art forms, modernism did survive, and Brazil later became known throughout the world for its bi-annual international art exhibitions. The year following the famous celebration, di Cavalcanti left Brazil, to study in Europe, returning home strongly involved with the avant-garde movements, and particularly influenced by the work of Pablo Picasso. Di Cavalcanti's paintings of street scenes reflecting both the elegantly dressed and the poor are considered among the most faithful descriptions of life in Brazil.

7. **Manuel Álvarez Bravo** (Mexico, 1902–2002). *Daughter of the Dancers*, 1932. Gelatin Silver Print

An ordinary occurrence becomes a study in rhythm and pattern, when photographer Bravo catches sight of a young woman peering into the circular window of an old building in Mexico. Her hat repeats the shape of the window, and the joint of her elbow parallels the angles of the crumbling brick pattern. The bend of her body and the shawl hanging from her shoulder give a timeless grace to the subject.

From the time he was a young student, Álvarez Bravo was fascinated with Mexican life and culture, and when he bought his first camera, at twenty-two, he began taking pictures of the life around

en la historia cultural de Brasil. En 1922 se llevó a cabo la Semana de Arte Moderno de São Paulo. Pintores, poetas, escritores y músicos se dieron cita en el Teatro Municipal para demostrar las últimas tendencias de cada disciplina. Aunque muchos brasileños rechazaron con enojo las sorprendentes innovaciones artísticas, el modernismo sobrevivió, y más tarde Brasil alcanzó fama mundial con su muestra bienal de arte internacional. Un año después de esta famosa celebración, di Cavalcanti partió de Brasil para estudiar en Europa. De regreso a casa, se involucró en las corrientes vanguardistas, influenciado particularmente por la obra de Pablo Picasso. Las pinturas de di Cavalcanti que muestran escenas urbanas en las que aparecen figuras andrajosas mezcladas con otras elegantemente ataviadas, se consideran las representaciones más fieles de la vida en Brasil.

7. **Manuel Álvarez Bravo** (México, 1902–2002). *La hija de los danzantes,* 1932. Grabado en emulsión de plata gelatina

Un hecho cotidiano se convierte en un estudio de ritmo y diseño cuando el fotógrafo Álvarez Bravo sorprende a una joven mujer asomándose por la ventana circular de un viejo edificio de México. Su sombrero repite la forma de la ventana y el ángulo de su codo

7. Manuel Álvarez Bravo (Mexico, 1902–2002). *Daughter of the Dancers*, 1932. Gelatin Silver Print.

7. Manuel Álvarez Bravo (México, 1902–2002). *La hija de los danzantes*, 1932. Grabado en emulsión de plata gelatina.

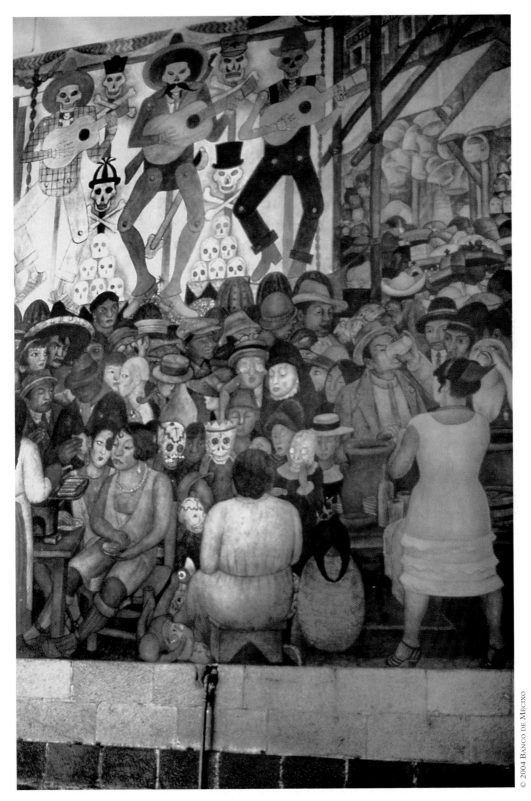

1. Diego Rivera (Mexico, 1886–1957). *The Day of the Dead in the City*, 1923–1928. Mural. / Diego Rivera (México, 1886–1957). *Día de Muertos en la ciudad*, 1923–1928. Mural.

I.a

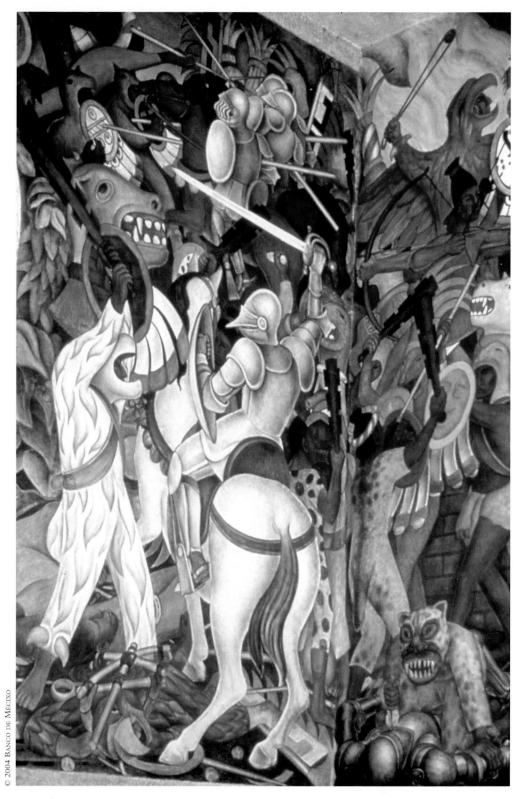

I.b 2. Diego Rivera (Mexico, 1886–1957). *The Spanish Conquest*, 1929. Fresco. / Diego Rivera (México, 1886–1957). *La conquista española*, 1929. Fresco.

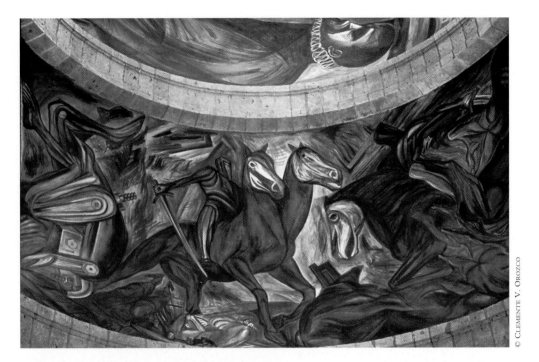

3. José Clemente Orozco (Mexico, 1883–1949). *Dimensions* (also known as *The Conquest*), ca. 1938. Fresco. / José Clemente Orozco (México, 1883–1949). *Dimensiones* (también llamado *La conquista*), alrededor de 1938. Fresco.

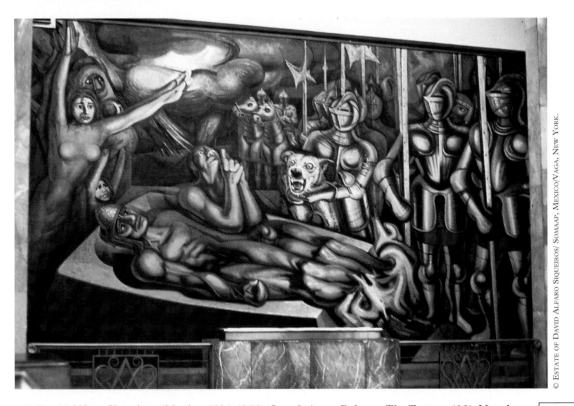

4. David Alfaro Siqueiros (Mexico, 1896–1951). *Cuauhtémoc Reborn: The Torture*, 1951. Mural. / David Alfaro Siqueiros (México, 1896–1951). *Cuauhtémoc redimido: la tortura*, 1951. Mural.

I.c

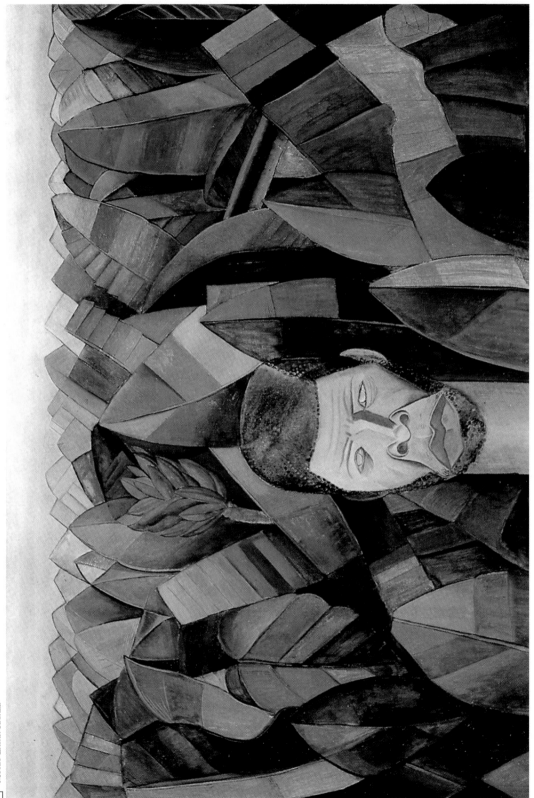

I.d

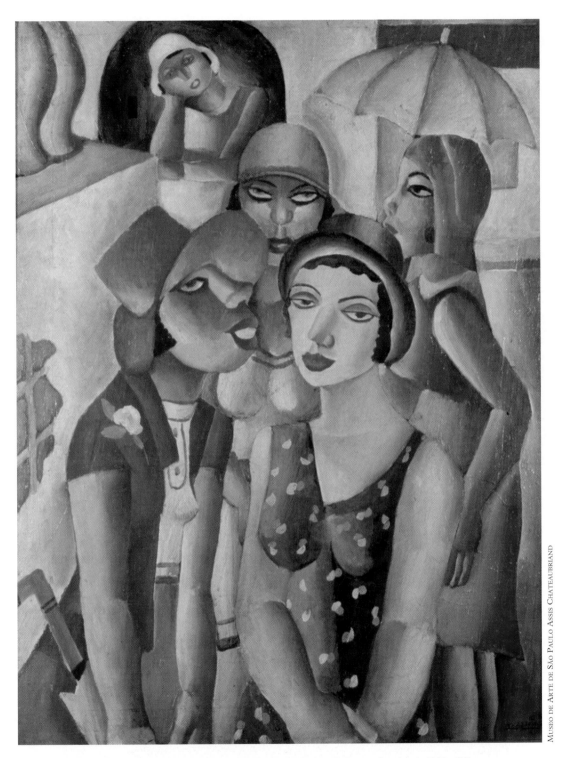

6. Emiliano di Cavalcanti (Brazil, 1897–1976). *Five Girls of Guaratinguetá*, 1930. Oil on canvas. / Emiliano di Cavalcanti (Brasil, 1897–1976). *Cinco chicas de Guaratinguetá*, 1930. Óleo sobre lienzo.

Opposite (Opuesto): 5. Lasar Segall (born Vilnius, Lithuania, 1891; died Brazil, 1957). *Banana Plantation*, 1927. Oil on canvas. / Lasar Segall (nació en Vilnius, Lituania, 1891; murió en Brasil, 1957). *Bananal*, 1927. Óleo sobre lienzo.

I.e

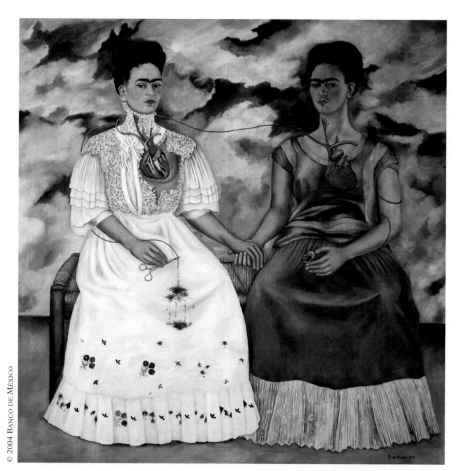

8. Frida Kahlo (Mexico, 1907–1954). *The Two Fridas*, 1938. Oil on canvas. / Frida Kahlo (México, 1907–1954). *Las dos Fridas,* 1938. Óleo sobre lienzo.

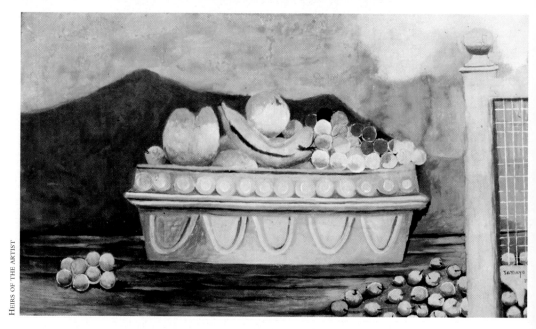

I.f

9. Rufino Tamayo (Mexico, 1899–1991). *Blue Fruitbowl*, 1939. Oil and watercolor on canvas. / Rufino Tamayo (México, 1899–1991). *Frutero azul,* 1939. Óleo y acuarela sobre lienzo.

10. Rufino Tamayo (Mexico, 1899–1991). *Self-Portrait,* undated. Oil on canvas. / Rufino Tamayo (México, 1899–1991). *Autorretrato,* sin fecha. Óleo sobre lienzo.

I.g

11. Candido Portinari (Brazil, 1903–1962). *Discovery of the Land*, 1941. Mural, dry plaster with tempera. / Candido Portinari (Brasil, 1903–1962). *Descubrimiento de la tierra,* 1941. Mural, yeso seco al temple.

I.h

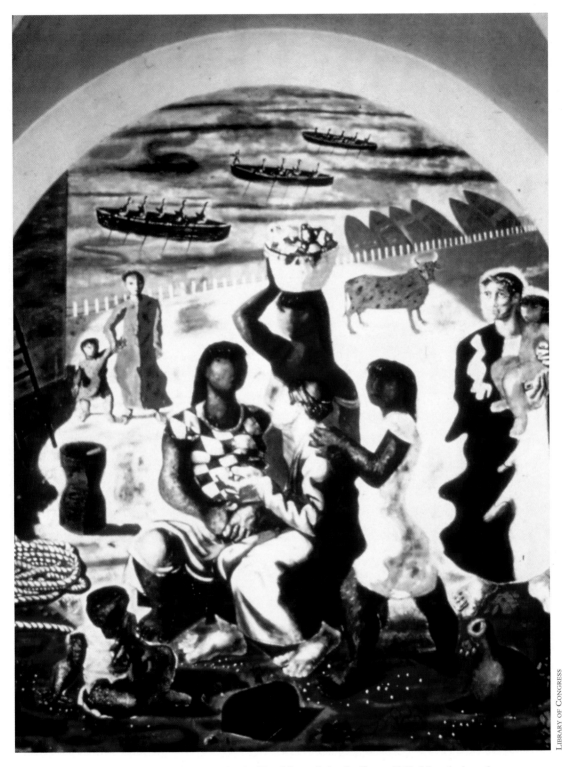

12. Candido Portinari (Brazil, 1903–1962). *Teaching of the Indians*, 1941. Mural, dry plaster with tempera. / Candido Portinari (Brasil, 1903–1962). *Instrucción de los indígenas,* 1941. Mural, yeso seco al temple.

I.i

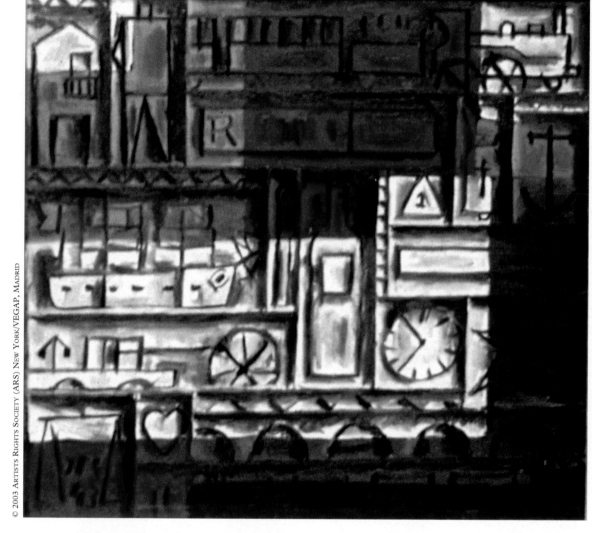

15. Joaquín Torres-García (Uruguay, 1874–1949), *Constructivist Composition*, 1943. Oil on canvas. / 15. Joaquín Torres-García (Uruguay, 1874–1949). ***Composición constructivista,*** 1943. Óleo sobre lienzo.

I.j

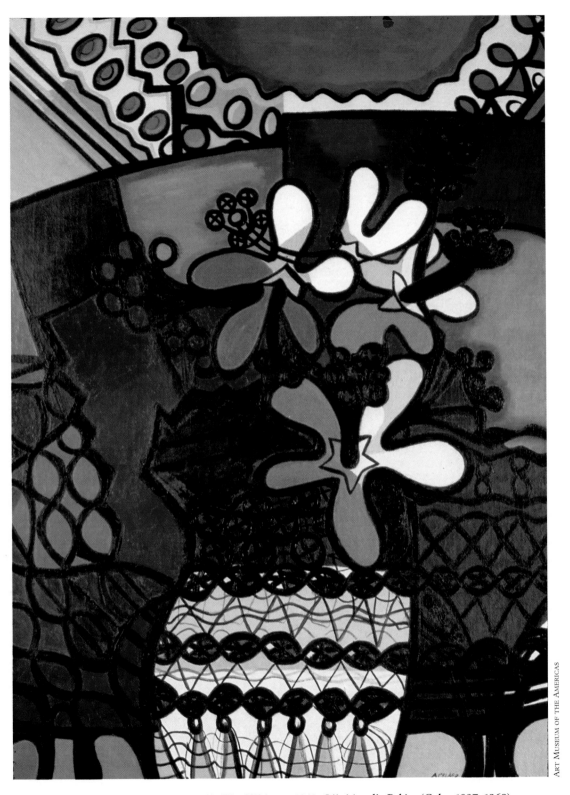

16. Amelia Peláez (Cuba, 1897–1968), *The Hibiscus*, 1943. Oil. / Amelia Peláez (Cuba, 1897–1968), *Mar Pacífico,* 1943. Óleo.

I.k

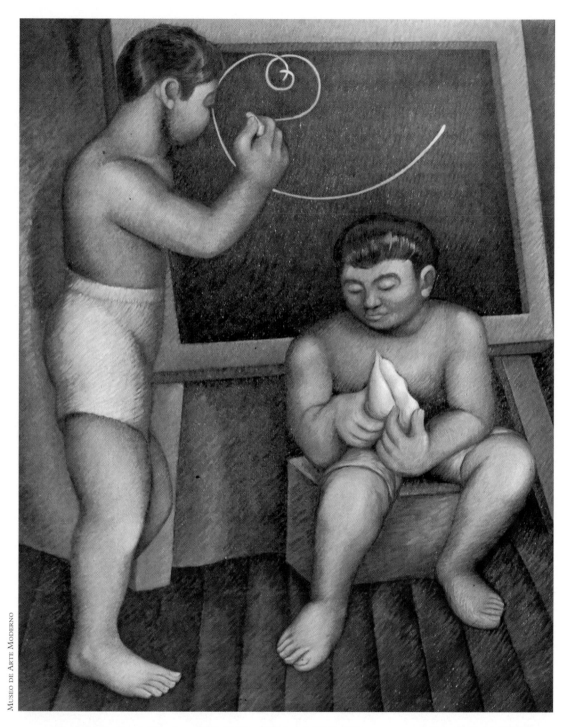

17. Agustín Lazo (Mexico, 1896–1971), *At School,* 1943. Oil on canvas. / Agustín Lazo (México, 1896–1971), *Escuela de arte,* 1943. Óleo sobre lienzo.

I.1

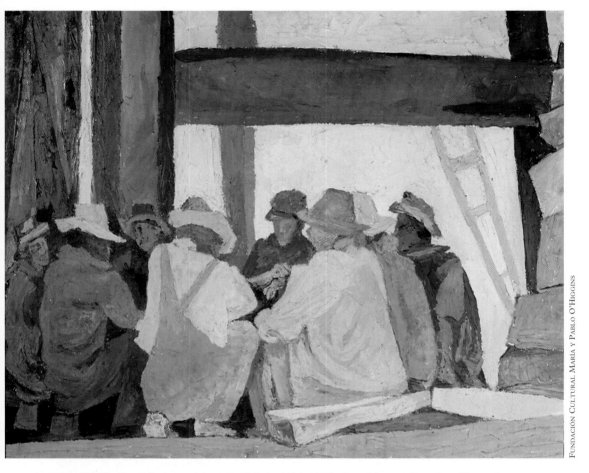

18. Pablo O'Higgins (Mexican citizen, b. U.S.A., 1904–1983), *Breakfast or Lunch at Nonoalco,* 1945. Oil on canvas. / Pablo O'Higgins (ciudadano mexicano, nacido en E.U.A., 1904–1983). *El desayuno o Almuerzo en Nonoalco,* 1945. Óleo sobre lienzo.

I.m

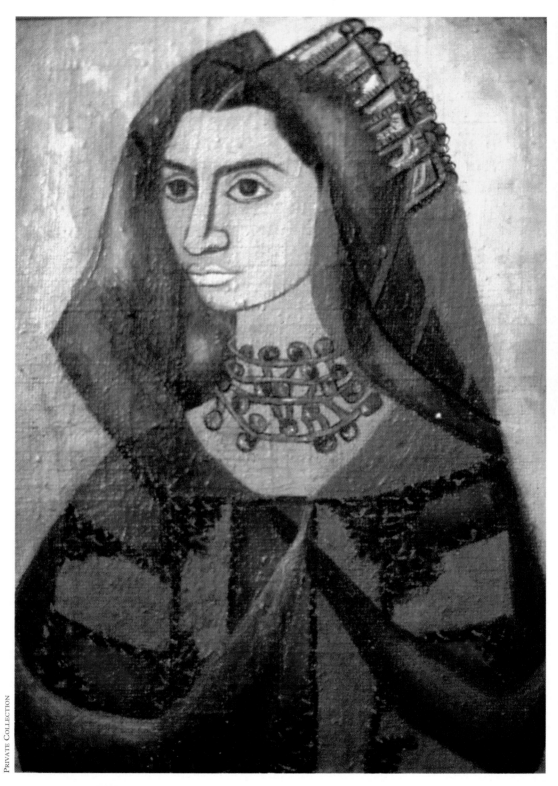

I.n

19. Cundo Bermúdez (Cuba, b. 1914). *Portrait of the Artist's Niece*, 1947. Oil on burlap on cardboard. / Cundo Bermúdez (Cuba, n. 1914). ***Retrato de la sobrina del artista***, 1947. Óleo sobre cañamazo en cartón.

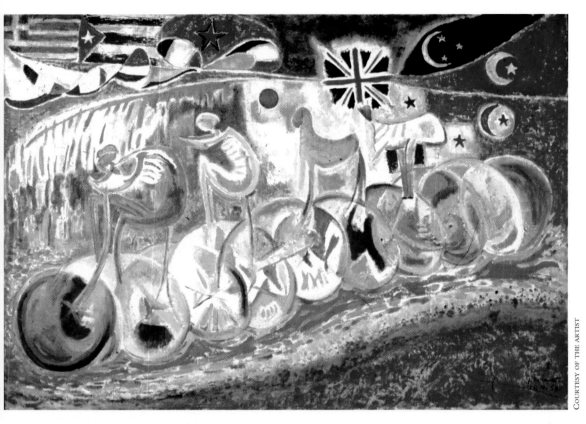

22. Juan Soriano (Mexico, b. 1920). *The Bicycle Circuit at France*, 1954. Oil on canvas. / Juan Soriano (México, b. 1920). *La vuelta a Francia,* 1954. Óleo sobre lienzo.

I.o

24. Matta (Roberto Matta Echaurren). (French citizen, b. Chile, 1911 or 1912; d. 2002). Untitled, undated. Intaglio in color on cream wove paper. / Matta (Roberto Matta Echaurren). (Ciudadano francés, n. Chile 1911 o 1912, m. 2002). *Sin título,* sin fecha. Grabado a color sobre papel tejido color crema.

I.p

him. The family dining room became his makeshift darkroom. A self-taught photographer, he soon developed excellent technical skills and was given a job teaching photography at the Academy of San Carlos. At that time Diego Rivera was director of the Academy and commissioned him to document paintings by the Mexican muralists and other artists.

In his own creative work, Álvarez Bravo concentrated on the working classes, but avoided politics. His photographs reflect the spectrum of human emotion, with a particular emphasis on death. He favored the realistic style of the Mexican School, and most of his work was done in Mexico. Photographs by Manuel Álvarez Bravo have been exhibited around the world, and he received many awards. In the year 2001, at the age of 99, the artist was present for a retrospective exhibition of his work at the J. Paul Getty Museum in Los Angeles, California.

8. Frida Kahlo (Mexico, 1907–1954). *The Two Fridas*, 1938. Oil on canvas

A stormy sky sets the mood of the painting. The artist once explained this surrealistic, double self-portrait expressed her relationship to her husband, Diego Rivera, at a time of crisis. On the right is the Frida loved by her husband. The miniature portrait of him in her hand is connected to an artery that winds around her arm and carries the supply of blood to her heart, and then passes the blood to the second Frida, the wife Diego no longer loved. A surgical clamp in the second Frida's hand can halt the loss of blood, already staining her dress. Paintings like this one caused the surrealists to claim Kahlo as one of their own, although she denied connection with their movement.

At nineteen, Frida Kahlo married Rivera, who encouraged her to develop her own talent. Her highly personal art

es paralelo a los ángulos del muro de ladrillo desconchado. La curva de su cuerpo y los pliegues del rebozo que caen desde su hombro le confieren al sujeto una gracia inmarcesible.

Desde su juventud como estudiante, Álvarez Bravo sentía fascinación por la vida y la cultura mexicana. Cuando adquirió su primera cámara a los veintidós años, empezó a tomar fotografías de la vida que lo rodeaba. La mesa del comedor familiar se convirtió en cuarto oscuro improvisado. Fotógrafo autodidacta, pronto desarrolló excelentes habilidades técnicas por lo que fue nombrado profesor de fotografía en la Academia de San Carlos. Diego Rivera, entonces director de la Academia, lo comisionó para documentar las obras de los muralistas y de otros artistas mexicanos.

En sus propias creaciones Álvarez Bravo se concentró en las clases trabajadoras, pero evitó mezclarse en cuestiones políticas. Sus fotografías reflejan el espectro de las emociones humanas, con un énfasis especial en la muerte. Prefirió el estilo realista de la Escuela Mexicana y realizó la mayor parte de su obra en México. Las fotografías de Manuel Álvarez Bravo han sido exhibidas en el mundo entero y le han merecido un sinnúmero de reconocimientos. En el año 2001, a los 99 años, el artista estuvo presente durante una exhibición retrospectiva de su obra en el Museo J. Paul Getty de Los Ángeles, California.

8. Frida Kahlo (México, 1907–1954). *Las dos Fridas*, 1938. Óleo sobre lienzo

Un cielo ennegrecido sienta la atmósfera de la pintura. La artista dijo en una ocasión que este doble autorretrato representa los momentos difíciles de su relación con su esposo Diego Rivera. A la derecha aparece la Frida amada por su esposo. El retrato miniatura de Diego que sostiene en la mano está conectado con la arteria que se enreda alrededor de su brazo y que lleva la sangre a su corazón, para luego pasar a la segunda Frida, la esposa que Diego ya no amaba. La pinza de cirugía que

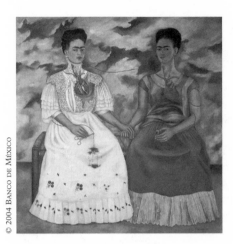

8. Frida Kahlo (Mexico, 1907–1954). *The Two Fridas,* 1938. Oil on canvas.
SEE COLOR PLATES, *I.f*

8. Frida Kahlo (México, 1907–1954). *Las dos Fridas,* 1938. Óleo sobre lienzo.
VER ILUSTRACIÓN A COLOR, *I.f*

Frida sostiene con la otra mano puede detener el flujo de sangre que mancha su vestido. Pinturas como ésta llevaron a los surrealistas a reconocer a Kahlo entre sus filas, aunque ella negó toda conexión con esta corriente.

A los diecinueve años, Frida Kahlo se casó con Rivera quien la alentó a desarrollar su propio talento. Ella misma, vestida en traje regional, es el sujeto frecuente de este arte profundamente íntimo y personal. El dolor físico y emocional se expresa abiertamente en casi toda su obra. El accidente de tránsito que sufrió a los quince años le provocó intensos padecimientos físicos durante toda su vida.

Tanto Frida Kahlo como Diego Rivera eran de carácter fuerte, por lo que su matrimonio fue muy tormentoso. Se separaron, se divorciaron y se volvieron a casar. Después de su muerte, Kahlo casi llegó a ser objeto de culto para sus admiradores de todo el mundo.

often bears her own image, frequently wearing regional Mexican dress. Pain, physical and emotional, is openly expressed in most of her work. A bus accident when she was fifteen resulted in great physical suffering throughout her life.

Both Frida Kahlo and Diego Rivera had strong personalities, making for a stormy marriage. There was a separation, a divorce, and remarriage to one another. Following her death, Kahlo attained an almost cult-like status by admirers throughout the world.

9. Rufino Tamayo (Mexico, 1899–1991). *Blue Fruitbowl,* 1939. Oil and watercolor on canvas

Tamayo's painting describes many details of his country. Mexico's blue skies and ever-present mountains fill the background. In the foreground, an oversized pottery bowl speaks of the folk art created by Mexican artisans. Tropical fruits filling the bowl are reminders of the luscious produce grown in Mexico and sold in marketplaces from colorful heaps. Colonial Spanish influence is seen in the wire-grilled gate and its architectural detail. Here Tamayo upholds his early claim that small canvases are more suited than murals to subtly reveal aspects of Mexico.

9. Rufino Tamayo (México, 1899–1991). *Frutero azul,* 1939. Óleo y acuarela sobre lienzo

Tamayo inscribe muchos elementos de su tierra en esta obra. Los cielos azules y las eternas montañas de México cubren el fondo. En primer plano, una vasija de barro inmensa nos habla del arte folclórico de los artistas mexicanos. Las frutas tropicales que la colman nos recuerdan los suculentos frutos que crecen en México y que se despachan en los mercados por coloridos montones. La influencia colonial española se refleja en los detalles arquitectónicos de la reja de metal. Con esta obra Tamayo sostiene su primera teoría de que la obra de caballete sirve más que los murales para revelar con sutileza aspectos de México.

Nacido en Oaxaca de ascendencia zapoteca, Tamayo emigró a la ciudad de México

9. Rufino Tamayo (Mexico, 1899–1991). *Blue Fruitbowl*, 1939. Oil and watercolor on canvas.
 SEE COLOR PLATES, *I.f*

9. **Rufino Tamayo** (México, 1899–1991). *Frutero azul*, 1939. Óleo y acuarela sobre lienzo.
 VER ILUSTRACIÓN A COLOR, *I.f*

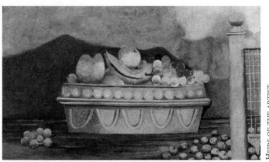

Born in Oaxaca, of Zapotec descent, Tamayo moved to Mexico City at the death of his parents, and worked in the open-air marketplace of La Merced. He left art school after one year, but at twenty-two, he became head of the drawing department of Mexico's National Museum of Archaeology. His museum experience gave him a lasting love and understanding of ancient Indian art, and inspired his private collection of pre–Columbian sculpture. In 1974, he presented his thousand-piece collection to the city of his birth.

A teaching job took Tamayo to New York City in 1938, where he saw for the first time the original art of Picasso, Matisse, and other Paris-based artists. Their modernist styles influenced him deeply. Without losing his Mexican identity, Tamayo later developed an abstract, universal art style that he thought would be understood by people everywhere.

a la muerte de sus padres para trabajar en el mercado abierto de La Merced. Después de un año abandonó la escuela de arte, y a la edad de veintidós años asumió la jefatura del Departamento de Dibujo en el Museo Nacional de Arqueología de México. Su experiencia en el museo lo llevó a comprender y a amar profundamente el arte de los antiguos indígenas, inspirándolo a reunir una colección privada de esculturas precolombinas. En 1974 donó su colección de mil piezas a su ciudad natal.

Un nombramiento como instructor llevó a Tamayo a la ciudad de Nueva York en el año de 1938, donde por primera vez tuvo la oportunidad de ver obra original de Picasso, Matisse y otros artistas residentes en París. El estilo vanguardista de estos pintores influyó en él de manera determinante. Sin perder su identidad mexicana, Tamayo desarrolló más tarde un estilo de arte abstracto y universal que según él sería un lenguaje universal.

10. **Rufino Tamayo** (Mexico, 1899–1991). *Self-Portrait*, undated. Oil on canvas

The artist's abstracted figure stands in the foreground, among mountain peaks. He holds a red ball in one hand. A pink arc parallels part of Tamayo's body and suggests a path from his arm to the outstretched hand of the woman rising from a flattened pyramid (has she thrown the ball, or is she about to catch it?). Does the female figure represent the artist's wife and her role in his life? This is also a portrait of Tamayo's country. Many pyramid shapes remind us of Mexico's pre–Columbian past, while present-day Mex-

10. **Rufino Tamayo** (México, 1899–1991). *Autorretrato,* sin fecha. Óleo sobre lienzo

La figura abstracta del artista se yergue en primer plano entre crestas de montañas. Con una mano sostiene una pelota roja. Un arco rosa dibuja una línea paralela al cuerpo de Tamayo que enlaza su brazo con la mano extendida de una mujer que se levanta de una pirámide aplanada (¿le ha lanzado ella la pelota o está a punto de atraparla?). ¿Acaso esta figura femenina representa a la esposa del artista y el papel que ella tiene en su vida? En esta obra el artista también retrata su país.

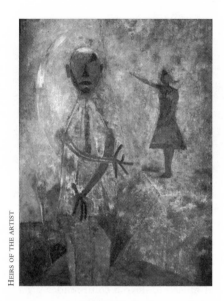

HEIRS OF THE ARTIST

10. Rufino Tamayo (Mexico, 1899–1991). *Self-Portrait,* undated. Oil on canvas.
SEE COLOR PLATES, *I.g*

10. Rufino Tamayo (México, 1899–1991). *Autorretrato,* sin fecha. Óleo sobre lienzo.
VER ILUSTRACIÓN A COLOR, *I.g*

Las formas piramidales nos recuerdan el pasado precolombino de México, mientras que el México actual está representado por las texturas ásperas y rugosas que se asemejan a los viejos muros desmoronados que se ven por todo el país.

Influido por las obras vanguardistas europeas que vio en la ciudad de Nueva York en 1938, Tamayo empezó a utilizar un lenguaje abstracto. Él se consideraba pintor realista, ya que prefería pintar figuras naturales reducidas a su esencia. También reconocía la gran influencia que ejercía el arte prehispánico sobre su sentido de la proporción y el color. Con el paso del tiempo sus colores adquirieron matices más ricos y tropicales. Muchos de los temas de sus cuadros se relacionan con la antigua orfebrería, con el arte folclórico colonial y con otros símbolos mexicanos, esbozados de forma exagerada o distorsionada. Gran parte de la obra de Rufino Tamayo gira en torno a la fragilidad y el aislamiento de la figura humana para subrayar la fuerza destructiva de la tecnología moderna sobre el hombre y el mundo. Tamayo también fue un grabador prolífico así como un escultor innovador.

ico appears in the painting's mottled textures that imitate the crumbling old walls seen throughout the land.

Influenced by European modernist works he saw in New York City in 1938, Tamayo began to paint in abstract terms. He called himself a realist, since he was portraying natural figures reduced to their essence, and acknowledged that his sense of proportion and color was influenced by pre–Hispanic art. As he continued to paint, his colors became increasingly rich and tropical. Many of his subjects relate to ancient pottery, colonial folk art or other Mexican symbols, sometimes painted with distortion or exaggeration. Central interest in Rufino Tamayo's work is often the human figure shown in fragile isolation, a reflection of his view of modern technology as a destructive world force. Tamayo was also a prolific printmaker and an innovative sculptor.

11. Candido Portinari (Brazil, 1903–1962). *Discovery of the Land,* 1941. Mural, dry plaster with tempera

Portinari's mural offers his vision of a ship that brought men from Spain and Portugal to the New World. It brings to

11. Candido Portinari (Brasil, 1903–1962). *Descubrimiento de la tierra,* 1941. Mural, yeso seco al temple

El mural de Portinari recrea el desembarco de los españoles y de los portugueses al Nuevo Mundo. Plasma la escena de un capítulo de la historia brasileña que es la misma de los demás países latinoamericanos. Expresando empatía hacia los trabajadores, Portinari pinta a los tripulantes de los barcos y no a los capitanes o almirantes de la flota. El movimiento de los cuerpos de los marineros así como la fuerza y rudeza de sus pies y

11. Candido Portinari (Brazil, 1903–1962). *Discovery of the Land*, 1941. Mural, dry plaster with tempera.
SEE COLOR PLATES, *I.h*

11. Candido Portinari (Brasil, 1903–1962). *Descubrimiento de la tierra*, 1941. Mural, yeso seco al temple.
VER ILUSTRACIÓN A COLOR, *I.h*

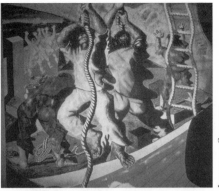

life a chapter in Brazilian history, as well as the history of every Latin American country. In keeping with his sympathy with working people, Portinari paints the sailors who man the ships, rather than the captains or admirals in charge of the fleet. The movements of the sailors' bodies and their strong hands and feet express excitement as they see land and struggle with the twisting ropes.

Portinari's concern with social issues and history reflects, in part, the influence of Mexican muralism. However, his sensitivity to social problems undoubtedly stems from growing up on a coffee plantation in São Paulo, Brazil, where he was born, the son of Italian immigrant laborers. First trained at an art school in Rio de Janeiro, Portinari won a fellowship award that enabled him to travel in France, Spain, Italy and England, where he studied the art of the old masters, as well as the work of Pablo Picasso and other avant-garde artists. Many of his wall paintings in Brazil show the influence of Picasso, as well as the social realist style of Mexican murals. While his paintings often incorporate modernist trends, his subjects involve Brazilian themes. In the 1930s, Portinari was part of a group of artists, composers, poets and writers who concentrated on revealing their own Brazilian personalities, rather than imitating European forms. Beside murals, for which he won much acclaim, Portinari created portraits, drawings and easel paintings.

12. **Candido Portinari** (Brazil, 1903–1962). *Teaching of the Indians*, 1941. Mural, dry plaster with tempera

manos expresan la emoción sentida al divisar tierra y bregar con las cuerdas enroscadas.

Hay ecos del muralismo mexicano en la preocupación de Portinari por los problemas sociales y la historia. Sin embargo, su sensibilidad hacia los problemas sociales indudablemente se debe a que creció en una finca cafetalera en São Paulo, Brasil, hijo de trabajadores inmigrantes italianos. Recibió su primera instrucción artística en una escuela de arte de Río de Janeiro. En esta escuela obtuvo una beca que le permitió viajar a Francia, España, Italia e Inglaterra donde pudo estudiar el arte de los clásicos, junto con la obra de Pablo Picasso y otros artistas de vanguardia. Gran parte de la obra mural que realizó en Brasil claramente refleja la influencia de Picasso y del estilo realista del muralismo mexicano, aunque sus obras incorporan tanto las tendencias de la vanguardia como temas brasileños. En la década de 1930, Portinari formó parte de un grupo de artistas, compositores, poetas y escritores que buscaban encontrar un lenguaje propio en lugar de imitar las formas artísticas europeas. Además de los murales que le dieron gran fama, la obra de Portinari abarca retratos, dibujos y obras de caballete.

12. **Candido Portinari** (Brasil, 1903–1962). *Instrucción de los indígenas*, 1941. Mural, yeso seco al temple

En este mural de Portinari está plasmada la labor de enseñanza y evangelización lle-

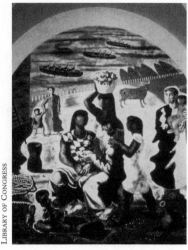

LIBRARY OF CONGRESS

12. Candido Portinari (Brazil, 1903–1962). *Teaching of the Indians*, 1941. Mural, dry plaster with tempera.
SEE COLOR PLATES, *I.i*

12. Candido Portinari (Brasil, 1903–1962). *Instrucción de los indígenas,* 1941. Mural, yeso seco al temple.
VER ILUSTRACIÓN A COLOR, *I.i*

Portinari's description of the work of Jesuit monks in a 16th century coastal settlement in Brazil also describes how monks in every Latin American country labored to educate local Indians and convert them to Christianity. In the center of the mural, three Indian women surround a seated priest, whose face is turned toward them. At their feet is a baby. Two other priests approach, each with a small child. Near the shore is a spotted cow, one of the many animals brought to the New World by the Europeans. In the background, rowing boatmen and the coastline setting are reminders that the Europeans arrived by boat.

Although the event is common to all of Latin America, the painting is uniquely Brazilian. The color of the earth is the red-brown of Brazil's coffee plantations, while large patches of land bleached almost white reflect Brazil's blazing sunlight. Brazilian folk art is seen in the round-topped metal box in the foreground, the coiled rope, and the white basket on the head of the standing woman. A supernatural mood is created by the erratic angle of the light on the priest to the right.

Portinari was commissioned to paint four murals for the Hispanic Foundation in 1939, when it opened in the Library of Congress in Washington, D.C. Since the new building already had major Spanish contributions, the foundation wanted an

vada a cabo por los frailes en toda América Latina durante el siglo dieciséis, y en particular la de los jesuitas en un asentamiento costero de Brasil. En el centro de la obra, tres mujeres indígenas rodean a un sacerdote que está sentado con el rostro vuelto hacia ellas. Hay un infante a los pies del grupo. Otros dos religiosos se acercan, cada uno con un niño. Cerca de la costa se ve una vaca pinta, uno de tantos animales que los europeos trajeron al Nuevo Mundo. En el fondo del cuadro, los remadores y el litoral son recordatorios de la llegada de los europeos por barco.

La pintura presenta un marcado acento brasileño a pesar de que narra lo acontecido en toda América Latina. El color de la tierra es el café rojizo de las fincas cafetaleras de Brasil y los amplios jirones de tierra clara, casi blanca, reflejan también la luz resplandeciente del país. El arte folclórico de Brasil está presente en la caja de metal con tapa redonda que aparece en primer plano, en la cuerda enrollada y en la canasta blanca que la mujer erguida lleva en la cabeza. El ángulo de luz difusa que cae sobre el religioso de la izquierda crea una atmósfera sobrenatural.

En 1939 Portinari pintó por comisión cuatro murales para la inauguración de la Fundación Hispánica en la Biblioteca del Congreso de Washington, D.C. Como el nuevo edificio ya contaba con obra española, la fundación quiso incluir una expresión representativa del pueblo de habla portugués en el Brasil.

13. Juan Batlle Planas (n. España, 1911; m. Argentina, 1966). *Composición*, sin fecha. Óleo en lienzo

Un cielo diáfano se trasluce a través de los rostros de las tres delicadas figuras repre-

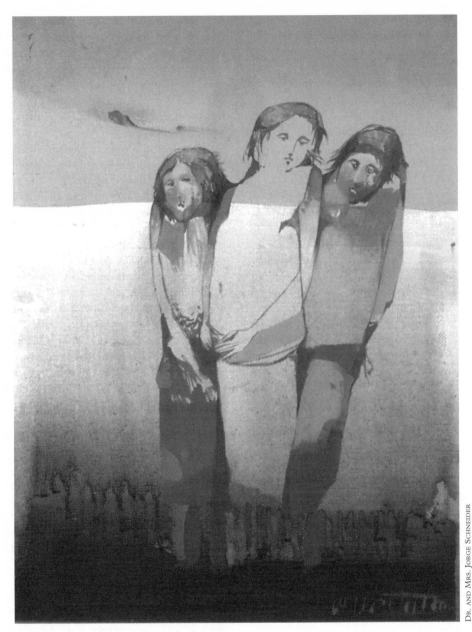

expression to represent the people of Portuguese Brazil.

13. Juan Batlle Planas (b. Spain, 1911; d. Argentina, 1966). *Composition*, undated. Oil on canvas

A pale sky is seen through the transparent faces of three young people, who

13. Juan Batlle Planas (b. Spain, 1911; d. Argentina, 1966). *Composition,* undated. Oil on canvas.

13. Juan Batlle Planas (n. España, 1911; m. Argentina, 1966). *Composición,* sin fecha. Óleo en lienzo.

sentadas con finas líneas y tonalidades suaves y deslavadas. Su aire mustio y abatido y la manera de agruparse sugieren dolor y sufrimiento.

are portrayed in delicate lines and washes of thin color. Their downcast eyes and closeness to one another suggest pain and suffering. Below the sky and barren landscape, their feet disappear into a stretch of dark earth. The painting has the appearance of a mysterious dream, one that dreamer and observer alike must ponder to understand. The artist has said his work reflects the feelings of his soul, which take the shape of dreams.

Transparent forms were typical of early Spanish surrealism, and that art movement held a natural interest for Batlle Planas, who always had been attracted to Zen Buddhism, mystical themes, and psychoanalysis. His interest in the inner workings of the mind may have been connected to the conflict he experienced because of the devotion of his parents to Spain, the country of their origin. They brought their son to Argentina when he was two years old, but they kept close ties to Spain, and their closest friends in Argentina were from the same Spanish region where they had lived. As he grew up, Juan's identity with both countries often collided.

His interest in art began at seventeen, when he entered his family's engraving business and learned to handle acids and metal plates. Teaching himself to draw, he soon began to etch into the metal plates. Aided by an uncle who was an artist, Batlle Planas became an excellent printmaker, and later an esteemed surrealist painter.

14. Roberto Montenegro (Mexico, 1885–1968). *Self-portrait*, 1942. Oil on wood

The artist stares out at the observer as if he were looking into a mirror to paint his own portrait. The exaggerated right hand, the palette, and the distorted easel assert Montenegro's identity as an artist. Windows, pictures on the wall, and other

Sus pies se pierden en un trecho de tierra oscura bajo un cielo y un paisaje estériles. El cuadro parece surgir de un sueño arcano que debe ser ponderado y descifrado tanto por el creador soñador como por el espectador inquisitivo. Según el artista, su obra plasma en forma de sueños los sentimientos más profundos de su alma.

Estas formas translúcidas son típicas de los primeros días del surrealismo español. La fuerte atracción que Batlle Planas siempre sintió por esa corriente surge de su interés por el budismo zen, el misticismo y el psicoanálisis. El gran amor que sus padres siempre sintieron por su España natal posiblemente explique el afán del artista por entender el misterioso funcionamiento de la mente humana. Sus padres jamás se alejaron espiritualmente de su tierra a pesar de haber emigrado a la Argentina cuando Batlle Planas contaba apenas con dos años de edad; tanto así que sus mejores amigos en la Argentina provenían de la misma región de España. A razón de este choque entre culturas, Batlle Planas tuvo dificultades para encontrar su propia identidad.

Juan empezó a tener interés en el arte desde los diecisiete años al ingresar al negocio familiar de grabado, donde aprendió a utilizar ácidos y placas metálicas. Aprendió solo a dibujar y poco tiempo después empezó a hacer sus propios aguafuertes. Un tío suyo que era artista lo ayudó a dominar el arte del grabado y más tarde pudo alcanzar fama como pintor surrealista.

14. Roberto Montenegro (México, 1885–1968). *Autorretrato*, 1942. Óleo sobre madera

El artista fija su mirada en el observador desde el centro del cuadro, como si estuviera viéndose en un espejo para pintar su propio retrato. El tamaño exagerado de su mano derecha y de la paleta así como la distorsión del caballete confirman la identidad de Montenegro como artista. Las ventanas, los cuadros y demás objetos de la estancia se curvan para

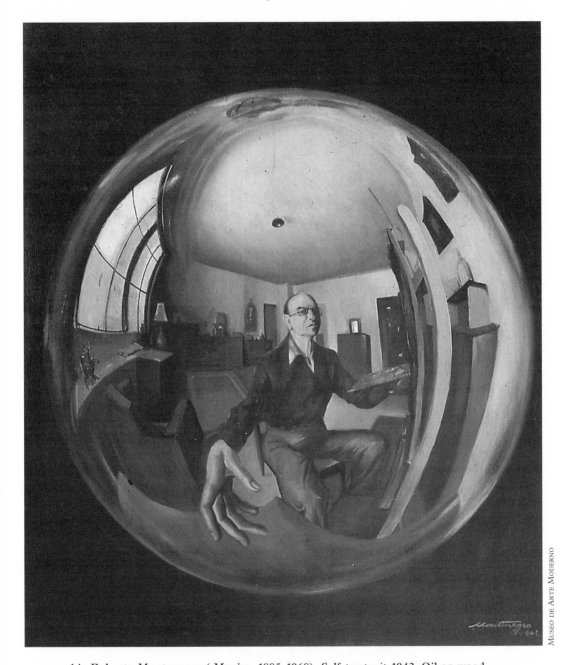

MUSEO DE ARTE MODERNO

14. Roberto Montenegro (Mexico, 1885–1968). *Self-portrait*, 1942. Oil on wood.

14. Roberto Montenegro (México, 1885–1968). *Autorretrato,* 1942. Óleo sobre madera.

objects in the room are bent to accommodate the circular space. Distortion of space and form, and enlargement of the artist's hand, give the painting its surrealist character.

A scholarship awarded to Montene-

acomodarse a la superficie circular. La distorsión del espacio y de la forma así como la mano desmesurada del artista le confieren al cuadro cierto carácter surrealista.

Montenegro pudo vivir varios años en París con una beca de estudiante y después

gro as a student allowed him to spend several years in Paris, and later to travel in Europe, studying, painting, and exhibiting his work. When he returned to Mexico in 1921, he was one of the first artists assigned by the government to paint a mural. His realistic painting style set a standard for the Mexican School. He also won recognition for the many individual portraits he painted.

While in Paris, Montenegro had seen an exhibition of Russian folk art, inspiring him to search out the folk art of his own country when he returned home. Until that time, the non–Indian population of Mexico considered Indian crafts unworthy of notice. An exhibition he organized in 1921 offered a new appreciation of the beauty of native works. In 1934, after years of hunting through Mexican villages for the finest examples of folk art created since colonial times, he was appointed director of the Museum of Popular Arts. For thirty years he continued to build the museum's collection, often spending his own small salary as director on the purchase of new pieces.

15. Joaquín Torres-García (Uruguay, 1874–1949). *Constructivist Composition*, 1943. Oil on canvas

Torres-García's painting is constructed on a grid of intersecting lines. Each space encloses an object reduced to its basic linear, geometric shape. At the top left is a rectangular house topped by a triangular roof; next to it, a man with a square torso and triangular legs; then a boxy train, and so on. Torres-García drew things in a simple, childlike way, to make them easily understood by people anywhere in the world. Each object has its own space, but together they describe the atmosphere of a particular place. Rooted in the avant-garde constructivist movement, his work often records personal memories.

viajó por toda Europa, pintando, estudiando y exhibiendo su obra. Regresó a México en 1921 y fue uno de los primeros artistas en pintar un mural por encargo gubernamental. Su estilo realista se convirtió en modelo para los integrantes de la Escuela Mexicana. También fue muy aclamado como retratista.

Durante su estancia en París, Montenegro tuvo la oportunidad de ver una muestra de arte folclórico ruso. A raíz de esta experiencia y ya de regreso en México, se dedicó a la investigación del arte folclórico de su tierra, ya que en esos años las artesanías indígenas no eran apreciadas por la población en general. Sin embargo y a partir de la muestra que organizó en 1921, la belleza de estas obras indígenas adquirió nuevo brillo. Recibió en 1934 el nombramiento de Director del Museo de Artes Populares, después de recorrer durante años los lugares más recónditos de la República en busca de las más exquisitas piezas de arte folclórico producidas desde la época colonial en adelante. Durante treinta años continuó acrecentando el patrimonio del museo, y con frecuencia invertía su exiguo salario de director en la adquisición de nuevas piezas.

15. Joaquín Torres-García (Uruguay, 1874–1949). *Composición constructivista*, 1943. Óleo sobre lienzo

Torres-García construye esta obra a partir de una intersección de líneas y llena los espacios con objetos reducidos a su forma geométrica linear básica. En la parte superior izquierda aparece una casa rectangular rematada con un techo triangular; a su lado, un cuadrado representa un torso masculino con piernas triangulares; enseguida, un tren en forma de cajas, etc. Torres-García utilizó un lenguaje ingenuo y sencillo de comprensión universal. Cada objeto ocupa un espacio propio pero el cuadro en su conjunto crea una atmósfera muy particular. Su obra se nutre del movimiento constructivista de la vanguardia y en ella quedan muchas veces plasmados sus recuerdos personales.

15. Joaquín Torres-García (Uruguay, 1874–1949). *Constructivist Composition,* 1943. Oil on canvas.
SEE COLOR PLATES, *I.j*

15. Joaquín Torres-García (Uruguay, 1874–1949). *Composición constructivista,* 1943. Óleo sobre lienzo.
VER ILUSTRACIÓN A COLOR, *I.j*

At seventeen, Torres-García moved with his family to Spain, where he attended art school, followed by travel to other parts of Europe. Modernist techniques first came to his attention in 1900, at a café in Barcelona, where he met Picasso and other avant-garde artists. When he moved to Paris in 1926, he worked with Piet Mondrian, Theo van Doesburg, and other geometric abstractionists, but withdrew from the group when it abandoned the human figure. Returning home to Montevideo, Uruguay, in 1934, he founded the Universal Constructivism movement, and set up a workshop for teaching his theories. The visual grammar of his system often includes stars, hearts, and numbers.

16. Amelia Peláez (Cuba, 1897–1968). *Hibiscus,* 1943. Oil

Brilliant colors and patterns create an abstract rendering of Peláez's native country. The fragmented design of *Hibiscus* resembles the stained glass windows in Cuba's old Spanish homes, while the painting's meandering black lines suggest the iron gratings bent into a multitude of shapes that decorate gates and balconies. Scattered blue segments of the painting recall the sea surrounding the island, and the orange and white hibiscus blossoms are reminders of Cuba's vibrant tropical plants. Sunlight seems to radiate from every shape and color.

Educated at traditional art schools in Havana and New York, Peláez traveled to Paris on a scholarship in 1927 to seek the freedom of expression she valued. In Paris

A los diecisiete años, Torres-García se mudó a España junto con su familia. Allí asistió a la escuela de arte para después viajar por otros países europeos. En 1900 tuvo su primer contacto con las técnicas vanguardistas en un café de Barcelona, en donde conoció a Picasso y a otros artistas de vanguardia. Se instaló en París en 1926 para trabajar al lado de Piet Mondrian, Theo van Doesburg y otros abstraccionistas geométricos. Sin embargo, decidió separarse del grupo cuando éste abandonó la figura humana. En 1934, de regreso a su natal Montevideo, fundó el movimiento del Constructivismo Universal y abrió un taller para enseñar sus teorías artísticas. El lenguaje visual del universo de Torres García frecuentemente incluye estrellas, corazones y números.

16. Amelia Peláez (Cuba, 1897–1968). *Mar Pacífico,* 1943. Óleo

Peláez hace una recreación abstracta de su tierra natal con trazos firmes y brillante colorido. El diseño fragmentado de *Mar Pacífico* se asemeja a los vitrales de las viejas casas españolas de Cuba, mientras que los trazos negros que serpentean el cuadro sugieren el hierro forjado de formas caprichosas que adorna sus rejas y balcones. Los tachones de azul evocan el mar que rodea la isla y el blanco y naranja de las flores es una reminiscencia de la exuberante vegetación tropical

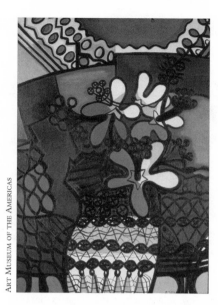

ART MUSEUM OF THE AMERICAS

16. Amelia Peláez (Cuba, 1897–1968). *Hibiscus*, 1943. Oil.
SEE COLOR PLATES, *I.k*

16. Amelia Peláez (Cuba, 1897–1968). *Mar Pacífico*, 1943. Óleo.
VER ILUSTRACIÓN A COLOR, *I.k*

de Cuba. Todos los colores y las formas parecen irradiar la luz del sol.

Educada en escuelas de arte tradicionales de La Habana y de Nueva York, Peláez llegó a París con una beca en 1927 en busca de la libre expresión que anhelaba. En París descubrió los estilos vanguardistas que se estaban desarrollando en Europa. Picasso, Gris, Modigliani y Soutine fueron los artistas que más influyeron en su obra. A su regreso a La Habana en 1934 se encontró con que la gente estaba demasiado ocupada con la situación política que Cuba entonces atravesaba, y que sus pinturas modernas no despertaban el más mínimo interés. Sin embargo, esta indiferencia generalizada no la desalentó y se recluyó en su casa para seguir pintando. Las plantas de su jardín y su colección de pájaros tropicales, así como los mismos detalles arquitectónicos de su casa y su jardín, le sirvieron de inspiración para crear su obra. Actualmente Amelia Peláez es considerada una de las artistas cubanas más notables y ha sido reconocida como una de las iniciadores del arte moderno en Cuba.

she discovered the avant-garde styles that had been developing in Europe, and she was influenced by the work of Picasso, Gris, Modigliani and Soutine. Returning to Havana in 1934, she found people preoccupied with Cuba's political situation and disinterested in her modern paintings. Not discouraged by public indifference, she retired to her home to work. For subjects, she painted the plants in her garden and her collection of tropical birds, along with the architectural details of her house and garden. Today, Amelia Peláez is known as one of Cuba's finest artists, among the first to bring modern art to her country.

17. Agustín Lazo (Mexico, 1896–1971), *At School*, 1943. Oil on canvas

Two schoolboys at a blackboard are engrossed in seashells. One boy holds a shell, the other makes a chalk drawing. Lazo's surrealistic painting expresses reality and dream at the same time. Both boys, as well as the room they occupy, are painted with classical precision, but their bare backs and feet conflict with the schoolroom background. The artist invites the observer to imagine the boys' thoughts. Could they be dreaming of

17. Agustín Lazo (México, 1896–1971), *Escuela de arte*, 1943. Óleo sobre lienzo

Dos escolares frente a un pizarrón están absortos con conchas y caracolas. Uno de ellos sostiene una concha, mientras que el otro la dibuja con un jis. Esta pintura surrealista de Lazo expresa a la vez un sueño y una realidad. Los dos jóvenes y la habitación que ocupan han sido pincelados con precisión clásica, pero hay una contraposición entre sus torsos y pies desnudos y el aula escolar en que se encuentran. El artista invita al observador a penetrar en la mente de los jóvenes. ¿Sueñan tal vez con navegantes, con mares ignotos y lejanas aventuras? Al adentrarse en

17. Agustín Lazo (Mexico, 1896–1971). *At School,* 1943. Oil on canvas.
 SEE COLOR PLATES, *I.l*

17. Agustín Lazo (México, 1896–1971). *Escuela de arte,* 1943. Óleo sobre lienzo.
 VER ILUSTRACIÓN A COLOR, *I.l*

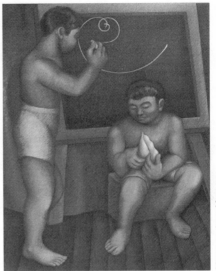

MUSEO DE ARTE MODERNO

sailors and seas and faraway adventures? Lazo gives unity to this work by referring to the interior of the boys' minds, while posing them in an interior setting.

Although born and raised in Mexico City, Agustín Lazo, when he became a painter, preferred to work in the quiet countryside rather than the bustling city. Dissatisfied with his traditional art education, Lazo spent ten years traveling and working in Europe. He was influenced by the classicism of the early Greek masters and the Italian Renaissance painters. Avant-garde art also interested him, and he often experimented with the various styles he encountered; yet most of his work reflects the realism of the Mexican School. It has been suggested that surrealism appealed to him because of his natural inwardness. Known as a solitary figure, he was fascinated with the workings of the mind. In addition to easel painting, Lazo wrote poetry and plays and created scenic designs.

18. Pablo O'Higgins (Mexican citizen, b. U.S.A., 1904–1983). *Breakfast or Lunch at Nonoalco,* 1945. Oil on canvas

Laborers interrupt their work as they gather in a close circle for an early meal. Using horizontal and vertical lines and geometric shapes, O'Higgins constructed his painting as carefully as the building going up around them. Pillars, cross beams, and slabs of stone create sturdy rectangles and triangles that give stability to the painting. The artist balanced the straight-edged forms with the circle of men and the rounded lines of their hats. Despite the emphasis on geometry and the abstraction of his figures, O'Higgins'

la mente de los jóvenes, situados en un espacio interior, Lazo le da unidad a la obra.

Aunque nació y creció en la ciudad de México, desde el momento que empezó a ejercer la profesión de pintor, Agustín Lazo optó por trabajar en la tranquilidad del campo, lejos del ruido y bullicio de la gran ciudad. Su insatisfacción con la educación artística tradicional que recibió lo llevó a viajar y a trabajar diez años por toda Europa. El clasicismo de los primeros maestros griegos y de los pintores italianos renacentistas lo impactaron de manera contundente. Aunque su obra refleja el realismo de la Escuela Mexicana, también mostró interés por el arte vanguardista, experimentando con diferentes corrientes de la época. Algunos consideran que su natural introversión explica su tendencia hacia el surrealismo. El funcionamiento de la mente siempre fue uno de los temas preferidos de esta figura solitaria. Además de pintor, Lazo incursionó en la poesía, en el teatro y en la creación de escenografías.

18. Pablo O'Higgins (ciudadano mexicano, nacido en E.U.A., 1904–1983). *El desayuno o Almuerzo en Nonoalco,* 1945. Óleo sobre lienzo

Los albañiles interrumpen sus faenas para reunirse en un círculo cerrado para desayunar.

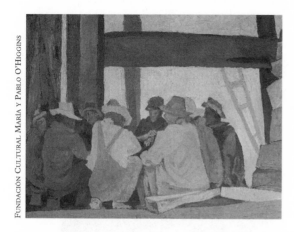

18. Pablo O'Higgins (Mexican citizen, b. U.S.A., 1904–1983). *Breakfast or Lunch at Nonoalco,* 1945. Oil on canvas.
SEE COLOR PLATES, *I.m*

18. Pablo O'Higgins (ciudadano mexicano, nacido en E.U.A., 1904–1983). *El desayuno o Almuerzo en Nonoalco,* 1945. Óleo sobre lienzo.
VER ILUSTRACIÓN A COLOR, *I.m*

Con trazos verticales, horizontales y volúmenes geométricos, O'Higgins construye su cuadro con el mismo cuidado con que los albañiles edifican los andamios y las estructuras de la construcción que los rodea. Las columnas, trabes y lajas en forma de triángulos y rectángulos son parte del poderoso trazo compositivo. El artista equilibra las líneas rectas con el círculo formado por los hombres y el ruedo de sus sombreros. A pesar del predominio de las formas lineares, la abstracción de las figuras en esta obra de O'Higgins se inscribe en el realismo de la Escuela Mexicana.

Un artículo sobre Diego Rivera publicado en una revista que cayó en manos de O'Higgins cuando estudiaba arte en los Estados Unidos lo impulsó a viajar a México para conocer al maestro. Rivera invitó al joven estudiante a colaborar en calidad de ayudante en la pintura de un mural, el primero de los muchos que más tarde O'Higgins pintara por cuenta propia. O'Higgins aprendió a hablar español durante su infancia en el sur de California al lado de los niños mexicanos de esa zona, lo que le permitió socializar con la gente que deambulaba por las calles de la ciudad de México. Su obra refleja su trato con los indios otomíes, con los vendedores ambulantes de tabaco llegados de la Huasteca y con las mujeres tehuanas. El gobierno mexicano incluyó a O'Higgins en las exposiciones de arte nacional más importantes, en reconocimiento a su compenetración con el arte y el pueblo mexicanos. Dejó una extensa obra muralista y de caballete, además de grabados y litografías.

painting adheres to the realism of the Mexican School.

As an art student, O'Higgins read a magazine article about Diego Rivera's mural work and traveled to Mexico to see him. Rivera invited the young student to assist him in working on a mural, the first of many painted later by O'Higgins. Having learned Spanish while growing up with Mexican children in southern California, O'Higgins was able to get to know the people he met roaming the streets of Mexico. His understanding of the Otomí Indians, Huastecan tobacco venders, and Tehuantepec women was reflected in his paintings. The Mexican government recognized Pablo O'Higgins for his deep insights into the country and its people, and his work was included in all important national art exhibitions. Besides murals, he executed many easel paintings, woodcuts, and lithographs.

19. Cundo Bermúdez (Cuba, b. 1914). *Portrait of the Artist's Niece,* 1947. Oil on burlap on cardboard

Cuban-born Bermúdez pays homage to his Spanish roots in this portrait of his niece, whose *mantilla* (headscarf) and *peineta* (ornamental hair comb) reflect the traditional fashion of Spanish women. At the same time, the model's multi-faceted necklace reflects the light-filled colors of

19. Cundo Bermúdez (Cuba, n. 1914). *Retrato de la sobrina del artista,* 1947. Óleo sobre cañamazo en cartón

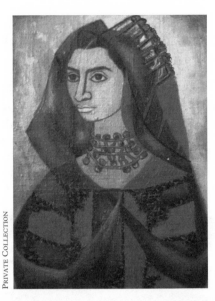

PRIVATE COLLECTION

19. Cundo Bermúdez (Cuba, b. 1914). *Portrait of the Artist's Niece,* 1947. Oil on burlap on cardboard.
SEE COLOR PLATES, *I.n*

19. Cundo Bermúdez (Cuba, n. 1914). *Retrato de la sobrina del artista,* 1947. Óleo sobre cañamazo en cartón.
VER ILUSTRACIÓN A COLOR, *I.n*

En este retrato de su sobrina, el cubano Cundo Bermúdez rinde homenaje a sus raíces españolas. La mantilla y la peineta son adornos tradicionales de las mujeres españolas. Al mismo tiempo, el vistoso collar refleja el brillante colorido de Cuba y la textura del vestido se asemeja a los vitrales que existen en muchas de las antiguas casas del país. Al comparar esta pintura de Bermúdez con la de Amelia Peláez vemos que los dos artistas se inspiran en los mismos elementos cubanos, aunque en una están expresados en lenguaje realista y figurativo y en la otra en términos abstractos.

Cuba, and the fabric of her gown incorporates the style of the stained glass windows that decorate many of the country's old homes. Compare the painting by Bermúdez with the one by Peláez. While both are inspired by similar Cuban elements, one is painted in a figurative, realistic style, and the other in abstract terms.

Growing up in Cuba, Cundo Bermúdez's education was interrupted several times when schools were closed for political reasons. At these times, he drew and painted at home and worked at various jobs, including one that involved separating colors for magazine illustrations, work that increased his understanding of color and later helped his career as a painter. His only formal art training took place during a brief trip to Mexico. After finally completing his education at the University of Havana, he visited Haiti, the United States and Europe; then he returned to Cuba to devote himself to easel painting. In 1967, Bermúdez moved, in exile, to Puerto Rico, where the tropical light and atmosphere reminded him of Cuba. In Puerto Rico, he designed two large, architectural, mosaic tile murals, and he traveled to Italy to select stones that would carry out the brilliant color patterns of his design. In recent years, he has made his home in the United States.

Los estudios de Cundo Bermúdez en Cuba, donde creció, se vieron interrumpidos varias veces debido a la turbulencia política de esos años. Cundo aprovechaba esos intervalos para dibujar y pintar en casa y para desempeñar diversos trabajos eventuales. En una de estas ocupaciones temporales le tocó separar los colores para las ilustraciones de una revista, trabajo que incrementó sus conocimientos sobre el color y que más tarde le sirvió de base cuando se dedicó de lleno a la pintura. Recibió su única instrucción artística formal durante una breve visita a México. Cuando finalmente terminó sus estudios en la Universidad de La Habana, viajó por Haití, los Estados Unidos y Europa, para luego regresar a Cuba y dedicarse a la pintura de caballete. En 1967 Bermúdez se exilió en Puerto Rico, cuya luz y ambiente tropicales le recordaban a Cuba. En Puerto Rico estuvo a cargo del diseño arquitectónico de dos murales de mosaico y viajó a Italia para seleccionar personalmente los materiales de su brillante composición cromática. Desde hace unos años vive en los Estados Unidos.

20. Jesús-Rafael Soto (Venezuela, b. 1923). *Interfering Parallels Black and White*, 1951-52. Plaka and wood

A series of black and white bars move across the painting in a diagonal direction. Only one strip proceeds from side to side without interruption. Interfering with the other diagonals are sets of parallel lines and shapes that set up dizzying vibrations. Soto's Op painting has no center of in-

20. Jesús-Rafael Soto (Venezuela, b. 1923). *Paralelos en blanco y negro*, 1951-52. Plaka sobre madera

Una serie de barras diagonales blancas y negras atraviesan la superficie del cuadro. Sólo una faja negra corre ininterrumpida de un lado a otro. Un grupo de líneas y formas paralelas interfieren con las demás diagonales produciendo vibraciones vertiginosas. En esta obra op de Soto, la mirada va recorriendo la

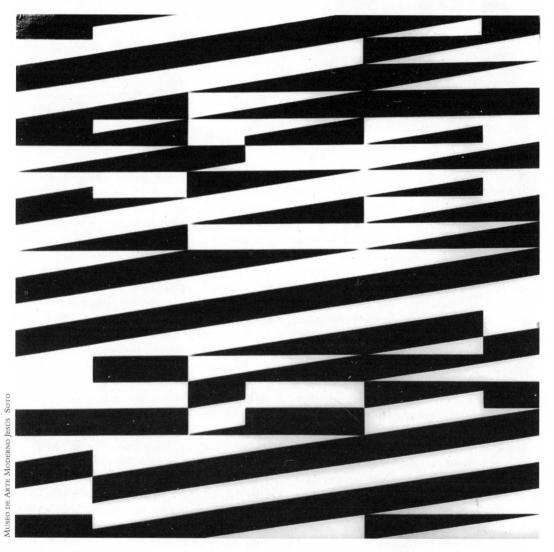

20. Jesús-Rafael Soto (Venezuela, b. 1923). Interfering Parallels Black and White, 1951-52. Plaka and wood.

20. Jesús-Rafael Soto (Venezuela, n. 1923). Paralelos en blanco y negro, 1951-52. Plaka sobre madera.

terest. Finding it difficult to linger any-where, the eye moves quickly from bar to bar. The artist feels the movement within his art is related to the movement of human beings within the universe. His work attempts to fathom the complex relationships between motion, time, and space in the real world.

Growing up in rural Ciudad Bolivar, Soto's only experience with art came from the movie posters he painted. A scholarship took him to Caracas, where academic training gave him little understanding of twentieth century modernist movements. In 1950, his interest in cubism led him to Paris, where he spent three months, with the help of a French dictionary, reading about cubism. Visiting galleries and studios, he met major artists and learned from seeing and discussing their work the meaning of the new styles. Since then he has divided his time between Paris and Caracas. In finding his own direction, Soto was influenced by the abstract forms of the Dutch modernist Piet Mondrian and the mobile forms of the American Alexander Calder. A musician as well as a painter, Soto based the movement of some of his early works on musical rhythms.

21. Jesús-Rafael Soto (Venezuela, b. 1923). *Hurtado Scripture*, 1975. Paint, wire, wood, and nylon cord

Soto's kinetic art incorporates movement as an inherent element of the work, rather than depending on the retina of the observer. The background is a separate, fixed piece, with black and gray vertical ridges. Suspended in front of it are thin, twisted wires that are set in motion by accidental currents of air. An invisible hand appears to be writing in the air. (This work honors the name of a fellow Venezuelan artist, Angel Hurtado, responsible for acquisition of Soto's sculpture by the Art Museum of the Americas.)

superficie del cuadro de barra en barra sin detenerse en un punto fijo. Para el artista, el dinamismo de su estilo refleja el movimiento del ser humano en el universo. Su obra intenta descifrar las complejas relaciones entre el movimiento, el tiempo y el espacio en el mundo real.

Soto creció en la población rural de Ciudad Bolivar. Su único contacto con el arte fue pintar carteles de películas. La instrucción académica que recibió más tarde en Caracas gracias a una beca no le permitió familiarizarse con las corrientes modernas del siglo veinte. Su interés por el cubismo lo llevó a París en 1950, donde pasó tres meses adentrándose en libros sobre el tema con la ayuda de un diccionario. Conoció a artistas destacados en recorridos por estudios y galerías de arte. A través de la observación y discusión de sus obras, pudo adentrarse en las nuevas corrientes artísticas. Desde entonces divide su tiempo entre París y Caracas. Las formas abstractas del vanguardista holandés Piet Mondrian y los móviles del artista americano Alexander Calder fueron una influencia determinante en el desarrollo de un lenguaje propio. Músico además de pintor, Soto creó algunas de sus primeras obras inspirado en ritmos musicales.

21. Jesús-Rafael Soto (Venezuela, b. 1923). *Escritura Hurtado*, 1975. Pintura, alambre, madera y cuerda de nylon

El arte cinético de Soto no depende de la retina del observador, sino que incorpora el movimiento como elemento inherente a su obra. El fondo es una sola pieza fija con canales verticales negros y grises. Frente a este fondo, unos alambres delgados y retorcidos se mueven al menor soplo del aire. Pareciera que una mano invisible escribe sobre el espacio. (Esta obra es un homenaje a otro artista venezolano, Angel Hurtado, quien fue responsable por la adquisicion de la pieza por el Museo del Arte de las Américas).

El interés de Soto por el movimiento lineal tal vez surge de sus recuerdos de ju-

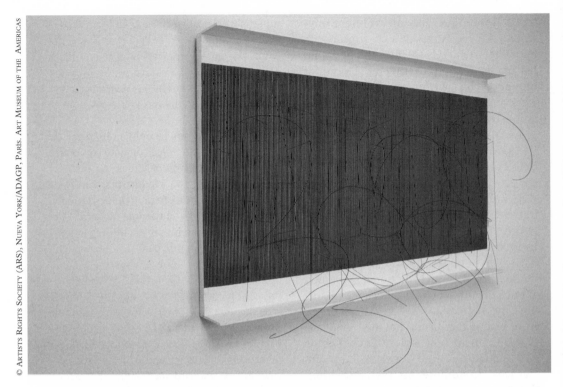

21. Jesús-Rafael Soto (Venezuela, b. 1923). *Hurtado Scripture*, 1975. Paint, wire, wood, and nylon cord.

21. Jesús-Rafael Soto (Venezuela, n. 1923). *Escritura Hurtado*, 1975. Pintura, alambre, madera y cuerda de nylon.

Soto's interest in linear movement can be traced to boyhood memories of wind and light playing on the surface of Venezuela's Orinoco River, and of the vertical movement of the Caroni River waterfalls, as well as to the linear rhythms of tribal designs. In addition to a series devoted to writings, or scriptures, Soto developed other art forms involving movement. Shadows and reflections, as well as the movement of the spectator, play an important role in his work. In 1954, Soto's first experiments with literal movement occurred simultaneously with developments by three other artists: the Hungarian Vasarély, the Israeli Agam, and the Belgian Bury. Each believed that movement should be an inherent component of a work of art. In the 1970s, Soto created his *Penetrables*, an installation of flexible, translucent nylon tubes sus-

ventud, cuando veía los juegos de luz y viento sobre la superficie del Río Orinoco; del movimiento vertical de las cascadas del Río Caroni; y de los ritmos lineares de los diseños tribales de los grupos indígenas venezolanos. Además de la serie de obras inspiradas en textos o escrituras, Soto desarrolló otras formas artísticas relacionadas con el movimiento. Los elementos más importantes de su obra son las sombras y reflejos así como el movimiento que experimenta el espectador. Su incursión en el realismo extremo en el año de 1954 coincidió con la emergencia de otros tres artistas: Vasarély de Hungría, Agam de Israél y Bury de Bélgica. Todos coincidían en que el movimiento debería formar parte de la obra artística. En 1970 Soto produjo su obra *Penetrables*, una instalación consistente en tubos de nylon translúcidos, suspendidos desde una parrilla colocada en el techo. Algunos de los espectadores que fueron invitados a caminar

pended from a ceiling grid. Invited to walk through the hanging tubes, some spectators expressed the sensation of wandering through a tropical forest in a gentle rain.

22. Juan Soriano (Mexico, b. 1920). *The Bicycle Circuit at France*, 1954. Oil on canvas

An international bicycle race in France sets the scene for a painting that radiates motion, speed, and excitement, and a touch of surrealism. Patches of purple and orange paint set up a visual tension that emphasizes the nervous tension of the race, as a parade of whimsical animals and skeleton-like riders whirl across the path. Flags and banners billow in the breeze, while stars and crescent moons flutter overhead.

As a young, self-taught artist, Soriano was considered an *enfant terrible* for defying the political and social role of art as defined by the Mexican muralists. His early works were realistic portraits and landscapes, but after he studied in the studios of several mature artists and traveled in Europe and the United States, his paintings combined abstraction and realism. Many of his works, like *Bicycle Circuit*, have borrowed from memory, retaining an element of reality, and are shaped with wit, fantasy and a joy of color. When asked what he considers Mexican about his work, Soriano affirms his art has been nourished by the multi-threaded roots of the Asian, European and pre–Columbian cultures that are a part of his country's history. In 1969, Soriano returned to Europe, working in Italy

22. Juan Soriano (Mexico, b. 1920). *The Bicycle Circuit at France*, 1954. Oil on canvas.
 SEE COLOR PLATES, *I.o*

22. Juan Soriano (México, n. 1920). *La vuelta a Francia*, 1954. Óleo sobre lienzo.
 VER ILUSTRACIÓN A COLOR, *I.o*

22. Juan Soriano (México, n. 1920). *La vuelta a Francia*, 1954. Óleo sobre lienzo

Una carrera ciclista internacional en Francia es el pretexto para una pintura que irradia movimiento, velocidad, emoción y un toque de surrealismo. Manchones de tonalidades moradas y naranja crean una tensión visual que subraya el nerviosismo de la carrera mientras un desfile de esqueletos y animales caprichosos giran por la pista. Banderas y estandartes ondulan con la brisa al mismo tiempo que estrellas y lunas en cuarto creciente agitan sus destellos.

Artista autodidacta, en su juventud Soriano era tachado de *enfant terrible* por desafiar el papel político y social que el arte debía tener según el dictado de los muralistas mexicanos. Sus primeras pinturas fueron paisajes y retratos realistas, pero después de estudiar la obra de varios artistas sazonados y de viajar por Europa y los Estados Unidos, su estilo empezó a adquirir toques abstractos. Muchos de sus cuadros, como es el caso de *La vuelta a Francia*, son reminiscencias que conservan un elemento realista, pero tratado con ingenio, fantasía y un colorido alegre. Cuando se le pregunta en qué parte de su obra radica el elemento mexicano, Soriano responde que su arte se nutre de las fértiles raíces de las culturas asiáticas, europeas y precolombinas que

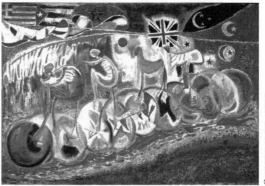

before settling in Paris for several years, where he devoted himself to sculpture.

In the year 2000, on the occasion of his eightieth birthday, museums and galleries around the world paid tribute to Juan Soriano with retrospective exhibitions of his paintings and sculpture.

23. Matta (Roberto Matta Echaurren). (French citizen, b. Chile 1911 or 1912, d. 2002). *Boxers*, 1955. Charcoal and white chalk on tan wove paper

Matta suspends reality in this futurist drawing to better express the movement of his athletes. Multiple arms and gloved fists jut out from several positions, as if a movie camera is recording every punch and play. In an abstract expressionist rendering, certain elements often are exaggerated, while others are missing or not recognizable. *Boxers* is one of a series of sports drawings executed by Matta in the 1950s.

After graduating from architectural school in Santiago, Chile, in 1933, Matta went to Paris to work in the office of the avant-garde architect Le Corbusier. During trips to Spain, he met the Chilean poet Pablo Neruda, the Spanish poet and dramatist Fedirico García Lorca, and the Spanish painter Salvador Dalí. Their new concepts of art attracted Matta and drew him away from architecture, towards pictorial expression. Dalí suggested he contact the group of surrealist painters working in Paris, and in 1937, Matta officially joined the group. The surrealists embraced his abstract forms and automatic or unconscious drawing style. In 1939, seeking refuge from the war in Europe, Matta moved to New York City, where he began working with other artists in exile from Europe, along with many artists from the United States. The cross-fertilization of ideas contributed to the city's growth as a modernist art center and ex-

son parte integral de la historia de su patria. En 1969 Soriano regresó a Europa para trabajar temporalmente en Italia y luego establecerse en París durante varios años para dedicarse a la escultura.

En el año de 2000, en ocasión de sus 80 años, Juan Soriano recibió el homenaje de museos y galerías de todo el mundo con exhibiciones retrospectivas de sus pinturas y esculturas.

23. Matta (Roberto Matta Echaurren). (Ciudadano francés, n. Chile 1911 o 1912, m. 2002). *Pugilistas*, 1955. Carbón y jis sobre papel tejido color beige

Matta suspende el sentido de realidad en este dibujo futurista para expresar mejor el movimiento de los atletas. Diversos brazos y puños enguantados se proyectan desde diferentes posiciones, como si una cámara cinematográfica estuviera registrando cada golpe y cada movimiento. En una composición abstracta, ciertos elementos se trazan de manera exagerada o irreconocible y otros se omiten. *Pugilistas* pertenece a una serie de dibujos con temas deportivos que Matta ejecutó en la década de 1950.

Después de graduarse de la facultad de arquitectura en Santiago de Chile en 1933, Matta viajó a París para trabajar en el despacho del arquitecto vanguardista Le Corbusier. Durante sus visitas a España entabló contacto con el poeta chileno Pablo Neruda, con el poeta y dramaturgo español Fedirico García Lorca así como con el pintor Salvador Dalí. Matta quedó impactado con sus novedosos conceptos artísticos, por lo que abandonó la arquitectura para dedicarse a la pintura. Dalí le sugirió que se acercara al grupo de pintores surrealistas que en ese momento trabajaban en París. En 1937 Matta se unió oficialmente al grupo. Los surrealistas adoptaron las formas abstractas así como las técnicas de dibujo automático, nacidas del inconsciente, del pintor chileno. En 1939 se refugió en Nueva York huyendo de la guerra de Europa. Una vez ahí empezó a trabajar junto con artistas

23. Matta (Roberto Matta Echaurren). (French citizen, b. Chile 1911 or 1912, d. 2002). *Boxers*, 1955. Charcoal and white chalk on tan wove paper.

23. Matta (Roberto Matta Echaurren). (Ciudadano francés, n. Chile 1911 o 1912, m. 2002). *Pugilistas*, 1955. Carbón y jis sobre papel tejido color beige.

erted a strong influence on the young abstract expressionist painters working at that time.

24. Matta (Roberto Matta Echaurren). (French citizen, b. Chile, 1911 or 1912; d. 2002). Untitled, undated. Intaglio in color on cream wove paper

Matta's identity as a surrealist is defined by his technique of unconscious or automatic drawing suggested in this etching. In contrast to the other surrealists, he avoided realism. As in many of his works, he creates here the fantasy of technological and scientific symbols moving through space. Many people view him as something of a prophet, because even be-

norteamericanos y otros europeos exiliados. Esta polinización de ideas contribuyó a que la ciudad se convirtiera en un centro de arte moderno y produjera un impacto entre la nueva generación de artistas expresionistas-abstractos.

24. Matta (Roberto Matta Echaurren). (Ciudadano francés, n. Chile 1911 o 1912, m. 2002). Sin título, sin fecha. Grabado a color sobre papel tejido color crema

La individualidad de Matta como surrealista se define por su técnica de expresión inconsciente o automática sugerida en este aguafuerte. A diferencia de otros surrealistas, siempre evitó el realismo. Como en muchas de sus obras, ésta es una fantasía de símbolos científicos y tecnológicos flotando en el es-

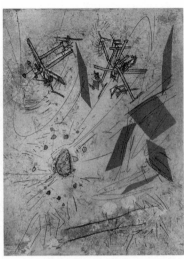

24. Matta (Roberto Matta Echaurren). (French citizen, b. Chile, 1911 or 1912; d. 2002). Untitled, undated. Intaglio in color on cream wove paper. SEE COLOR PLATES, *I.p*

24. Matta (Roberto Matta Echaurren). (Ciudadano francés, n. Chile 1911 o 1912, m. 2002). Sin título, sin fecha. Grabado a color sobre papel tejido color crema. VER ILUSTRACIÓN A COLOR, *I.p*

pacio. Matta es para muchos una especie de profeta ya que mucho antes de la era atómica sus obras frecuentemente describían explosiones o partículas arremolinadas por el viento. La ausencia de la línea del horizonte en sus composiciones, junto con su tratamiento del color y del movimiento, le dan un carácter espacial a su obra.

Al estallar la Segunda Guerra Mundial, Matta abandonó París para refugiarse en la ciudad de Nueva York en donde ejecutó sus obras más importantes. El grupo de artistas con los que se asoció es conocido como la Escuela de Nueva York. Muchas de sus obras que produjo durante la guerra y la posguerra reflejan su preocupación por los desastres mundiales de la época. Al finalizar la guerra, regresó a Europa para registrar la secuela de tensiones y cambios de la posguerra en Italia y en Francia. Matta también vivió esporádicamente en México, España e Inglaterra para explorar el legado literario y espiritual de cada lugar. A pesar de las influencias que absorbió, siempre le imprimió a su obra un sello y una visión personales. Grabador prolífico, Matta también ejecutó dibujos, pinturas y esculturas.

fore the atomic era began, his works often described explosions and blown vapors swirling in space. The absence of a horizon line in his art, together with his treatment of color and movement, impart an additional spatial quality to his work.

When World War II broke out, Matta left Paris, and found refuge in New York City, where he painted some of his most important works. The group of artists with whom he worked became known as the New York School. During and after the war years, many of Matta's works reflected his concerns about the disastrous events occurring in the world. At war's end, he returned to Europe, to record the tensions and changes going on in postwar Italy and France. At various times, Matta also lived in Mexico, Spain, and England, exploring the literary and spiritual heritage of each place. Despite the influences he absorbed, his work usually bore his own personal vision. A prolific printmaker, Matta also created drawings, paintings, and sculpture.

25. Wifredo Lam (Cuba, b. 1902; d. France 1982). *Mother and Child*, 1957. Pastel drawing

A maternal figure with a mask-like, animal head sits gracefully in a chair, with

25. Wifredo Lam (Cuba, n. 1902; m. Francia 1982). *Madre con infante*, 1957. Dibujo al pastel

Una figura maternal con una cabeza en forma de máscara de animal se sienta graciosamente sobre una silla sosteniendo en su regazo una criatura de dos cabezas. ¿Es un niño el que se asoma por encima del cuerno de la madre? En este dibujo surrealista Lam retoma sus raíces caribeñas y sus conocimientos del vudú africano. En la composición hay sugerencias de las deidades del vudú, par-

25. **Wifredo Lam** (Cuba, b. 1902; d. France 1982). *Mother and Child*, 1957. Pastel drawing. SEE COLOR PLATES, *II.a*

25. **Wifredo Lam** (Cuba, n. 1902; m. Francia 1982). *Madre con infante*, 1957. Dibujo al pastel. VER ILUSTRACIÓN A COLOR, *II.a*

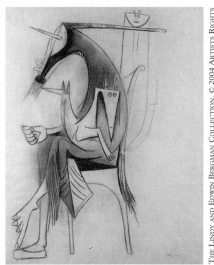

a two-headed creature in her lap. Is that a child peering over the mother's horn? Lam's surrealist drawing borrows from his Caribbean background and his familiarity with African voodoo cults. Suggested in this drawing are beliefs in gods that are part animal and part human, and the voodoo world of fetish figures, masks, magic and mystery.

Lam was the son of a Chinese father and a Cuban mother of mixed African, American Indian, and European heritage. His art studies began in Havana and continued later in Spain. Although he became a fine portrait painter, he was drawn to modernism, influenced by exhibitions he saw in Paris of works by Matisse and Picasso. After Picasso came to see Lam's first Paris exhibition in 1938, the two men became close friends. Picasso introduced him to African sculpture, made sure the younger artist had a place to paint and materials to use, and often took him to dinner. About the same time, Lam met the surrealist painters working in Paris, and their interest in exploring dreams and the subconscious mind led him to experiment with fantastic forms that were half animal and half human, touching on his early recollections of Afro-Cuban religious cults. Lam spent the war years in Cuba, where he developed his unique style of art, a blend of European modernism and Caribbean imagery. After 1946, he resided in Europe, mostly in Paris.

26. **Carlos Mérida** (Guatemala, b. 1891, d. Mexico, 1984). *City Landscape No. 1*, 1956. Oil on canvas

Mérida's style is avant-garde, but his abstract geometric painting includes ref-

cialmente humanos y parcialmente animales, así como de un mundo de fetiches, máscaras, magia y misterio.

El padre de Lam era chino y su madre era de origen africano, indígena y europeo. Empezó sus estudios de arte en La Habana para continuarlos posteriormente en España. A pesar de ser un excelente retratista, siempre se sintió atraído hacia la vanguardia después de admirar las exhibiciones de Matisse y de Picasso en París. Picasso asistió a la primera exhibición de Lam en París en el año de 1938 y a partir de entonces entablaron una estrecha amistad. Podría decirse que Picasso lo tomó bajo sus alas, iniciándolo en la escultura africana y asegurándose de que el joven artista tuviera un lugar y materiales para pintar. También con frecuencia lo invitaba a compartir su mesa. Por entonces, Lam también conoció a los pintores surrealistas que trabajaban en París. El interés de estos artistas por explorar el mundo de los sueños y del subconsciente, lo impulsó a experimentar con formas fantásticas, mitad humanas y mitad animales, con reminiscencias de los cultos religiosos afrocubanos de su infancia. Lam pasó en Cuba los años de la guerra, donde desarrolló su propio estilo artístico que es una mezcla del estilo vanguardista europeo con imaginería caribeña. A partir de 1946 residió en Europa, principalmente en París.

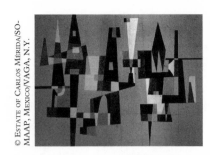

26. Carlos Mérida (Guatemala, b. 1891, d. Mexico, 1984). *City Landscape No. 1*, 1956. Oil on canvas.
SEE COLOR PLATES, *II.b*

26. Carlos Mérida (Guatemala, b. 1891, m. México, 1984). *Paisaje urbano núm. 1,* 1956. Óleo sobre lienzo.
VER ILUSTRACIÓN A COLOR, *II.b*

erence to the ancient Indian pyramids and to the colonial architecture built by the Spanish. Its overall patterns resemble the designs of old Maya weavings. Although this is not a traditional landscape, the triangles, rectangles, arches and squares suggest church towers, steeples, many-storied buildings, and plazas. Some forms appear to be seen from the air, others from a ground level. Despite Mérida's flat painting style, a certain depth of perception is achieved by overlapping shapes and cutout windows and doors.

Born to Maya and Zapotec Indian parents, Mérida started life as a gifted musician, but when illness left him partially deaf, he turned to painting. Later he incorporated rhythmic movements in his works, to which he often gave musical titles. At seventeen he went to Paris and spent four years traveling and studying the new art movements. While in Europe, he developed an interest in the ancient art and folklore of his own people and, eventually, began to use motifs from pre-Columbian art in his modernist paintings. Until that time, only archaeologists were aware of the rich culture that existed in Latin America before the Spanish conquest. Mérida opened the way for all people to appreciate the heritage left by the early Indian civilizations.

26. Carlos Mérida (Guatemala, b. 1891, m. México, 1984). *Paisaje urbano núm. 1,* 1956. Óleo sobre lienzo

Con todo y que el estilo de Mérida es vanguardista hay en su pintura geométrica abstracta referencias a las antiguas pirámides indígenas y a la arquitectura colonial de los españoles. La abstracción geométrica es semejante a los diseños de los antiguos tejidos mayas. A pesar de que éste no es un paisaje tradicional, los triángulos, rectángulos, arcos y cuadrados sugieren torres de iglesias, campanarios, edificios y plazas. Algunas formas parecen ser vistas desde el aire y otras desde el suelo. A pesar del carácter plano de la composición geométrica, las formas superpuestas así como la interrelación de puertas y ventanas le confieren cierta profundidad a la obra.

Hijo de padres zapotecos y mayas, Mérida empezó su vida como músico dotado pero se dedicó a la pintura después de que una enfermedad lo dejó parcialmente sordo. Más tarde incorporó movimientos rítmicos a sus pinturas dándoles nombres musicales. A los diecisiete años se trasladó a París y desde allí recorrió Europa durante cuatro años estudiando las nuevas corrientes artísticas. Durante ese período empezó a interesarse por el arte milenario y el folclor de su propia gente y con el tiempo empezó a incorporar motivos del arte precolombino en sus obras vanguardistas. Hasta entonces sólo los arqueólogos conocían y se interesaban por la vasta cultura que existía en América Latina antes de la conquista española. Mérida abrió el camino para que el mundo entero apreciara el valioso legado de las primeras civilizaciones indígenas.

27. Mauricio Lasansky (ciudadano norteamericano, n. Argentina, 1914). *Autorretrato*, 1957. Grabado

Lasansky esboza su torso con breves y firmes pinceladas pero destaca su cabeza y sus manos como para recordarnos que éstas son las principales herramientas del artista. Lejos de idealizar su imagen, Lasansky se retrata

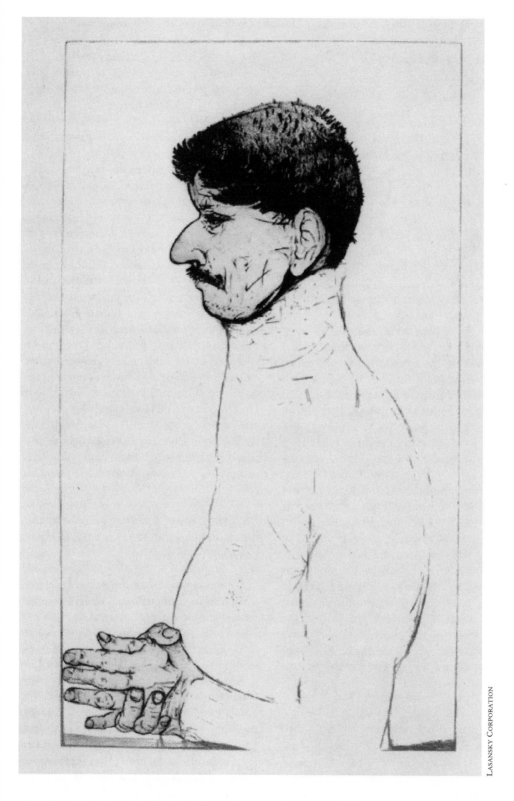

27. Mauricio Lasansky (U.S.A. citizen, b. Argentina, 1914). *Self-Portrait*, 1957. Intaglio print.

27. Mauricio Lasansky (ciudadano norteamericano, n. Argentina, 1914). *Autorretrato*, 1957. Grabado

27. Mauricio Lasansky (U.S.A. citizen, b. Argentina, 1914). *Self-Portrait*, 1957. Intaglio print

Allowing a few deft strokes to outline his torso, Lasansky gives prominence in this self-portrait to his head and hands, as if to remind us that these are an artist's major tools. He has not idealized himself, but shows his need of a shave and excess poundage around his middle. The confident clasp of his hands and the fine details of his fingers and face seem to reflect pride and contentment. This is one of many humorous and revealing portraits Lasansky has made of himself, members of his family, and other people.

Born in Argentina, the son of Lithuanian immigrants, Lasansky first learned printmaking from his father, a printer by trade, who taught him to use copper and zinc plates for making pictures. Awarded a Guggenheim Fellowship, the young Lasansky arrived in New York in 1943 and began working at the famous Atelier 17, a studio devoted to the development of intaglio printmaking, a method of mixed printing techniques. Lasansky worked at the studio for three years, alongside artists from the United States and other countries, many of them experienced artists of stature who had fled the war in Europe. Since that time, Lasansky has made his home in the United States and has acquired a worldwide reputation as artist and teacher. His prints are among the most powerful and expressive works by a modern artist in any medium. Throughout his career he has chosen the human figure as his subject.

28. Mauricio Lasansky (U.S.A. citizen, b. Argentina, 1914). *Quetzalcóatl*, 1972. Intaglio print

Lasansky's oversized print depicts the powerful creator god of the ancient Mexicans. Known as the feathered ser-

con barba crecida y abdomen abultado. La seguridad con la que enlaza sus manos y la precisión del detalle de dedos y rostro reflejan seguridad y satisfacción. Este retrato es uno de los muchos retratos humorísticos y reveladores que Lasansky hizo de sí mismo, de su familia y de otros personajes.

Nacido en Argentina de inmigrantes lituanos, Lasansky se inició en el grabado en el taller de imprenta de su padre quien le enseñó a utilizar placas de cobre y de zinc para grabar imágenes. Con la Beca Guggenheim bajo el brazo, el joven Lasansky llegó a Nueva York en el año de 1943 para empezar a trabajar en el famoso Atelier 17, un estudio dedicado al fomento y producción del grabado con técnicas mixtas. Durante tres años trabajó en este estudio junto con varios artistas de Estados Unidos y de otras partes del mundo, muchos de ellos de gran renombre, que se encontraban en ese país huyendo de la guerra en Europa. A partir de entonces, Lasansky vive en los Estados Unidos gozando de fama mundial como maestro y artista. Sus grabados se cuentan entre las obras más vigorosas y expresivas del arte moderno en cualquier medio. La figura humana siempre ha sido el tema central de su obra.

28. Mauricio Lasansky (ciudadano norteamericano, n. Argentina, 1914). *Quetzalcóatl*, 1972. Grabado

En esta obra de gran formato Lasansky plasma su interpretación del poderoso señor creador de los antiguos mexicanos. Su símbolo era la serpiente emplumada y era llamado Quetzalcóatl por los aztecas y Kuculcán por los mayas. Los trazos cortos y horizontales que se repiten en la cabeza y en la parte inferior del cuerpo sugieren la cresta y cola emplumadas de la deidad. Lasansky transmite la fuerza de esta deidad a través del gran peso de la figura, su postura compacta, rico colorido y la gran envergadura del grabado. La idea de esta obra le nació al artista durante una visita a México.

En 1945 Lasansky abandona Nueva York y el taller de grabado en el que estudió du-

28. Mauricio Lasansky (U.S.A. citizen, b. Argentina, 1914). *Quetzalcóatl*, 1972. Intaglio print. **SEE COLOR PLATES,** *II.b*

28. Mauricio Lasansky (ciudadano norteamericano, n. Argentina, 1914). *Quetzalcóatl,* **1972. Grabado. VER ILUSTRACIÓN A COLOR,** *II.b*

LASANSKY CORPORATION

pent god, he was called Quetzalcóatl by the Aztecs, and Kukulcán by the Maya. The artist's repetition of short linear stripes along the head and lower body of the deity suggests his symbolic feathered crest and tail. Lasansky expresses the importance of this god through the great weight of the figure, conveyed by its colors and its compacted position, as well as by the enormous size of the print. Inspiration for this work came during a stay in Mexico.

In 1945, Lasansky left New York and the print workshop where he had studied for almost three years. An invitation to organize a graphic arts program at the University of Iowa provided an opportunity for him to work, teach, and raise his family in an ideal rural area of the United States. Known for his inventive use of the intaglio process, which can involve any number of printing methods, Lasansky also was interested in making large-sized prints. To help break down barriers for official exhibitions, he encouraged his students to submit works that were three or four times the size of the traditional eight-by-ten-inch format. Eventually, authorities came to accept the new sizes. In making *Quetzalcóatl*, the largest of his prints, the artist used fifty-four separate plates. Lasansky's monumental scale and unorthodox intaglio techniques have contributed to the acceptance of printmaking as a powerful form of art in its own right.

rante casi tres años. La invitación que recibió de la Universidad de Iowa para organizar un programa de artes gráficas le brindó la oportunidad de trabajar, enseñar y criar a su familia en una excelente zona rural de los Estados Unidos. Lasansky alcanzó fama por su inventiva en el proceso de grabado que comprende diferentes métodos de impresión. También se interesó en el grabado de gran formato. Con el fin de romper las barreras de las exhibiciones oficiales, instó a sus alumnos a que presentaran obras tres o cuatro veces más grandes que el formato tradicional de ocho por diez pulgadas. De esta manera las autoridades terminaron por aceptar las nuevas medidas. En *Quetzalcóatl*, el más grande de sus grabados, el artista utilizó cincuenta y cuatro placas diferentes. La escala monumental y las técnicas de talla no ortodoxas introducidas por Lasansky han contribuido grandemente a que el grabado haya ganado por derecho propio amplio terreno como forma de expresión artística.

29. Mauricio Lasansky (U.S.A. citizen, b. Argentina, 1914). *Kaddish #8*, 1976. Intaglio print

Kaddish #8 is one of a series of prints by Lasansky that express the anguish and

29. Mauricio Lasansky (ciudadano norteamericano, n. Argentina, 1914). *Kaddish #8*, 1976. Grabado

Kaddish #8 pertenece a una serie de grabados de Lasansky que expresan la an-

LASANSKY CORPORATION

29. Mauricio Lasansky (U.S.A. citizen, b. Argentina, 1914). *Kaddish #8*, 1976. Intaglio print.
SEE COLOR PLATES, *II.c*

29. Mauricio Lasansky (ciudadano norteamericano, n. Argentina, 1914). *Kaddish #8*, 1976. Grabado.
VER ILUSTRACIÓN A COLOR, *II.c*

hope of a world in the aftermath of the Holocaust. The series takes its title from Kaddish, the mourner's prayer recited by Jews, requesting bliss for the dead and peace for all who mourn. Lasansky projected a white dove, symbol of peace, in the upper portion of each print in the series, along with a row of numerals that represent the numbers tattooed onto the wrists of concentration camp prisoners. Other prints in the series bear images of pain and horror, but *Kaddish #8*, the last in the series, projects a tranquil, Christ-like face, meant to convey the universality of the Holocaust's effect and the hope that atrocious events of the past can be transformed into future deeds of wisdom and rationality.

The major theme in Lasansky's large body of work is the dignity of the human being. For inspiration, he draws from world literature, politics, or personal experience. Even when abstract art was at its height, Lasansky continued to represent the human figure. Many of his early prints and drawings were either playful portraits of himself and his family, or brooding works of somber color that dealt with injustices in the world. Later works introduced a new, lighter treatment of color and a love for the primary hues, as seen

gustia y la esperanza del mundo después del Holocausto. La serie toma su nombre de Kaddish, la oración de los dolientes que recitan los judíos pidiendo bienaventuranza para los muertos y paz para los que lloran. Lasansky proyectó una paloma blanca, símbolo de paz, en la parte superior de cada uno de los grabados de la serie, junto con una hilera de números que representan las cifras tatuadas en los pulsos de los prisioneros de los campos de concentración. Otros grabados de la misma serie muestran imágenes de horror y sufrimiento. *Kaddish #8*, la última de la serie, proyecta un rostro sereno que podría asemejarse a un Cristo para representar la universalidad de la tragedia del Holocausto y la esperanza de que esta atrocidad pueda trocarse en obras de cordura y de sabiduría.

El tema principal abordado en la extensa obra de Lasansky, que se inspira en la literatura universal, en la política o en su propia experiencia, es la dignidad del ser humano. Aun durante el apogeo del arte abstracto, Lasansky siguió pintando la figura humana. En varios de sus primeros grabados y dibujos se retrata a sí mismo o a su familia desde una perspectiva lúdica; otros son melancólicas cavilaciones sobre las injusticias del mundo pintadas en tonalidades sombrías. En obras posteriores añade un colorido más ligero, mostrando mayor predilección por los colores primarios, como se puede apreciar en su interpretación de Quetzalcóatl. Maestro de vocación ya retirado, Lasansky nunca permitió que sus alumnos entraran a su estudio para que no corrieran el riesgo de caer en la imitación de su estilo. Muchos de los principales grabadores de hoy día fueron alumnos de Lasansky.

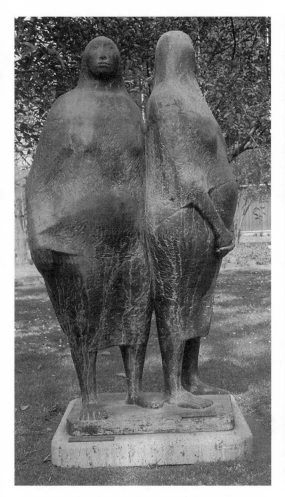
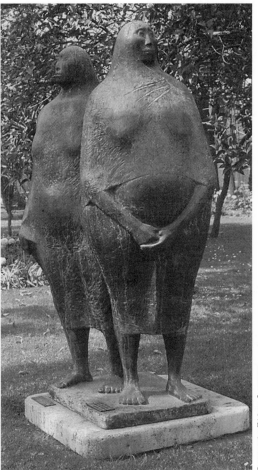

FUNDACIÓN ZÚÑIGA LABORDE

30. Francisco Zúñiga Chavarría (Mexican citizen, b. Costa Rica, 1912–1998). *Two Standing Women*, 1959. Bronze (Edition: I/III).

30. Francisco Zúñiga Chavarría (ciudadano mexicano, n. Costa Rica, 1912–1998). *Dos mujeres de pie*, 1959. Bronce (Edición: I/III).

in the portrait of Quetzalcóatl. A dedicated teacher, now retired, Lasansky never allowed his students to enter his studio, insisting they find their own style, rather than risk imitating him. Many of today's leading printmakers were once Lasansky's students.

30. Francisco Zúñiga Chavarría
(Mexican citizen, b. Costa Rica, 1912–1998). *Two Standing Women*, 1959. Bronze (Edition: I/III)

30. Francisco Zúñiga Chavarría
(ciudadano mexicano, n. Costa Rica, 1912–1998). *Dos mujeres de pie*, 1959. Bronce (Edición: I/III)

Las monumentales figuras de Zúñiga se yerguen con dignidad y determinación como símbolo de su visión idealizada de la mujer mexicana. Los pies descalzos las conectan con la tierra, imagen de su ingenio y capacidad de ser el sostén y pilar de la familia. Desde cualquier ángulo de la escultura se puede apreciar el gran conocimiento que tenía Zúñiga de la anatomía humana.

Zúñiga's monumental figures stand with dignity and determination, symbolizing the artist's idealized vision of the Mexican woman. Bare feet connect the women to the earth, reminders of their nurturing role and their resourcefulness in sustaining home and family. Zúñiga's knowledge of anatomy is reflected from every angle of the figures.

At thirteen, Zúñiga made his first woodcarvings, using his mother and sisters as models. His father, a sculptor of religious images, was his first teacher, and later Zúñiga attended art school in Costa Rica. At twenty-three, he won a prize for a stone sculpture called *Motherhood*, which created controversy because of its modernist style. Actually, he had combined modernist trends, which he had read about, with qualities of the ancient sculpture of Costa Rican Indians. Attracted to Mexico because of its mural movement and its pre–Columbian art, Zúñiga moved there in 1936. For many years he explored Indian art, fascinated with the strength of the ancient figures and the religious feelings they expressed, qualities found in his own mature work. According to Ariel Zúñiga of the Zúñiga Foundation, *Two Standing Women* is known popularly as *The Waiting Women*, a title given in jest by a journalist to a version of the sculpture near a bus stop in Mexico's Alameda Park, where the figures appear to be waiting for the bus.

31. Oswaldo Guayasamín (Ecuador, 1919–1999). *Self-Portrait*, 1963. Oil on canvas

Guayasamín's portrait of himself is a study in cubism. The artist's dark eyes peer out from under triangular lids, and his upper mouth resembles two pyramids. Flanking a geometric nose, angled and curved shapes spill across the canvas to fragment the face. Vigorous black hair, linear and geometric, identifies the artist's Indian heritage.

A los trece años su madre y sus hermanas le sirvieron de modelo para hacer sus primeras esculturas en madera. Su padre, escultor de imágenes religiosas, fue su primer maestro. Más tarde Zúñiga asistió a la escuela de arte en Costa Rica. Al cumplir veintitrés años se ganó un premio por una *Maternidad* esculpida en piedra que levantó muchas controversias por su estilo vanguardista. En realidad esta obra combina las tendencias de la vanguardia europea que el artista conoció a través de la lectura, con las características de antiguas esculturas indígenas costarricenses. Zúñiga llegó a México en 1936 atraído por el movimiento muralista y por el arte precolombino. Pasó años estudiando el arte indígena, fascinado por la fuerza de las antiguas figuras y por el sentimiento religioso que expresaban, cualidades todas que más tarde incorporó a su obra de madurez. Según Ariel Zúñiga, de la Fundación Zúñiga, el público en general se refiere a la obra *Dos mujeres de pie*, como *Dos mujeres esperando*, nombre dado en son de broma por un periodista a la versión de esta escultura colocada cerca de una parada de autobús en la Alameda Central de México, ya que las figuras parecen estar esperando la llegada del autobús.

31. Oswaldo Guayasamín (Ecuador, 1919–1999). *Autorretrato*, 1963. Óleo sobre lienzo

Este autorretrato de Guayasamín es un estudio cubista. Los ojos oscuros del artista se asoman escudriñantes bajo unos párpados triangulares y dos pirámides forman el labio superior. La nariz geométrica está flanqueada por formas curvas y angulosas desparramadas por el lienzo para fragmentar la imagen. Su herencia indígena se destaca por la forma linear y geométrica de los mechones de cabello negro.

Guayasamín fue uno de diez hermanos nacidos en una familia humilde. A pesar de la fortuna que llegó a consolidar, siempre mantuvo solidaridad con los pobres. Durante su estancia en México en la década de 1940,

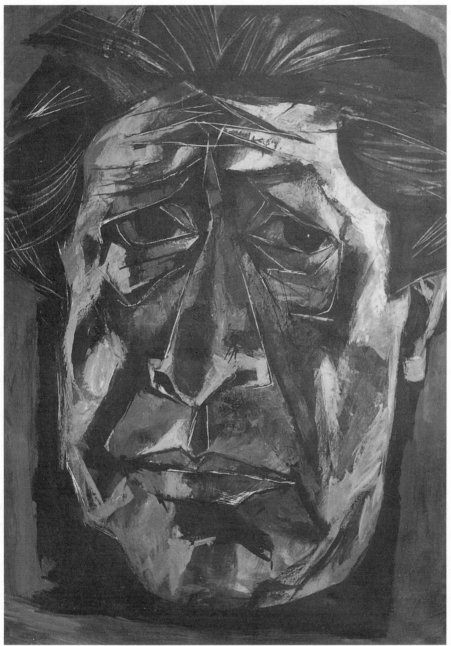

31. Oswaldo Guayasamín (Ecuador, 1919–1999). S*elf-Portrait*, 1963. Oil on canvas.

31. Oswaldo Guayasamín (Ecuador, 1919–1999). *Autorretrato*, 1963. Óleo sobre lienzo.

One of ten children, Guayasamín was born into an impoverished family, and he never lost his sympathy for the poor, despite the wealth he later acquired. During a trip to Mexico in the 1940s, he studied fue alumno y asistente de José Clemente Orozco, cuya influencia siempre fue reconocida por Guayasamín. Ambos artistas se sirvieron de su arte para expresar su empatía por el sufrimiento humano. De regreso a su

mural painting with José Clemente Orozco, whose strong influence on him Guayasamín acknowledged. Both men used their art to express empathy for human suffering. Returning home, Guayasamín painted a large mural for the cultural center in Quito. In the 1950s, he visited Europe, studied the avant-garde movements in Paris, and viewed the work of Picasso, El Greco and Goya in Madrid. As Guayasamín traveled around the world, he broadened his awareness of global injustices, which became the subject of a series of paintings connected by their themes of strife and misery. Titled *The Age of Wrath*, the series makes reference to Spain's civil war, World War II, the concentration camps, the Vietnamese war, and other tragedies Guayasamín encountered.

32. Pedro Friedeberg (Mexican citizen, b. Italy, 1937). *Ornithodelphia: City of Bird Lovers*, 1963. Ink on Paper

With fantasy touching on surrealism, the artist has created a Philadelphia street scene that combines bird forms with architectural details. Stairways, narrow enough for delicate bird feet, connect the bird shapes with the Op art ground. The positive and negative geometric patterns of the floor seem to flicker and vibrate. Friedeberg has framed the picture with geometric designs as fanciful as the drawing's subject.

At the age of three, Pedro Friedeberg moved to Mexico with his mother, to escape the war in Europe. In his youth he spent many hours at the library studying books on architecture, painting and sculpture. As an architectural student, he often designed witty models of buildings that were deliberately nonfunctional. In 1960, he joined a group of artists, known as *Los Hartos* (*The Fed-Up*), meaning they were fed up with the lack of spirituality in art,

patria, Guayasamín pintó un mural de grandes dimensiones en el centro cultural de Quito. Estudió en París las corrientes vanguardistas durante su estancia en Europa en los años cincuenta y pudo admirar las obras de Picasso, de El Greco y de Goya en Madrid. Sus viajes alrededor del mundo profundizaron su conciencia de la injusticia imperante en el mundo entero y esto lo llevó a ejecutar una serie de pinturas cuyo hilo conductor son los temas de la lucha y la miseria humana. Intitulada *La Edad de la Ira*, esta serie toca la Guerra Civil Española, la Segunda Guerra Mundial, los campos de concentración, la Guerra de Viet Nam y muchas otras desgracias que afectaron al artista.

32. Pedro Friedeberg (ciudadano mexicano, n. Italia, 1937). *Ornitodelfia: ciudad de los amantes de los pájaros*, 1963. Tinta sobre papel

Con una fantasía rayana en el surrealismo, el artista compone esta escena de una calle de Filadelfia integrando figuras de ave con detalles arquitectónicos. Escalinatas suficientemente angostas para las delicadas patas de las aves ligan estas caprichosas formas aladas con el pavimento ejecutado en estilo op. Las formas negativas y positivas del diseño geométrico del pavimento vibran y parpadean al mirarlas. El marco del cuadro, también de Friedeberg, está formado también por diseños geométricos tan caprichosos como el tema del dibujo.

A la edad de tres años, Pedro Friedeberg llegó a Mexico junto con su madre huyendo de la guerra en Europa. Pasó muchas horas de su juventud en la biblioteca enfrascado en libros de arquitectura, pintura y escultura. En sus días como estudiante de arquitectura frecuentemente diseñaba ingeniosas maquetas de edificios deliberadamente no funcionales. En 1960 se unió a un grupo de artistas que se llamaban a sí mismos *Los Hartos*, para expresar que estaban hartos de la falta de alma en el arte y de la intrusión del ego del artista en la obra. Rechazaban el realismo de la Escuela

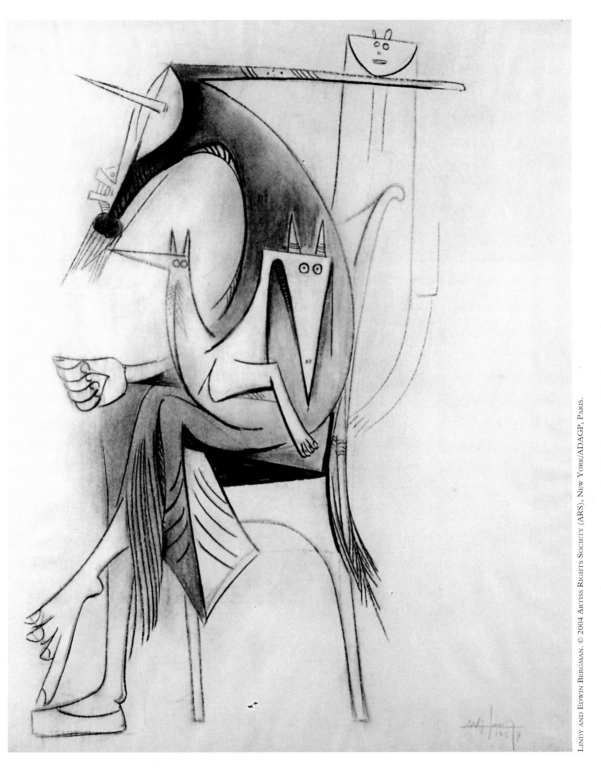

25. Wifredo Lam (Cuba, b. 1902; d. France 1982). *Mother and Child*, 1957. Pastel drawing. / Wifredo Lam (Cuba, n. 1902; m. Francia 1982). *Madre con infante*, 1957. Dibujo al pastel.

II.a

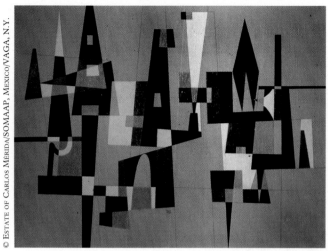

26. Carlos Mérida (Guatemala, b.1891, d. Mexico, 1984). *City Landscape No. 1*, 1956. Oil on canvas. / Carlos Mérida (Guatemala, b. 1891, m. México, 1984). *Paisaje urbano núm. 1,* 1956- Óleo sobre lienzo.

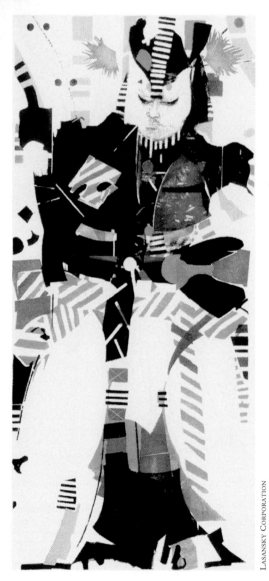

28. Mauricio Lasansky (U.S.A. citizen, b. Argentina, 1914). *Quetzelcóatl*, 1972. Intaglio print. / Mauricio Lasansky (ciudadano norteamericano, n. Argentina, 1914). *Quetzalcóatl,* 1972. Grabado.

II.b

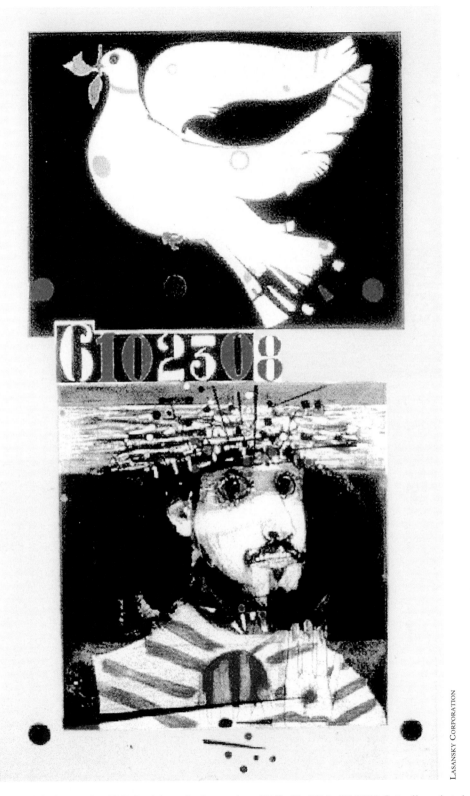

29. Mauricio Lasansky (U.S.A. citizen, b. Argentina, 1914). *Kaddish #8*, 1976. Intaglio print. /
Mauricio Lasansky (ciudadano norteamericano, n. Argentina, 1914). *Kaddish #8,* 1976. Grabado.

II.c

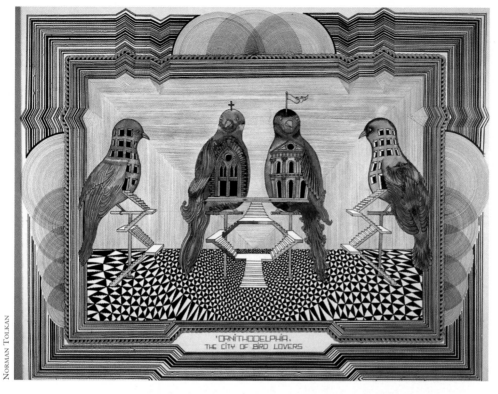

32. Pedro Friedeberg (Mexican citizen, b. Italy, 1937). *Ornithodelphia: City of Bird Lovers*, 1963. Ink on paper. \ Pedro Friedeberg (ciudadano mexicano, n. Italia, 1937). *Ornitodelfia: ciudad de los amantes de los pájaros.* Tinta sobre papel.

35. Antonio Segui (Argentina, b. 1934). *With a Fixed Stare*, 1964. Oil on canvas. / Antonio Segui (Argentina, n. 1934). *Con la mirada fija,* 1964. Óleo sobre lienzo.

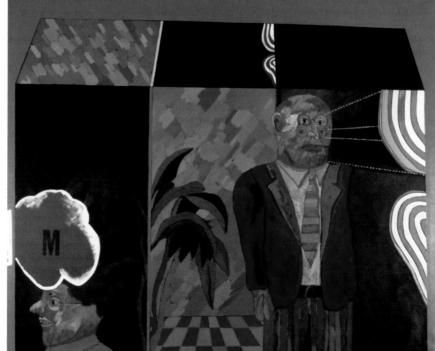

II.d

37. José Luis Cue-
vas (Mexico, b.
1933). *Music*, 1968.
Watercolor and
ink. / José Luis
Cuevas (México,
n. 1933). *La mú-
sica*, 1968. Tinta y
acuarela.

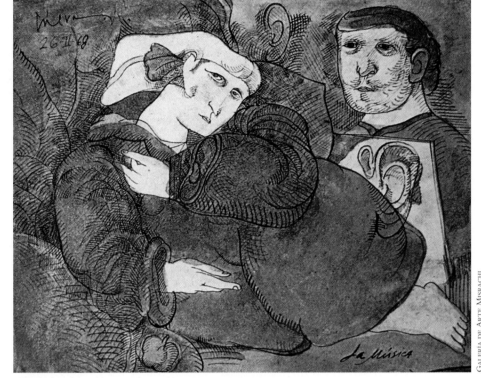

38. Rafael Ferrer
(Puerto Rico, b.
1933). *Bag Faces*,
1970. Oil crayon
on paper and
wood. / Rafael Fe-
rrer (Puerto Rico,
n. 1933). *Bolsas
con cara*, 1970.
Creyón sobre papel
y madera.

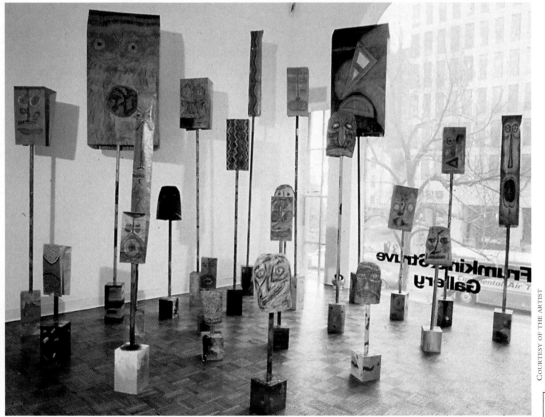

II.e

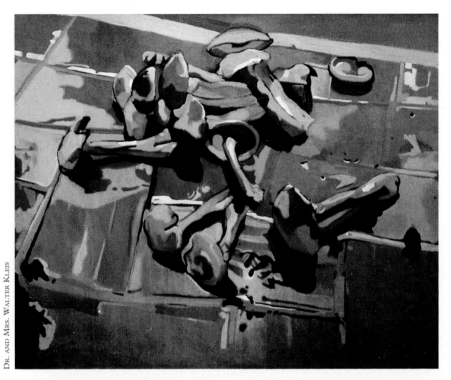

39. Francisco Rodón (Puerto Rico, b. 1934). *Wild Mushrooms*, 1970. Oil on canvas. / Francisco Rodón (Puerto Rico, n. 1934). *Hongos silvestres,* 1970. Óleo sobre lienzo.

40. José Antonio Velásquez (Honduras, 1906-1983). *View of San Antonio de Oriente*, 1971. Oil on canvas. / José Antonio Velásquez (Honduras, 1906–1983). *Vista de San Antonio de Oriente,* 1971. Óleo sobre lienzo.

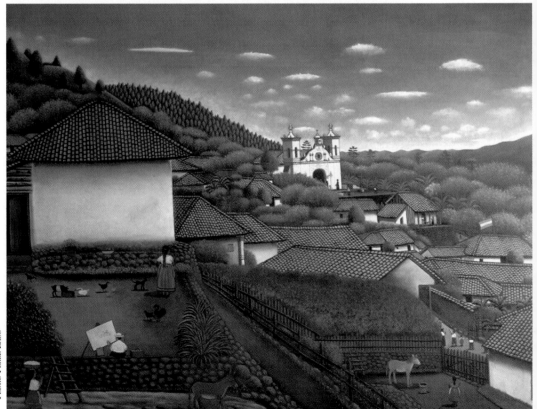

II.f

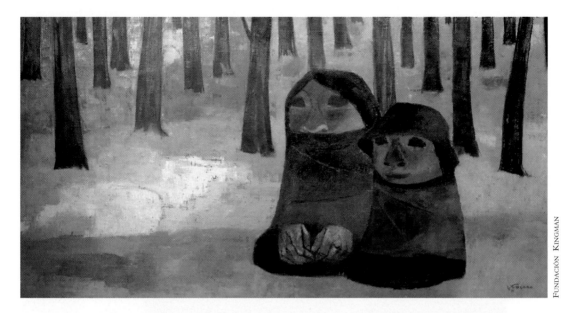

41. Eduardo King-
man Riofrío (Ecua-
dor, 1913-1998). *Spir-
its of the Forest*, 1971.
Oil on canvas. /
Eduardo Kingman
Riofrío (Ecuador,
1913–1998). *Espíritus
del bosque*, 1971. Óleo
sobre lienzo.

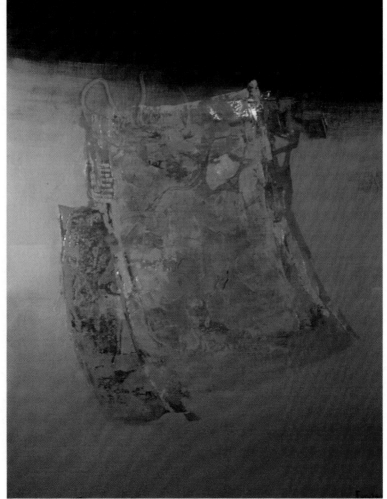

42. Tikashi Fuku-
shima (Brazilian cit-
izen, b. Japan, 1920–
2001). Untitled, 1972.
Oil on canvas. / Tika-
shi Fukushima (bra-
sileño, n. Japón, 1920–
2001). Sin título, 1972.
Óleo sobre lienzo.

II.g

II.h

45. Rafael Tufiño (Puerto Rico, b. New York, 1918). *Reading*, 1974. Serigraph (poster). / Rafael Tufiño (Puerto Rico, n. Nueva York, 1918). *Lectura,* 1974. Serigrafía (cartel).

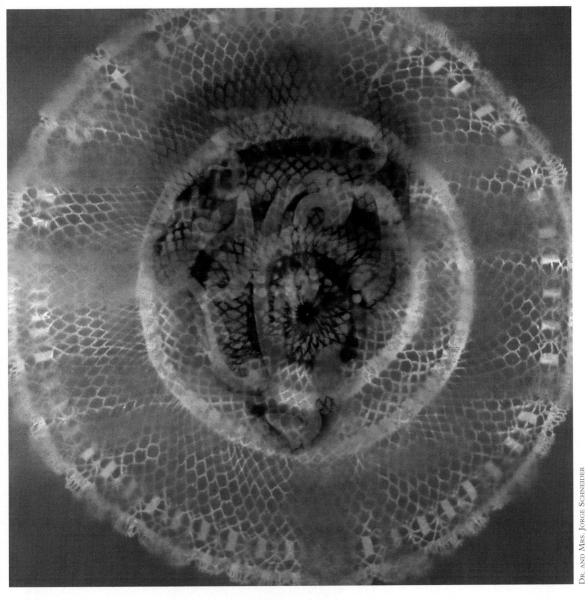

46. Rogelio Polesello, (Argentina, b.1939). *Filigree*, undated. Acrylic on canvas. / Rogelio Pole-sello (Argentina, n. 1939). *Filigrana,* sin fecha. Acrílico sobre lienzo.

II.i

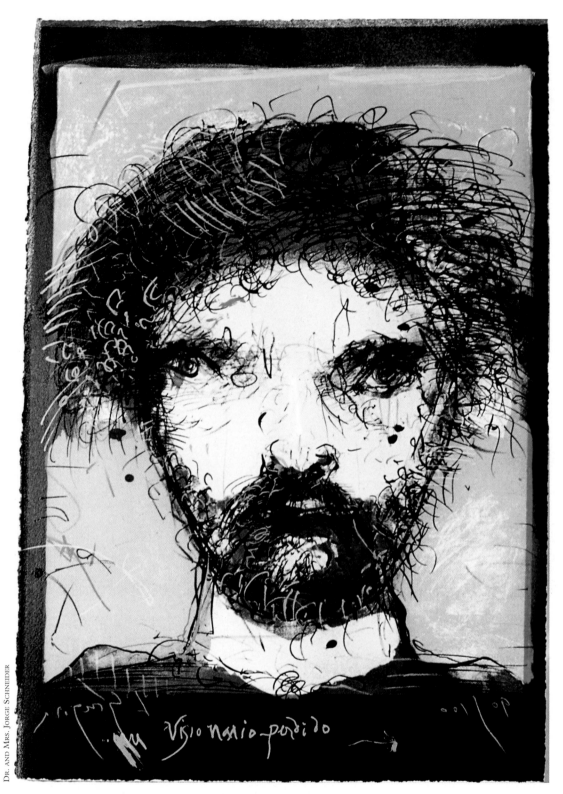

II.j

47. Leonel Góngora (Colombia, 1932-1999). *My Lost Vision*, undated. Lithograph. / Leonel Góngora (Colombia, 1932–1999). ***Visión mía perdida,*** sin fecha. Litografía.

48. Fernando de Szyszlo (Peru, b. 1925). *Huanacaúri*, undated. Oil on canvas. / Fernando de Szyszlo (El Perú, n. 1925). *Huanacaúri*, sin fecha. Óleo sobre lienzo.

51. Lydia Rubio (U.S.A. citizen, b. Cuba, 1949). *She Painted Landscapes,* 1989. Oil on linen. / Lydia Rubio (ciudadana de E.U.A., n. Cuba, 1949). *Ella pintaba paisajes,* 1989. Óleo sobre lino.

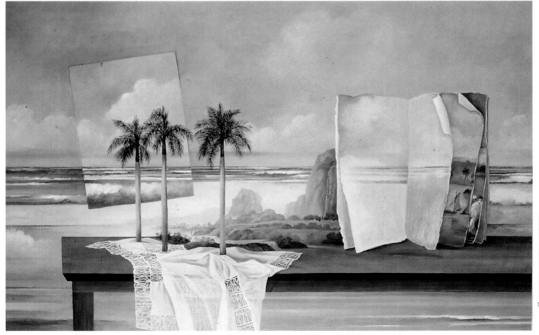

II.k

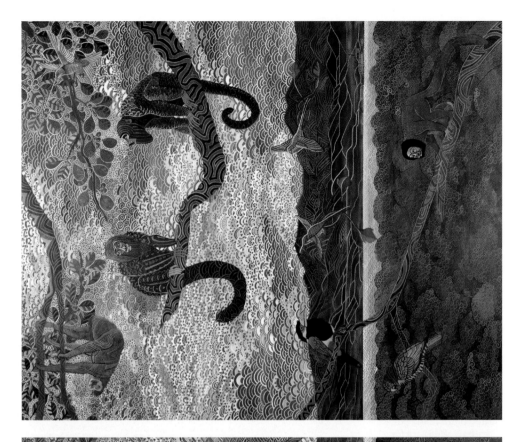

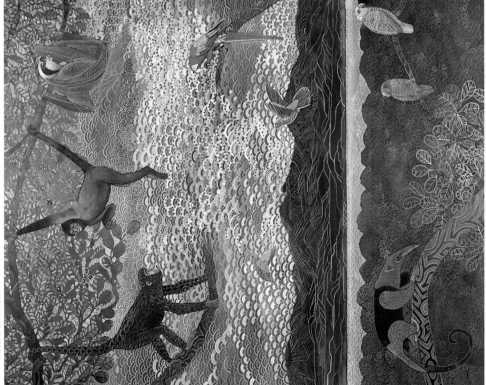

II.1

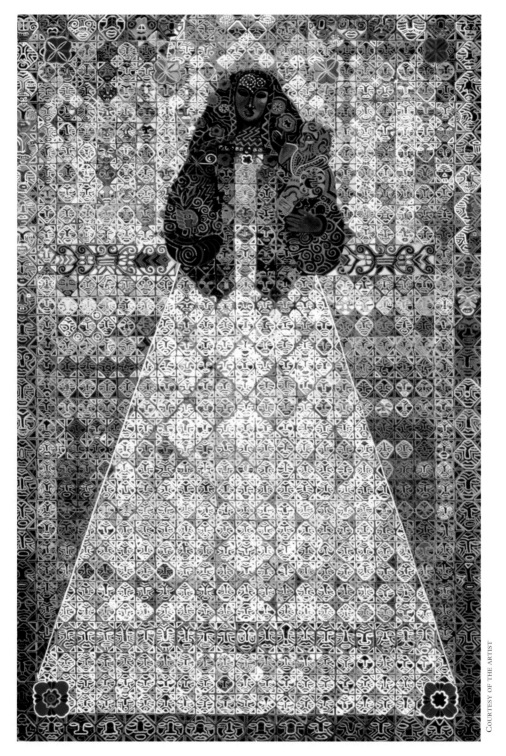

53. Alfredo Arreguín (Mexico, b.1935). *Madonna of Miracles*, 1994. Oil on canvas. / Alfredo Arreguín (México, n. 1935). ***Madona de los Milagros,*** 1994. Óleo sobre lienzo.

Opposite (Opuesto): 52. Alfredo Arreguín (Mexico, b.1935). *Cuitzeo*, 1989. Diptych, oil on canvas. / Alfredo Arreguín (México, n. 1935). ***Cuitzeo,*** 1989. Díptico, óleo sobre lienzo.

II.m

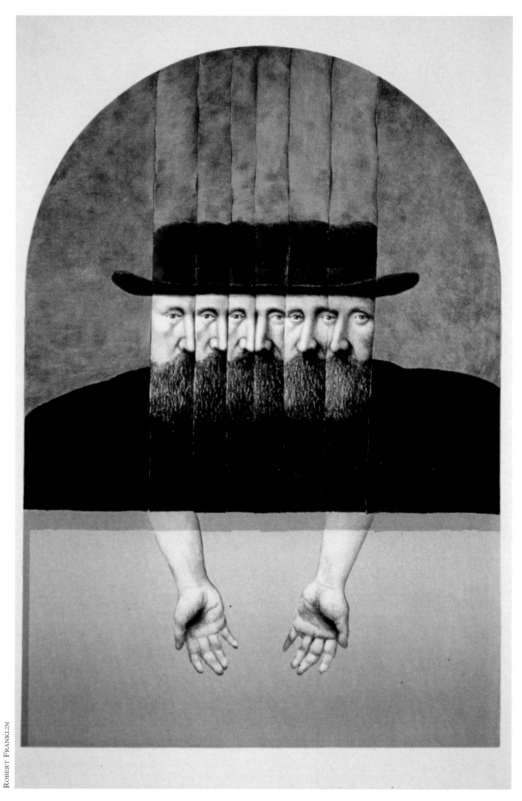

II.n

54. Alfredo Castañeda (Mexico, b. 1938). *We and Half of Us,* 1990. Lithograph. / Alfredo Castañeda (México, n. 1938). ***Nosotros, más la mitad de nosotros,*** 1990. Litografía.

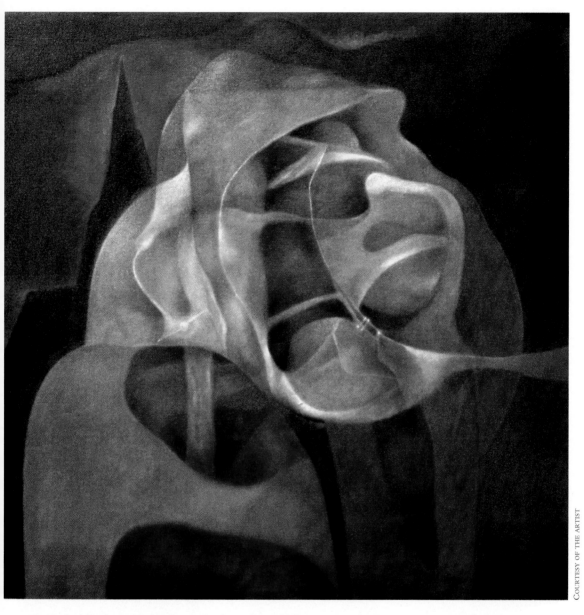

56. Rafael Soriano (Cuba, b. 1920). *Guardian of Mysteries*, 1995. Oil on canvas. / Rafael Soriano (Cuba, n. 1920). *Guardián de los Misterios,* 1995. Óleo sobre lienzo.

Overleaf (a la vuelta): 57. Tony Galigo (Mexican American, b. U.S.A., 1953). *Let It Go*, 1995. Room Installation. / Tony Galigo (méxicoamericano, n. E.U.A., 1953). *Déjalo ir,* 1995. Instalación.

II.o

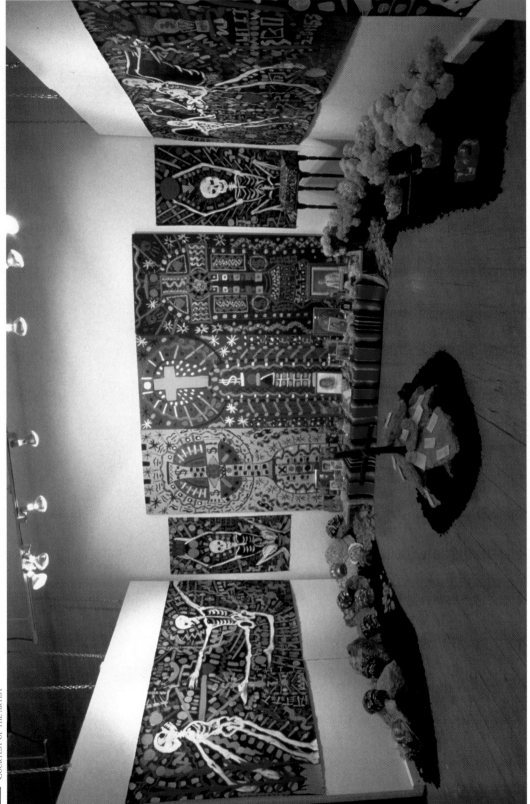

II.p

32. Pedro Friedeberg (Mexican citizen, b. Italy, 1937). *Ornithodelphia: City of Bird Lovers*, 1963. Ink on Paper.
SEE COLOR PLATES, *II.d*

32. Pedro Friedeberg (ciudadano mexicano, n. Italia, 1937). *Ornitodelfia: ciudad de los amantes de los pájaros*, 1963. Tinta sobre papel.
VER ILUSTRACIÓN A COLOR, *II.d*

NORMAN TOLKAN

and the intrusion of the artist's ego. They opposed the realism of the Mexican School, and proposed anti-art, for art's sake. Friedeberg's paintings, like his architectural designs, often reflect humor and whimsy, and the same qualities appeared when he began to design unconventional furniture that incorporated shapes of the human body. His first chair was carved in wood in the shape of an oversized cupped hand. His tables were supported by a series of hands that became feet where they touched the floor. Friedeberg's work also includes sculpture and set designs for the theater.

33. Marisol (Venezuela, b. Paris, 1930). *Andy* (Two views), 1963. Pencil and paint on wood construction, plaster, with Warhol's paint-splattered leather shoes

Marisol's playful portrait of fellow artist Andy Warhol makes use of multiple media. She has drawn and painted his seated body on wooden boards, supported at the back by two real chair legs. The model's worn and splattered leather shoes extend from the painted ones. Hands cast in plaster (probably her own) rest on a small table above his lap. Andy's face and white shirt are portrayed realistically. His serious mien is in contrast to the mischievous treatment of his portrait.

Born in Paris, of Venezuelan parents, Marisol was educated in various countries around the world, including the United States, where she has resided since 1950. She began her art career as a painter and later learned sculpture techniques on her

Mexicana y proponían el anti-arte, es decir, el arte por el arte mismo. Las pinturas de Friedeberg, al igual que sus diseños arquitectónicos, son frecuentemente fantasías caprichosas con toques humorísticos. Estas características fueron también llevadas a los muebles poco convencionales que empezó a diseñar y que incorporaban formas del cuerpo humano. Su primera silla tallada en madera es una mano acopada de gran tamaño. Las mesas están sostenidas por una serie de manos que se convierten en pies al tocar el piso. Friedeberg tiene obra de escultura y de escenografía.

33. Marisol (Venezuela, n. París, 1930). *Andy* (dos ángulos), 1963. Lápiz y pintura sobre construcción de madera, yeso con los zapatos de piel de Warhol salpicados de pintura

Marisol retrata lúdicamente a su colega Andy Warhol utilizando diversos medios. Primero dibuja y pinta el cuerpo de su amigo en tablas de madera soportadas en la parte posterior por dos patas de silla. Los zapatos de piel de Warhol, gastados y salpicados, se extienden desde la imagen pintada. Unas manos vaciadas en yeso (probablemente las de la artista) se apoyan en una pequeña mesa sobre el regazo de la imagen. La camisa blanca y el rostro de Andy han sido trazados de manera realista. Su seriedad de expresión contrasta con el tratamiento travieso del retrato.

Marisol nació en París, de padres venezolanos. Fue educada en diferentes países del

33. Marisol (Venezuela, b. Paris, 1930). *Andy* (Two views), 1963. Pencil and paint on wood construction, plaster, with Warhol's paint-splattered leather shoes.

33. Marisol (Venezuela, n. París, 1930). *Andy* (dos ángulos), 1963. Lápiz y pintura sobre construcción de madera, yeso, con los zapatos de piel de Warhol salpicados de pintura.

own, often seeking advice from experienced sculptors. At times she uses traditional blocks of stone or wood for a work, or she will buy planks of wood from a lumber yard and use them singly or glued together, perhaps adding fabric, or plaster molds of her own face, hands, arms, or

mundo, incluyendo los Estados Unidos, donde reside desde 1950. Empezó su carrera artística como pintora y más tarde aprendió sola las técnicas de la escultura con la asesoría de escultores consagrados. En ocasiones sus

legs. In the process, she has become skillful in handling rasps, chisels, files, power drills, power handsaws, and power sanders. Her sculpture is sometimes associated with the Pop art movement. In 1997, Marisol won the prestigious Gabriela Mistral Inter-American Prize for Culture, awarded by the Organization of American States.

esculturas parten de un bloque de piedra o de madera. Marisol también recorre las madererías para comprar tablones de madera que utiliza separadamente o une añadiéndoles telas o moldes de yeso de su propia cara, manos, brazos o piernas. A través de su carrera ha ido adquiriendo gran pericia en el manejo de raspas, cinceles, limas, taladros, serruchos y lijadoras de poder. Frecuentemente se asocia su escultura a la corriente de arte pop. En 1997, Marisol obtuvo el prestigiado Premio Internacional de Cultura Gabriela Mistral, otorgado por la Organización de Estados Americanos.

34. Alejandro Arostegui (Nicaragua, b. 1935). Untitled, 1964. Mixed media

Arostegui's concern with pollution is expressed in the tainted coastline of Nicaragua. Looking out to the sea are several people, dwarfed by the mountain of debris that supports them. Vultures line up on the shore. The artist has covered the land's surface with a gritty texture,

34. Alejandro Arostegui (Nicaragua, n. 1935). Sin título, 1964. Técnica mixta

La preocupación de Arostegui por la contaminación ambiental se expresa de manera contundente en este paisaje del litoral de

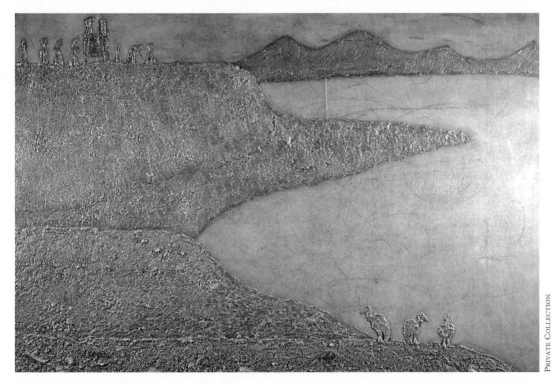

PRIVATE COLLECTION

34. Alejandro Arostegui (Nicaragua, b. 1935). Untitled, 1964. Mixed media.

34. Alejandro Arostegui (Nicaragua, n. 1935). Sin título, 1964. Técnica mixta.

achieved by adding clay, bits of bones, stones, and shells to his paint. Its coarseness suggests the rubble and remnants of living. Both land and water are permeated with a muddy green color that heightens the sense of contamination.

Arostegui studied art in the United States, Italy and France. On his return to Nicaragua, in 1963, he helped establish the Galeria Praxis in Managua, which became an important art center in his country. Breaking with the academic painting style still prevalent in Nicaragua in the 1960s, Praxis artists introduced new international trends. Their work protested the social injustices of the corrupt regime of the times, and paid tribute to Nicaragua's pre–Columbian heritage. Their paintings and collages were carried out in earthy colors, thickly covered with sand, bits of glass and burlap.

As one of the leading artists of the Praxis movement, Alejandro Arostegui has won international recognition for his work. He has frequently used flattened tin cans or bits of metal against a background of sand, to create graceful and poetic compositions. The scenes and atmosphere of Nicaragua inspire his works, which usually bear the imprint of his ecological concerns.

35. Antonio Segui (Argentina, b. 1934). *With a Fixed Stare*, 1964. Oil on canvas

Segui's distorted Pop art figures resemble comic strip characters, while the mottled blue panels in the background radiate the visual vibrations of Op art. The painting's carefully drawn details are a curious combination of reality and unreality. What can be made of the figures' missing and misplaced ears? And the double set of eyes and the dotted lines? Are Segui's people targets for propaganda, political or commercial? Or is he describing the plight of individuals in a chaotic world?

Nicaragua. Varios personajes contemplan el mar, empequeñecidos por las montañas de desperdicios sobre los que se apoyan. Unos buitres reposan sobre el borde de la playa. El artista reviste la superficie terrestre con una textura sabulosa que logra mezclando la pintura con arcilla, pedazos de hueso, piedras y conchas. Esta asperidad sugiere cascajo y residuos de vida. La sensación de contaminación se intensifica con el tinte verde, turbio y fangoso que impregna la tierra y el agua.

Arostegui estudió arte en Estados Unidos, Italia y Francia. A su regreso a Nicaragua en el año 1963, colaboró con el establecimiento de la Galería Praxis en Managua, que más tarde se convirtió en un centro artístico importante del país. Rompiendo con el academismo que seguía prevaleciendo en Nicaragua en la década de los sesenta, el grupo Praxis introdujo en la plástica nuevas tendencias internacionales. A través de su obra, los miembros de este grupo protestaban contra la injusticia social del régimen corrupto imperante y rendían homenaje al legado precolombino de Nicaragua. En su expresión artística utilizaban colores terrosos cubiertos por gruesas capas de arena, trozos de vidrio y cañamazo.

Alejandro Arostegui ha obtenido gran reconocimiento internacional por su obra y por ser uno de los máximos exponentes del movimiento Praxis. En sus tersas composiciones líricas, frecuentemente utiliza latas aplanadas o pedazos de metal contra un fondo de arena. Sus obras están inspiradas en el ambiente natural de Nicaragua y generalmente reflejan su preocupación por la ecología.

35. Antonio Segui (Argentina, n. 1934). *Con la mirada fija*, 1964. Óleo sobre lienzo

Las figuras distorsionadas de Segui, semejantes a los personajes de las tiras cómicas, se insertan en la corriente pop, mientras que los paneles abigarrados de azul del fondo irradian las vibraciones visuales del arte op. La fina precisión de los detalles logra una curiosa combinación de realidad e irrealidad.

35. Antonio Segui (Argentina, b. 1934). *With a Fixed Stare*, 1964. Oil on canvas.
 SEE COLOR PLATES, *II.d*

35. Antonio Segui (Argentina, n. 1934). *Con la mirada fija*, 1964. Óleo sobre lienzo.
 VER ILUSTRACIÓN A COLOR, *II.d*

As a teenager, Antonio Segui spent two years in Europe and Africa, and studied art in Paris and Madrid, as well as in his native Argentina. He also lived and worked in Mexico for three years, before moving in 1963 to Paris, where he still resides. He began his career as an abstract expressionist painter, but in Paris he became affiliated with a group of Argentine artists working in the neo-figurative style, as a reaction against total abstraction. Their emphasis was on the human figure, often presented with bitter humor, sometimes grotesque or absurd, but always with strong expressionist elements. Neofigurative artists were concerned with the relationship of twentieth century man to his complex world. Later works by Segui often have been less strident, affected by personal tragedy and by an oppressive government in Argentina.

36. Antonio Berni (Argentina, 1905–1981). *Ramona and Shawl*, 1965. Relief intaglio print in black on thick ivory wove paper

Ramona is a fictional character invented by Berni and made the heroine of a series of prints that tell a true-to-life story of a girl from the slums of Buenos Aires. Through no fault of her own, Ramona falls into unfortunate habits and others use and abuse her. Supported by friends and protectors, Ramona changes from a shady lady to a virtuous woman. In this print, Berni shows her as a cabaret girl in a dazzling costume. The original print is almost life-sized and printed in relief, giving the surface a three-dimensional quality.

¿Qué podemos deducir de la falta de orejas o de su colocación arbitraria? ¿Y de los dos pares de ojos y las líneas punteadas? ¿Son los personajes de Segui blanco de propaganda política o comercial? ¿Describe tal vez la triste condición del individuo en un mundo caótico?

Antonio Segui pasó dos años de su primera juventud en África y Europa. Hizo sus primeros estudios de arte en Madrid y en París, para continuarlos en Argentina, su tierra natal. Antes de instalarse definitivamente en París en el año de 1963, vivió también en México durante tres años. Inicialmente se insertó en la corriente expresionista abstracta, pero en París se afilió a un grupo de artistas argentinos que estaban incursionando en el estilo neofigurativo como una reacción contra la abstracción total. El interés de este grupo se centraba en la figura humana que frecuentemente presentaban con un humor mordaz que a veces rayaba en lo grotesco y en lo absurdo, pero siempre conservando marcados elementos expresionistas. La corriente neofigurativa se preocupaba por la relación entre el hombre del siglo veinte y el complejo mundo que lo rodeaba. Con el tiempo, las obras de Segui se han vuelto menos estridentes, reflejando más sus desdichas personales y la represión política de los gobiernos argentinos.

36. Antonio Berni (Argentina, 1905–1981). *Ramona y mantón*, 1965. Estampa de un tallado en relieve en negro sobre papel tejido grueso color marfil

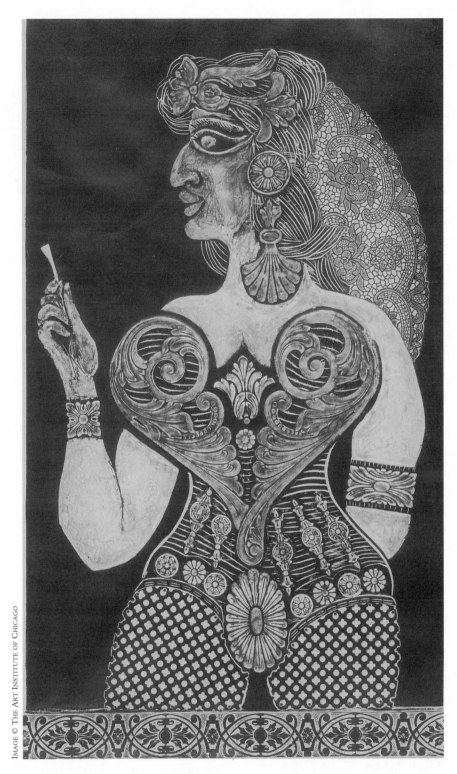

36. Antonio Berni (Argentina, 1905–1981). *Ramona and Shawl*, 1965. Relief intaglio print in black on thick ivory wove paper.

36. Antonio Berni (Argentina, 1905–1981). *Ramona y mantón*, 1965. Estampa de un tallado en relieve en negro sobre papel tejido grueso color marfil.

Antonio Berni was born in Argentina, the son of an Italian immigrant father. At the age of twenty, he was awarded a fellowship that took him to Europe and to Paris, where he worked for six years. On his return to Argentina, he painted in a surrealist style, but he changed his direction in 1933 when he met Mexican muralist David Alfaro Siqueiros, who came to Argentina to teach mural techniques. Although Berni was not interested in murals, he did adopt Siqueiros' realistic style and focused on social problems, finding subject matter in the plight of the poor and unemployed in the slums of Buenos Aires. Antonio Berni has been described as an abstract realist painter who transforms specific, local situations into universal events.

37. José Luis Cuevas (Mexico, b. 1933). *Music*, 1968. Watercolor and ink

A tender and playful scene by Cuevas echoes the rhythms of music, seen in the listener's billowing sleeves and in the painting's decorative pen-and-ink hatching. Hidden ears and the artist's portrait within a portrait add humor to the serious pose of his model. A hint of the artist's admiration of Picasso is reflected in the shape and angle of the woman's head. For Cuevas, this is a rare example of a gentle, lyrical work.

José Luis Cuevas grew up in Mexico City, where his family lived above his grandfather's paper mill. At the age of four, he used the paper trimmings scattered over the mill's floor for drawing and painting, and since then has chosen paper for much of his work, either with ink and watercolor, or for printmaking processes. Cuevas, whose work often reflects bitter satire, usually is drawn to such tragic subjects as the insane, beggars, prostitutes, or dwarfs. His interests were formed by youthful reading of Kafka and Dostoevsky, and by later study of Spanish painters

Ramona es un personaje ficticio inventado por Berni que utilizó como tema de una serie de grabados que cuentan una historia basada en la vida real de una muchacha de los barrios bajos de Buenos Aires. Sin querer, la cándida Ramona va cayendo en malos hábitos sufriendo el uso y abuso ajenos. Con el apoyo de algunos amigos y protectores, Ramona abandona su dudosa moralidad para convertirse en una virtuosa dama. En este grabado la dama aparece como despampanante cabaretera. El grabado original está hecho en relieve y es casi de tamaño natural, por lo que tiene un efecto tridimensional.

Antonio Berni nació en la Argentina, hijo de un inmigrante italiano. A los veinte años recibió una beca para estudiar en Europa, concretamente en París, en donde trabajó durante seis años. Después de su estancia en el extranjero, regresó a la Argentina plenamente inserto en la corriente surrealista pero su estilo se transformó en 1933 después de conocer al muralista mexicano David Alfaro Siqueiros, quien llegó a la Argentina para enseñar técnicas muralistas. A pesar de que Berni no se inclinaba por la pintura mural, sí adoptó el estilo realista de Siqueiros para enfocarse en los problemas sociales, el desempleo y las condiciones precarias existentes en los barrios bajos de Buenos Aires. Antonio Berni ha sido definido como pintor realista dentro de la corriente abstracta por su capacidad de darle una dimensión universal a situaciones locales específicas.

37. José Luis Cuevas (México, n. 1933). *La música*, 1968. Tinta y acuarela

Esta escena tierna y lúdica de Cuevas evoca ritmos musicales marcados por las ondulantes mangas del oyente y por el cadencioso sombreado hecho a tinta y pluma. Las orejas escondidas por todo el cuadro y la imagen del artista dentro de este retrato añaden un toque humorístico a la pose formal de su modelo. La admiración que Cuevas siente por Picasso se refleja en la forma y ángulo de la

GALERÍA DE ARTE MISRACHI

37. José Luis Cuevas (Mexico, b. 1933). *Music*, 1968. Watercolor and ink.
SEE COLOR PLATES, *II.e*

37. José Luis Cuevas (México, n. 1933). *La música*, 1968. Tinta y acuarela.
VER ILUSTRACIÓN A COLOR, *II.e*

cabeza de la mujer. Ésta es una de las pocas obras serenas y líricas de Cuevas.

José Luis Cuevas creció en la ciudad de México. Su familia vivía en el piso superior de la fábrica de papel de su abuelo. A la edad de cuatro años utilizaba los recortes de papel esparcidos por el piso de la fábrica para pintar y dibujar, y desde entonces ha preferido el papel para muchas de sus obras, ya sea para tintas, acuarelas o grabados. Su obra está poblada de sujetos trágicos como dementes, mendigos, prostitutas y enanos trazados con sátira mordaz que reflejan su atracción por la deformidad. Influyeron en su proceso formativo sus lecturas de adolescente de Kafka, Dostoievsky y posteriormente el estudio de los pintores españoles Goya y Velásquez y de los mexicanos Posada y Orozco. La intensidad expresiva de Orozco se ve reflejada en las primeras pinturas neofigurativas de Cuevas. A principios de los años sesenta, Cuevas, junto con otros artistas de la corriente neofigurativa formaron un grupo que rechazaba tanto el muralismo como las nuevas tendencias internacionales. Buscaban inspiración en los artistas del pasado y estaban convencidos de que la humanidad era víctima de la guerra, de la violencia y de la violación espiritual. Transmitían con profunda emoción sus convicciones a través de las formas distorsionadas y desproporcionadas de su arte.

Goya and Velázquez and Mexican artists Posada and Orozco. When he first began painting in the neo-figurative style, Cuevas was particularly influenced by Orozco's intensity of expression. In the early 1960s, Cuevas and a number of other artists formed a neo-figuration group that opposed muralism and new international trends. For inspiration, they looked to artists of the past, and they viewed humanity as victims of war, violence, and spiritual violation. They conveyed their strong emotions in their art through distortion and disproportion.

38. Rafael Ferrer (Puerto Rico, b. 1933). *Bag Faces*, 1970. Oil crayon on paper and wood

Rafael Ferrer often has found inspiration in the art of his cultural ancestors. Using a primitive style and materials found around him, as pre–Columbian people would have done, the artist here has painted faces on brown paper bags to resemble ancient masks. The warm pinks, reds, and oranges recall the tropical environment of the Caribbean islands, and the deep blues suggest the color of the sea surrounding them. Installed in a large, rhythmic group, the vibrant masks and pedestals seem to be celebrating themselves.

As a student at a military academy in

38. Rafael Ferrer (Puerto Rico, n. 1933). *Bolsas con cara*, 1970. Creyón sobre papel y madera

La mayor parte de la obra de Rafael Ferrer se inspira en el arte de sus antepasados culturales. Con un estilo primitivo y utilizando los materiales que encuentra a mano, como lo habrán hecho los antepasados precolombinos, el artista pinta caras sobre bolsas de papel de estraza semejantes a las antiguas

38. Rafael Ferrer (Puerto Rico, b. 1933). *Bag Faces*, 1970. Oil crayon on paper and wood. SEE COLOR PLATES, *II.e*

38. Rafael Ferrer (Puerto Rico, n. 1933). *Bolsas con cara,* 1970. Creyón sobre papel y madera. VER ILUSTRACIÓN A COLOR, *II.e*

Virginia, Ferrer learned to play the drums, and when he attended Syracuse University, he taught himself to paint. Moving to New York in 1954, he worked as a drummer at night and painted during the day. His first exhibitions were at the galleries of the University of Puerto Rico. After a period of teaching art in Philadelphia, he devoted himself to painting full time. He associated with a group known as Process Artists, who made their art from ordinary objects and natural materials. Imaginative and original, Ferrer has painted tents, created primitive boats and other unusual artifacts, and produced a variety of installations and happenings. In recent years he has devoted himself to painting subtle interpretations of famous artists and their studios, where color and mood reveal physical and psychological aspects of his subjects. Recognized today as an international, avant-garde artist, Rafael Ferrer divides his time between residences in the Dominican Republic and the United States.

39. Francisco Rodón (Puerto Rico, b. 1934). *Wild Mushrooms*, 1970. Oil on canvas

Rodón presents a portrait of his native country in this still life of freshly picked mushrooms that grow near the mountains of Barranquitas. Puerto Rico's intense sunlight and deep shadows are reflected in the golden hues of the mushrooms and the darkness surrounding them. Bits of black earth are reminders of the island's rich but scarce soil. Rodon's concern with form is seen in the gentle curves of the mushroom caps juxtaposed

máscaras. Las cálidas tonalidades de rosa, rojo y naranja evocan el entorno tropical de las islas caribeñas y el azul profundo sugiere el color del mar que las rodea. Agrupadas rítmicamente sobre sus pedestales, las máscaras parecen vibrar festejándose a sí mismas.

Mientras estudiaba en una academia militar de Virginia, Ferrer aprendió a tocar los tambores. Cuando cursaba estudios superiores en la Universidad de Syracuse aprendió a pintar sin maestro. Ya instalado en la ciudad de Nueva York en el año de 1954, de noche trabajaba de percusionista y de día se dedicaba a pintar. Tuvo sus primeras exposiciones en las galerías de la Universidad de Puerto Rico. Después de un corto período como profesor de arte en la ciudad de Filadelfia, se dedicó de tiempo completo a la pintura. Se afilió a un grupo conocido como Artistas de Proceso, que utilizaban objetos cotidianos y materiales comunes y corrientes en la ejecución de su obra. Fantasioso y original, Ferrer ha pintado carpas y ha construido barcos rudimentarios además de otros artefactos extraños. También ha llevado a cabo instalaciones y *happenings*. Últimamente se ha dedicado a ejecutar sutiles representaciones de artistas famosos dentro de sus estudios de arte, revelando a través del color y la ambientación sus aspectos físicos y psicológicos. Reconocido internacionalmente como un artista de vanguardia, Rafael Ferrer divide su tiempo entre la República Dominicana y los Estados Unidos.

39. Francisco Rodón (Puerto Rico, n. 1934). *Hongos silvestres*, 1970. Óleo sobre lienzo

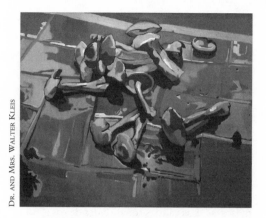

DR. AND MRS. WALTER KLEIS

39. Francisco Rodón (Puerto Rico, n. 1934).
Hongos silvestres, 1970. Óleo sobre lienzo.
VER ILUSTRACIÓN A COLOR, *II.f*

Rodón retrata su tierra natal en esta naturaleza muerta de hongos recién cosechados que crecen cerca de las montañas de Barranquitas. El intenso brillo del sol y las sombras profundas de Puerto Rico se reflejan en las tonalidades doradas de los hongos y en la oscuridad que los rodea. Los pequeños manchones de tierra negra evocan la fértil pero escasa tierra vegetal de la isla. La atención a la forma puede verse en las suaves curvas de los sombrerillos de los hongos en yuxtaposición con la abstracta geometría del periódico en el que yacen.

Francisco Rodón creció en la plantación de tabaco de su familia en la montañosa región de Barranquitas. Aunque asistió por breves períodos a varias escuelas de arte, Rodón es esencialmente un autodidacta que acrecentó sus conocimientos durante largos viajes a través de Europa y de América Central en la década de 1950. A su regreso a Puerto Rico estudió gráfica con Lorenzo Homar, uno de los fundadores de una escuela de grabado de la isla. La obra de Rodón se caracteriza por una serie de naturalezas muertas dedicadas a la vegetación y a los paisajes de Puerto Rico, y por una serie de retratos monumentales de latinoamericanos notables, entre los cuales se encuentran la bailarina Alicia Alonso, el Gobernador de Puerto Rico Luis Muñoz Marín y el escritor y poeta Jorge Luis Borges. En casi todas sus pinturas, Rodón subraya la esplendorosa luz y el vibrante colorido del trópico. Rodón es también un lector insaciable de la historia, la literatura y la política de su tierra y de otros países. Trabaja parsimoniosamente en su estudio generalmente envuelto por un fondo musical.

against the abstract geometry of the newspaper on which they rest.

Francisco Rodón grew up on his family's tobacco plantation in the mountains of Barranquitas. Although he briefly attended several art schools, Rodón is essentially self-taught, having acquired a broad education during extensive travel through Europe and Central America in the 1950s. On his return to Puerto Rico, he studied graphics with Lorenzo Homar, one of the founders of a printmaking school on the island. Rodón's work is characterized by a group of still life paintings devoted to Puerto Rican plant life and landscapes, and by a series of monumental portraits of notable Latin Americans, including dancer Alicia Alonso, Governor Luis Muñoz Marín of Puerto Rico, and writer and poet Jorge Luis Borges, among others. Most of Rodón's paintings emphasize the brilliant light and color of the tropics. An avid reader, Rodón is caught up in the history, literature and politics of his own and other countries. In his studio, he works slowly and carefully, usually to a background of music.

40. José Antonio Velásquez (Honduras, 1906–1983). *View of San Antonio de Oriente*, 1971. Oil on canvas

This inviting view of a mountain village in Honduras is the work of an un-

40. José Antonio Velásquez (Honduras, 1906–1983). *Vista de San Antonio de Oriente*, 1971. Óleo sobre lienzo

40. José Antonio Velásquez (Honduras, 1906-1983). *View of San Antonio de Oriente*, 1971. Oil on canvas.
 SEE COLOR PLATES, *II.f*

40. José Antonio Velásquez (Honduras, 1906–1983). *Vista de San Antonio de Oriente*, 1971. Óleo sobre lienzo.
 VER ILUSTRACIÓN A COLOR, *II.f*

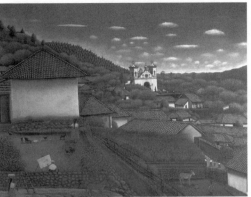

PEDRO PEREZ LAZO

schooled painter. Animals and people are presented with few details, but whatever particulars are missing, the scene is shaped by the heart and hand of an artist who loves his hometown. Velásquez achieved geometric precision through repetition of the white-walled houses and glazed tile rooftops, walls of row-on-row stones, and ascending tiers of foliage. He has also provided us with a painting within a painting.

Without formal training, José Antonio Velásquez was unconcerned with working out the technical problems of painting, and simply set down on canvas what his eye saw. His style of painting is known as naïve or primitive art. His works capture the rich color and light of Honduras, and the landscape and life of his village. Although the artist showed an early talent for drawing, he spent most of his early years doing other things, first as a dockhand on the northern coast of Honduras, later as a telegraph operator and a barber for an agricultural school. Between jobs, he found time to slip away to the mountains to paint. The school's director, impressed with Velásquez's talents, encouraged the sale of his work to visitors at the school, who took the paintings home to their various countries and helped spread his reputation. It never ceased to amaze the artist that people paid for work he did out of pure love. Exhibitions of his work have been shown in many countries around the world.

41. Eduardo Kingman Riofrío
(Ecuador, 1913–1998). *Spirits of the Forest*, 1971. Oil on canvas

Este acogedor panorama de un pueblo en las montañas de Honduras es obra de un pintor sin educación formal. Los animales y las personas en su conjunto están perfilados con un mínimo de detalles: la escena refleja el corazón y la mano de un artista enamorado de su tierra. Velásquez logra una precisión geométrica repitiendo el tema de casas encaladas, techos de tejas vidriadas, largos muros de piedra sobre piedra y ringleras ascendentes de follaje. También nos regala un cuadro dentro de un cuadro.

Sin capacitación formal, José Antonio Velásquez no se preocupaba por resolver los problemas técnicos de su arte, simplemente ponía en el lienzo lo que sus ojos veían. Este estilo de pintura se conoce como *art naïf* o primitivo. Sus obras capturan el intenso colorido y la brillante luminosidad de Honduras así como el paisaje y la vida de su pueblo natal. A pesar de que desde su infancia mostró talento para el dibujo, sus primeros años transcurrieron en otras actividades: fue cargador de los muelles en la costa norte de Honduras, operador del telégrafo y barbero en una escuela de agricultura. Entre trabajo y trabajo, se daba tiempo para escaparse a las montañas a pintar. El director de la escuela, impactado por el gran talento de Velásquez, lo animó a vender sus obras a los visitantes de la escuela. Es así que este artista alcanzó la fama internacional. Con gran modestia, Velásquez jamás dejó de asombrarse de que hubiera quien pagara por el trabajo que hacía por pura afición. Su obra ha sido exhibida en diversos países del mundo entero.

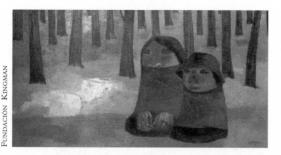

FUNDACIÓN KINGMAN

41. Eduardo Kingman Riofrío (Ecuador, 1913-1998). *Spirits of the Forest*, 1971. Oil on canvas.
SEE COLOR PLATES, *II.g*

41. Eduardo Kingman Riofrío (Ecuador, 1913–1998). *Espíritus del bosque*, 1971. Óleo sobre lienzo.
VER ILUSTRACIÓN A COLOR, *II.g*

41. Eduardo Kingman Riofrío (Ecuador, 1913–1998). *Espíritus del bosque*, 1971. Óleo sobre lienzo

Two figures, perhaps a mother and child, kneel in the clearing of a forest bathed in soft, celestial light. The woman's hands are emphasized with linear detail, defining her identity as a worker, while both warmly wrapped figures are imbued with intense color. Are they communicating with the spirits of the forest, in the manner of their early ancestors?

Kingman's concern with indigenous people was a reaction against nineteenth century painting, when native cultures were never the subject of Ecuador's art. Influenced in style and theme by the Mexican muralists, he illustrated his first mural with scenes of Indian life, painted for the Ecuador Pavilion at the New York World's Fair of 1939. After returning to Quito, Kingman opened an art gallery there, which eventually became a center for progressive art. Many of his later easel paintings concentrated on the poorest workers of Ecuador, stressing the inequities of their lives. His works include murals, woodcuts, and chalk and pen drawings, as well as paintings. In all, Kingman's skills as a draftsman and as a colorist are considered outstanding. After World War II, he worked in the United States at the San Francisco Museum of Art before returning in 1947 to his native country, where he assumed directorship of the National Museum and the National Artistic Heritage of Ecuador.

Dos figuras, tal vez madre e hijo, se arrodillan en un claro del bosque bañados por una luz tenue y celestial. Las manos de la mujer se destacan con trazos vigorosamente detallados dándole un carácter de trabajadora mientras que las dos figuras abrigadas están teñidas con un color intenso. ¿Se están comunicando con los espíritus del bosque como lo hacían sus antepasados?

La preocupación de Kingman por los pueblos indígenas fue un acto de rebelión contra la pintura del siglo diecinueve, que jamás consideró la cultura de estos pueblos digna de ser reflejada en el arte nacional. Influenciado por el estilo y los temas de los muralistas mexicanos, en su primer mural pintado en 1939 para el Pabellón de Ecuador en la Feria Mundial de Nueva York, plasma escenas de la vida cotidiana de los indígenas de su tierra. A su regreso a Quito, Kingman abre una galería de arte que con el tiempo se convirtió en un centro de arte progresivo. A partir de entonces, su obra de caballete palpa el dolor de los más pobres entre los pobres de Ecuador, subrayando la injusticia de sus vidas llenas de honda aflicción humana. Su obra incluye murales, grabados en madera, dibujos a jis y tinta, y desde luego, pinturas. La maestría de Kingman como dibujante y colorista es incontestable. Después de la Segunda Guerra Mundial, trabajó en los Estados Unidos en el Museo de Arte de San Francisco, y en 1947 regresó a su país natal como director del Museo Nacional y del Patrimonio Nacional Artístico de Ecuador.

42. Tikashi Fukushima (Brazilian citizen, b. Japan, 1920–2001). Untitled, 1972. Oil on canvas

42. Tikashi Fukushima (Brazilian citizen, b. Japan, 1920–2001). Untitled, 1972. Oil on canvas. **SEE COLOR PLATES,** *II.g*

42. Tikashi Fukushima (brasileño, n. Japón, 1920–2001). Sin título, 1972. Óleo sobre lienzo. **VER ILUSTRACIÓN A COLOR,** *II.g*

Under a broad black band, its lower border delineated by a brushstroke dragged across the canvas, Fukushima unfolds a scroll-like form. Markings across the form, especially the narrow section on the left, suggest calligraphy. The mottled reds of the scroll-form are heightened by the clear red of the background. Curved lines and small, dark markings within the painting display a delicacy, in contrast to the impassioned red-on-red tones. This lyrical abstraction reflects the East-West background of the Brazilian-Japanese artist.

As a twenty-year-old immigrant from Japan, Fukushima worked in the dry goods store of an uncle whose colorful stories about Brazil had brought Tikashi to rural São Paulo. His interest in art was already formed when he took a job in Rio de Janeiro as an assistant to an experienced Japanese artist recently returned from Paris. Stimulated by his association with the established artist, the younger man enrolled in an art school and soon began to paint portraits, still lifes, and landscapes, all in a realistic style. When he returned to São Paulo, he founded the Guanabara Group with several Japanese artists already involved in the modernist changes occurring in art. Gradually he turned to abstraction and learned to paint spontaneously and to transmit inner truths and sensations he experienced. Fukushima and Brazil influenced each other. Brazil's tropical atmosphere is reflected in the artist's rich chromatic scale, while the delicacy of his Japanese sensibility defines the lyricism of his Brazilian abstractions.

GONZALO GARCIA-BUSTILLOS

42. Tikashi Fukushima (brasileño, n. Japón, 1920–2001). Sin título, 1972. Óleo sobre lienzo

Bajo una amplia banda negra y con una vigorosa pincelada que atraviesa el lienzo desde su límite inferior, Fukushima despliega una cinta en forma de voluta. Los caracteres que la cruzan, especialmente, la sección angosta de la izquierda, evocan la caligrafía. Los rojos moteados de la voluta resaltan por el rojo brillante del fondo. Las líneas curvas y las marcas oscuras del cuadro le imprimen un toque de delicadeza que contrasta con los tonos vibrantes de rojo sobre rojo. Esta abstracción lírica refleja las raíces orientales y occidentales de este artista brasileño-japonés.

Atraído por las pintorescas historias sobre Brasil, Fukushima llegó al rural São Paulo desde Japón a los 20 años para trabajar en la mercería de su tío. Ya punzado por el aguijón del arte, empezó a trabajar en Río de Janeiro como asistente de un experimentado artista japonés recientemente llegado de París. Estimulado por esta cercanía con un artista de renombre, el joven Tikashi se inscribió en una escuela de arte y pronto empezó a pintar retratos, bodegones y paisajes, todos en estilo realista. Al regresar a São Paulo fundó el Grupo Guanábara junto con otros artistas japoneses que ya participaban en las corrientes van-

43. Gonzalo Fonseca (Uruguay, 1922–1998). *Pendulum*, 1974–76. Sandstone

Fonseca's love for archaeology is reflected in this miniature architectural work. Despite its modest size, the stone

guardistas. Gradualmente fue incursionando en el arte abstracto, aprendiendo a pintar de manera espontánea y a transmitir sus sensaciones y verdades más profundas. El influjo entre Fukushima y Brasil fue recíproco. La atmósfera tropical de Brasil se refleja en la rica escala cromática del artista, mientras que

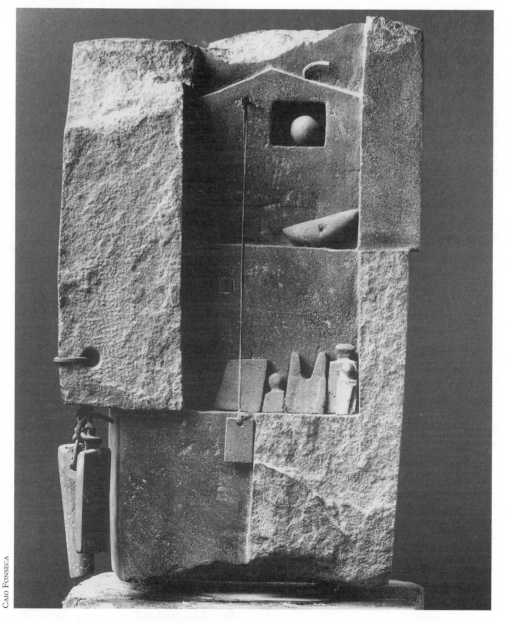

CAIO FONSECA

43. Gonzalo Fonseca (Uruguay, 1922–1998). *Pendulum*, 1974–76. Sandstone.

43. Gonzalo Fonseca (Uruguay, 1922–1998). *Péndulo*, 1974–76. Piedra arenisca.

sculpture suggests a monumental construction, perhaps an ancient, mystical place, carved into the side of a mountain. Several small human figures and geometric objects rest on shelves or niches, where they can be moved. Two pendulums suspended from bits of string or leather symbolize the passage of time. The stone also is a time marker. Roughly hewn on the outside and smooth on its interior sections, it shows how natural elements become worn down through time and usage.

Born in Montevideo, Uruguay, in 1922, Gonzalo Fonseca was a dedicated student of the universal constructivist style of his countryman Joaquín Torres-García. Without basing his work on a geometric grid, Fonseca borrowed from his teacher's use of primitive, abstract figures and references to memory and history. In 1950, Fonseca traveled to Greece, several Middle Eastern countries, and North Africa. His assimilation of their ancient cultures, along with his knowledge of the early civilizations in South and Central America, contributed to the creation of his mystical, architectural constructions. In the 1960s, Fonseca divided his time between studios in New York City and in Pietra Santa, Italy. For working material in New York, he sought slabs of stone from houses being demolished, and in Italy, he retrieved marble from abandoned mines. Working each piece by himself, he imbued his sculpture with a sense of history and spirituality, while maintaining the intimacy of each hand-hewn stroke.

44. Lorenzo Homar (Puerto Rico, b. 1913). *Pedro Alcántara*, 1974. Serigraph (Poster)

Lorenzo Homar pays tribute to a fellow artist from Colombia, in honor of an exhibition of his work in Puerto Rico. The portrait's geometry and flat plane of vivid color, along with its strong sense of design, are typical of Homar's style. Alcán-

la delicadeza de su sensibilidad japonesa define el lirismo de sus abstracciones brasileñas.

43. Gonzalo Fonseca (Uruguay, 1922–1998). *Péndulo*, 1974–76. Piedra arenisca

La afición de Fonseca por la arqueología se ve reflejada en esta mínima obra arquitectónica. A pesar de sus escasas dimensiones, esta escultura de piedra nos sugiere una construcción monumental, tal vez un lugar remoto y místico esculpido en la ladera de una montaña. Varias figuras humanas y objetos geométricos movibles descansan sobre nichos o repisas. Dos péndulos suspendidos por cuerdas o tiras de cuero simbolizan el paso del tiempo. La piedra también marca las horas. La superficie exterior está labrada toscamente, mientras que las secciones internas son tersas y lisas para significar que el uso y el tiempo desgastan todo elemento natural.

Nacido en Montevideo, Uruguay en 1922, Gonzalo Fonseca estudió cuidadosamente el estilo constructivista universal de su compatriota Joaquín Torres García. Contrariamente a la obra de su maestro, las obras de Fonseca no partían de un reticulado geométrico, pero sí retomó la idea de su maestro de utilizar figuras primitivas y abstractas con reminiscencias y referencias históricas. En 1950 Fonseca inició un viaje a través de Grecia, varios países del Oriente Medio y el Norte de África. Nutrido por estas culturas inmemoriales y por las primeras civilizaciones de Centro y Sudamérica, emprendió la creación de sus místicas construcciones arquitectónicas. En la década de 1960, Fonseca dividió su tiempo entre sus estudios de Nueva York y Pietra Santa, Italia. En Nueva York buscaba su material entre las planchas de piedra de demolición y en Italia sacaba mármol de minas abandonadas. Trabajaba solo en cada una de sus piezas, infundiéndoles un sentido de historia y espiritualidad y poniendo su alma en cada golpe de cincel.

44. Lorenzo Homar (Puerto Rico, n. 1913). *Pedro Alcántara*, 1974. Serigrafía (cartel)

44. Lorenzo Homar (Puerto Rico, b. 1913). *Pedro Alcántara*, 1974. Serigraph (Poster).

44. Lorenzo Homar (Puerto Rico, n. 1913). *Pedro Alcántara*, 1974. Serigrafía (cartel).

tara's forehead-frown design, bushy hair, and beard are part of the poster's patterns, meandering across the portrait and leading to the letters printed below.

At fifteen, Homar emigrated with his family to the United States and joined a troupe of highly disciplined acrobats. Later he attended art school at night, while during the day he worked as an apprentice to a jewelry designer, a job that gave him experience with engraving tools and sharpened his sense of design. It also prepared him for his career as a printmaker when he returned to Puerto Rico in 1950 after serving in World War II. At home he helped to establish important centers for the study of art, and he organized the Graphic Arts Department of the School of Plastic Arts in San Juan, where he taught for many years. His highly developed technique for silkscreen printing (serigraphy) contributed to Puerto Rico's use of posters to communicate civic and cultural events to people in remote rural areas or in large cities. Calligraphy on Homar's posters grows from his great love of letters. His works, including paintings, scenography, murals, political cartoons, and book illustrations, almost always reflect Puerto Rico: the land, the sea, their animal worlds, and the culture and problems of his people.

45. Rafael Tufiño (Puerto Rico, b. New York, 1918). *Reading*, 1974. Serigraph (Poster)

Light and shadow delineate the absorbed readers in Tufiño's brilliant, sun-filled poster. Rectangular rooftops and the circle of students offer geometry, softened by the lush foliage around them. Few details mark the seated figures, briefly drawn with curved shapes and identified by their hats, braids, or trousered legs. Tufiño presents an affectionate portrait of a study group within the verdant landscape of his homeland.

At the age of ten, Tufiño moved with

Lorenzo Homar rinde homenaje a un colega colombiano en ocasión de la exhibición de su obra en Puerto Rico. La geometría y el vivo colorido de la superficie plana, así como su dominio del diseño son característicos del estilo de Homar. La frente, el entrecejo, la abundante cabellera y la tupida barba de Alcántara forman un diseño laberíntico que desemboca en las letras impresas en la parte inferior.

A los quince años Homar emigró junto con su familia a los Estados Unidos y se unió a una compañía de acróbatas altamente disciplinados. Posteriormente asistió a la escuela vespertina al tiempo que se desempeñaba como aprendiz de un diseñador de joyas. Esto le sirvió para agudizar su sentido del diseño y para ejercitarse en el uso de las herramientas de grabado; también lo adiestró para su oficio de impresor cuando regresó a Puerto Rico en 1950, después de participar en la Segunda Guerra Mundial. Ya instalado, participó en el establecimiento de varias escuelas de arte importantes, y además organizó el Departamento de Artes Gráficas de la Escuela de Artes Plásticas de San Juan, en donde impartió clases durante muchos años. Su avanzada técnica de grabado en seda (serigrafía) contribuyó a extender el uso de carteles en Puerto Rico para difundir información sobre celebraciones cívicas y actos culturales tanto en las áreas rurales como en las ciudades importantes del país. La caligrafía en los carteles de Homar nace de su amor por las letras. Así mismo, la tierra, el mar, el mundo animal, la cultura de Puerto Rico, su gente y sus problemas casi siempre forman parte de la extensa obra de este artista que abarca pintura, escenografía, murales, caricaturas políticas e ilustraciones.

45. Rafael Tufiño (Puerto Rico, n. Nueva York, 1918). *Lectura*, 1974. Serigrafía (cartel)

Luces y sombras esbozan a los absortos lectores en este deslumbrante cartel de Tufiño. Los techos rectangulares y el círculo de estudiantes son elementos geométricos

45. Rafael Tufiño (Puerto Rico, b. New York, 1918). *Reading*, 1974. Serigraph (Poster). SEE COLOR PLATES, *II.h*

45. Rafael Tufiño (Puerto Rico, n. Nueva York, 1918). *Lectura*, 1974. Serigrafía (cartel). VER ILUSTRACIÓN A COLOR, *II.h*

his parents from New York to Puerto Rico, where he later studied art. His earliest works were expressionist in nature. After serving in World War II, he was awarded a Guggenheim Fellowship and moved to Mexico to study painting, murals, and graphic arts. Influenced by the Mexican School, his subject matter took on social significance. Returning to Puerto Rico, he helped to found the Puerto Rican Art Center, along with Lorenzo Homar and other artists, to promote works by Puerto Rican artists and to serve as an artistic educational center. Believing that an artist's role is to reflect the psyche of his country and of his era, Tufiño has consistently depicted the people of Puerto Rico and their customs. Known as an urban artist, he has dedicated much of his work to the poor of San Juan, their painful problems and distressful living conditions. His prints and drawings serve as advocates for social and political reform. With the founding of the School of Plastic Arts in San Juan, Tufiño served as a member of the school's faculty and helped to develop serigraphy as a poster form.

46. Rogelio Polesello (Argentina, b. 1939). *Filigree*, undated. Acrylic on canvas

suavizados por el exuberante follaje que los rodea. Las figuras sedentes no están detalladas; se esbozan escuetamente por medio de formas curvas y se distinguen por sus sombreros, trenzas o pantalones. Tufiño retrata con afecto a un grupo de estudio inmerso en el verdor de un paisaje de su tierra.

A los diez años, Tufiño se mudó junto con su familia de la ciudad de Nueva York a Puerto Rico, en donde más tarde estudió arte. Sus primeras obras fueron de carácter expresionista. Después de participar en la Segunda Guerra Mundial recibió la Beca Guggenheim y se instaló en México para estudiar pintura, muralística y artes gráficas. Fuertemente influenciado por la Escuela Mexicana, su obra empezó a adquirir un significado social. Una vez en Puerto Rico, al lado de Lorenzo Homar y otros artistas, participó en la fundación del Centro de Arte de Puerto Rico que debería servir como centro artístico educativo y de promoción de la obra de todos los artistas puertorriqueños. Convencido de que el papel del artista es reflejar la psique de su país y de su época, Tufiño se ha dedicado a retratar a la gente de Puerto Rico y sus costumbres. Conocido como artista urbano, la mayor parte de su obra se centra en la triste condición de los habitantes más pobres de San Juan. Sus grabados y dibujos son un reclamo de reformas políticas y sociales. Tufiño formó parte del cuerpo docente de la recién inaugurada Escuela de Artes Plásticas de San Juan y ayudó al desarrollo de la serigrafía en forma de cartel.

46. Rogelio Polesello (Argentina, n. 1939). *Filigrana*, sin fecha. Acrílico sobre lienzo

Un círculo como de encaje se apoya sobre un cuadrado rojo naranja. Este círculo contiene pequeñas formas geométricas, di-

46. Rogelio Polesello, (Argentina, b.1939). *Filigree*, undated. Acrylic on canvas.
SEE COLOR PLATES, *II.i*

46. Rogelio Polesello, (Argentina, n. 1939). *Filigrana,* sin fecha. Acrílico sobre lienzo.
VER ILUSTRACIÓN A COLOR, *II.i*

DR. AND MRS. JORGE SCHNEIDER

A circle of lace-like design is superimposed upon a red-orange square. Within the circle are tiny geometric shapes, softened by areas that are deliberately smudged. Occupying the center of the filigreed pattern is a miniature abstraction, with thick, serpentine coils curving in and out. Polesello's exploration of color and movement touches on Op art and kinetic art. His interest in visual dynamics takes geometry beyond its rigid outlines.

Not long after graduating from art school in Buenos Aires, Polesello had his first one-man show. A few years later he joined a group of artists living and working in a dilapidated old house, where they had water only when it rained. Their house has been compared to the one in Paris, where Renoir, Picasso and Modigliani worked, and has been referred to as the "Bateau Lavoir" of Argentine painting. At first, Polesello exhibited with the group, but since then he has shown his work individually in many places of the world. During the 1960s and 1970s, he chose materials of the industrial world for his paintings, such as wire mesh, stencils, spray-paint, and Plexiglas, perhaps to emphasize the mechanical processes that are typical of life in big cities everywhere. Although the subject of this work may appear to be remote and impersonal, the touch of the artist's hand personalizes the painting, and in his experiments with movement, Polesello relies on the human response.

fuminadas por áreas deliberadamente manchadas. En el centro de este diseño de filigrana aparece una miniatura abstracta de la que se proyectan hacia adentro y hacia afuera varios espirales curvos. La exploración que Polesello hace del color y del movimiento se acerca al arte op y al arte cinético. Su interés en la dinámica visual saca a la geometría de sus rígidos esquemas.

Muy poco después de graduarse de la escuela de artes de Buenos Aires, Polesello tiene su primera muestra individual. Poco tiempo después se une a un grupo de artistas que viven y trabajan en una vieja y ruinosa casa que sólo cuenta con abasto de agua cuando llueve. Esta casa ha sido comparada con la que les servía de estudio a Renoir, Picasso y Modigliani en París, y ha sido llamada la *Bateau Lavoir* de la pintura argentina. Polesello expuso con este grupo y posteriormente ha tenido varias muestras individuales en diferentes países. Durante los años sesenta y setenta, utilizó en sus obras material industrial, como tela de alambre, esténciles, pintura de aspersión y vidrio sintético, tal vez para subrayar los procesos mecánicos típicos de la vida moderna en las grandes ciudades de todo el mundo. Aunque los temas de sus obras podrían parecer remotos e impersonales, el toque de la mano del artista les confiere individualidad. En sus experimentos con el movimiento, Polesello se basa en la respuesta humana.

47. **Leonel Góngora** (Colombia, 1932–1999). *My Lost Vision*, undated. Lithograph

47. **Leonel Góngora** (Colombia, 1932–1999). *Visión mía perdida*, sin fecha. Litografía

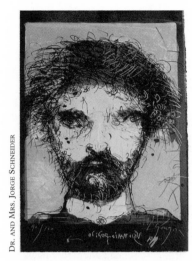

DR. AND MRS. JORGE SCHNEIDER

47. Leonel Góngora (Colombia, 1932-1999). *My Lost Vision*, undated. Lithograph.
SEE COLOR PLATES, *II.j*

47. Leonel Góngora (Colombia, 1932–1999). *Visión mía perdida*, sin fecha. Litografía.
VER ILUSTRACIÓN A COLOR, *II.j*

In his self-portrait, the artist's hair and beard are in disarray, delineated by fine lines that spiral or jut out defiantly. His vision appears to be obscured by overgrown brows and lashes, while his eyes and mouth are accentuated with narrow streaks of reddish brown. Patches of blue add to the mood of despair.

The anguish and hopelessness often seen in Leonel Góngora's works stem partly from his growing up in Colombia during *la violencia*, a time of repression, bloodshed, and torture. Added to his personal experiences was his knowledge of the Holocaust, the atomic bomb, and Hiroshima, compelling him in later works to concentrate on the interior torment of his subjects. He has indicated that his satirical works, a large part of his oeuvre, are expressions against all repression—religious, political, or psychological.

Góngora left Colombia in 1952 to study in the United States at Washington University in St. Louis, Missouri. There, he encountered an unforgettable collection of German expressionist paintings, many by Max Beckmann, whose reaction to German fascism reminded Góngora of the brutal dictatorship he had known in Colombia. After eight years in Italy, Góngora moved to Mexico, where he helped found *The New Figuration*, a group of artists who opposed storytelling and ab-

En este autorretrato el cabello y la barba del artista aparecen en perfecto desarreglo, bosquejados con finas líneas en forma de espiral o combadas hacia afuera en abierto desafío. Su mirada parece estar limitada por cejas y pestañas excesivamente largas, y la boca y los ojos están acentuados por rápidos trazos en café rojizo. Los manchones azules subrayan la expresión de desesperanza.

La angustia y desesperación que caracteriza mucha de la obra de Leonel Góngora se explica en parte por el hecho de haber crecido en Colombia en plena época de violencia, represión, matanza y tortura. Además de sus propias experiencias, su obsesión por el Holocausto, Hiroshima y la bomba atómica lo llevaron más adelante a concentrarse en el tormento interior de sus sujetos. Él mismo señaló que sus obras satíricas que forman la mayor parte de su obra expresan su rechazo a todo tipo de represión — religiosa, política o psicológica.

Góngora partió de Colombia en el año de 1952 para estudiar en los Estados Unidos en la Universidad de Washington en San Luis, Missouri. Allí se encontró con una inolvidable colección de pinturas de los expresionistas alemanes, muchas de ellas pintadas por Max Beckmann, cuya reacción contra el fascismo alemán le recordaba la brutal dictadura sufrida por él mismo en Colombia. Después de pasar ocho años en Italia, Góngora se trasladó a México en donde se asoció con otros artistas para formar el grupo conocido como *La Nueva Figuración* que se oponía a la abstracción y al arte anecdótico bajo la perspectiva de que la especie humana era una víctima de la guerra y de la violencia. Utilizaban la distorsión y la desproporción para plasmar su profunda emoción. Góngora y los demás artistas neofigurativos encontraron su inspiración en la obra del mexicano José Clemente Orozco.

48. Fernando de Szyszlo (Peru, b.1925). *Huanacaúri,* undated. Oil on canvas.
SEE COLOR PLATES, *II.k*

48. Fernando de Szyszlo (El Perú, n. 1925). *Huanacaúri,* sin fecha. Óleo sobre lienzo.
VER ILUSTRACIÓN A COLOR, *II.k*

LOWE ART MUSEUM

straction and viewed the human species as victims of war and violence. They conveyed their strong emotions through distortion and disproportion. The work of the Mexican José Clemente Orozco was a spiritual inspiration to Góngora and to the other neo-figurative artists.

48. Fernando de Szyszlo (Peru, b. 1925). *Huanacaúri,* undated. Oil on canvas

Huanacaúri is a hill named for an ancient Indian emperor. The painting's abstract shapes, smoky colors, and textures represent the artist's memories and thoughts of the landscape, the stones, and the hills of Cuzco, a place in Peru sacred to his Inca ancestors. None of the forms are based on anything specific, but the mirror image of what may be a dark Indian profile suggests the duality of Indian myths and legends.

After studying art at the Catholic University in Lima, Fernando de Szyszlo began painting in a realistic, figurative style. Spending time in Europe, mostly in Paris, he turned to abstract expressionism, and found it a satisfying mode to convey feelings for the pre–Columbian heritage of his ancestors. He makes reference in his paintings to Peru's ancient textiles and ceramics, ruined cities and temples, language, legends and history. Through color harmonies, textures, geometric shapes, and brushstrokes that often emulate threads and fibers, he suggests timeworn artifacts and aspects of ancient Peru. A famous series of thirteen paintings by Szyszlo is based on an elegy composed in the seventeenth century.

48. Fernando de Szyszlo (El Perú, n. 1925). *Huanacaúri,* sin fecha. Óleo sobre lienzo

Huanacaúri es una colina que lleva el nombre de un antiguo emperador indígena. El artista saca de su interior sus reminiscencias y concepciones del paisaje, las piedras y las alturas del Cuzco, el lugar sagrado de sus antepasados incas en el Perú, plasmándolas por medio de formas abstractas, colores ahumados y texturas. Ninguna de las formas de esta obra tiene referencias específicas, pero la imagen reflejada de lo que pudiera ser un perfil indígena sugiere la dualidad de los antiguos mitos y leyendas.

Después de estudiar arte en la Universidad Católica de Lima, Fernando de Szyszlo se inició en la corriente realista figurativa. Después de una temporada en Europa, principalmente en París, asumió el expresionismo abstracto ya que en él encontró el lenguaje perfecto para transmitir su emoción por el legado de sus antepasados precolombinos. Sus pinturas están llenas de referencias a los textiles, la alfarería, los vestigios de templos y ciudades, la lengua, la historia y las leyendas del antiguo Perú. Las armonías, texturas, formas geométricas y pinceladas que frecuentemente imitan hilos y fibras sugieren los artefactos desgastados por el tiempo y el paisaje del antiguo Perú. Una famosa serie

The paintings pay tribute to the last Inca leader, Apu Inca Atahualpa, killed by the Spanish conquistador Francisco Pizarro.

Critics have noted that Szyszlo's expressionist style is due as much to his Slavic temperament (his father was a Polish geographer) as to his identity with the ancient Inca.

49. José Bernal (U.S.A. citizen, b. Cuba, 1925). *Unicorn*, 1981. Chess pieces, window frame, typewriter keys, and other found objects

que consta de trece pinturas está basada en una elegía compuesta en el siglo diecisiete. Las pinturas son un tributo al último soberano inca, Apu Inca Atahualpa, quien murió a manos del conquistador español Francisco Pizarro.

Algunos críticos han señalado que el estilo expresionista de Szyszlo se debe tanto a su temperamento eslavo (su padre fue un geógrafo polaco) como a su identificación con los antiguos incas.

49. José Bernal (ciudadano de E.U.A., n. Cuba, 1925). *Unicornio*, 1981. Piezas de

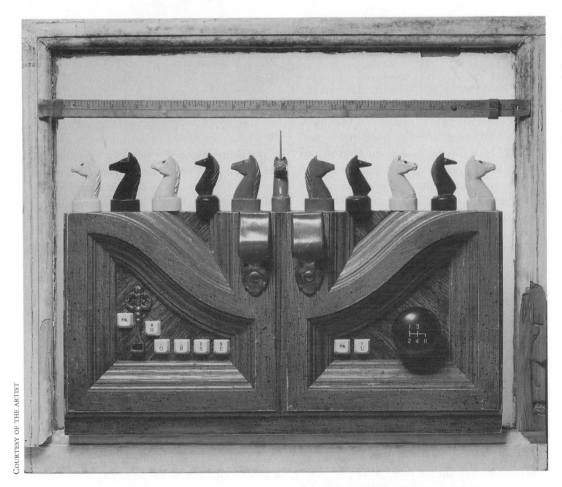

49. José Bernal (U.S.A. citizen, b. Cuba, 1925). *Unicorn*, 1981. Chess pieces, window frame, typewriter keys, and other found objects.

49. José Bernal (ciudadano de E.U.A., n. Cuba, 1925). *Unicornio*, 1981. Piezas de ajedrez, marco de ventana, teclas de máquina de escribir y varios objetos más.

The artist assembles a series of unrelated objects to compose a witty three-dimensional collage. A discarded window frame appropriately encloses the assemblage. Resting on a fragment of an old wood cabinet, a row of chess pieces facing right and left give a precise and balanced rhythm to the work. By adding a "horn" to one chess piece, the artist created the unicorn of the title. Typewriter keys on the cabinet front suggest controls for the game's imaginary players.

For José Bernal, collages and assemblages are a way of engaging the observer in the creative process. His prolific oeuvre, largely of paintings, reflects the communicative force of art. Since early childhood, painting has been his passion. He studied and graduated from Escuela de Artes Plásticas Leopoldo Romañach.

Exiling himself in the United States in 1962, Bernal continued his dual career of artist and teacher. His painting, however, took an interesting turn. In Cuba, he tended to paint in neutral tones, seldom incorporating the brilliant sun-filled colors that permeate the island. Even when painting landscapes, he preferred grays and blacks. In Chicago, where he now lives and where the colors around him are subdued, his paintings radiate the dramatic colors of his homeland. In addition to impressionist-style landscapes painted outdoors, Bernal works in an abstract expressionist mode, using luminous colors and intricate shapes to convey movement and emotion.

50. Juan Soriano (Mexico, b. 1920). *Dove*, 1988. Bronze

Feet solidly on the ground, Soriano's whimsical *Dove* stands on the edge of abstraction. The exaggerated weight of its feet and the rounded density of its wings and lower body give the dove the air of a loved domestic creature. Its long throat and the curves of its tail feathers, as well

ajedrez, marco de ventana, teclas de máquina de escribir y varios objetos más

El artista reúne una serie de objetos dispares para componer este ingenioso collage tri-dimensional. Un marco de ventana muy idóneo encierra el ensamble. Sobre un fragmento de un viejo gabinete de madera, una hilera de piezas de ajedrez mirando a derecha e izquierda le imponen un preciso y marcado ritmo a la obra. Agregándole un "cuerno" a una de las piezas, el artista creó el unicornio que presta su nombre a la obra. Las teclas de una máquina de escribir al frente del gabinete sugieren controles para los jugadores imaginarios.

Para José Bernal, los collages y ensamblajes son una manera de involucrar al observador en el proceso creativo. Su prolífica obra, mayormente pictórica, refleja la fuerza comunicadora del arte. Desde su primera infancia la pintura fue su pasión. Estudió y se graduó de la Escuela de Artes Plásticas Leopoldo Romañach.

En 1962 se exilió en los Estados Unidos donde continuó desarrollándose como artista y profesor. Sin embargo, hubo un momento en que su pintura dio un giro interesante. En Cuba tendía a pintar en tonos neutrales, raras veces incorporando el brillante y soleado colorido de la isla. Hasta en sus paisajes prefería los matices grises y negros. Por el contrario, ahora que vive en Chicago, rodeado de tonalidades apagadas, sus pinturas irradian el tornasolado colorido de su tierra. Aparte de sus paisajes impresionistas que siempre ejecuta al aire libre, Bernal tiene obra expresionista abstracta llena de colores luminosos y formas intrincadas que transmiten movimiento y emoción.

50. Juan Soriano (México, n. 1920). *Paloma*, 1988. Bronce

Con los pies firmemente plantados en la tierra, la caprichosa *Paloma* de Soriano bordea los límites del abstracto. El desmedido peso de sus pies y la redonda densidad de sus

COURTESY OF THE ARTIST

50. Juan Soriano (Mexico, b. 1920). *Dove*, 1988. Bronze.

50. Juan Soriano (México, n. 1920). *Paloma*, 1988. Bronce.

as the curving lines that connect its body parts, show the grace and majesty associated with doves.

Soriano's early career involved painting, drawing and graphic works. After studying and working in Italy and France between 1969 and 1975, he devoted himself to sculpture. During the youthful period in which he taught drawing at art schools in Mexico, he also found time to work in the sculpture studio of Francisco Zúñiga. Even earlier, his aptitude in this field was apparent when, as a small child, he stole clumps of cornmeal from the kitchen of his home and molded them into a menagerie of small beasts. Today, Soriano still nurtures his interest in the natural

alas y cuerpo inferior le dan un aire de criatura doméstica predilecta. Su largo cuello y las curvas del plumaje de la cola, así como las líneas redondeadas que unen todo el cuerpo, proyectan la gracia y la majestad asociadas con las palomas.

En los primeros años de su carrera artística Soriano se dedicó a la pintura, al dibujo y a la gráfica. Después de estudiar y trabajar en Francia y en Italia entre 1969 y 1975, se dedicó de lleno a la escultura. Durante sus años de juventud como maestro de dibujo en las escuelas de arte de la ciudad de México, se dio tiempo para hacer escultura en el estudio de Francisco Zúñiga. Sin embargo, sus aptitudes como escultor ya despuntaban desde mucho tiempo atrás, cuando de niño

world, and his bronze sculptures include a bull, a snail, a rooster, an eagle, the moon, and a wave. Many of his pieces are monumental in size, some poised to enhance architectural sites. Whether large or small, his figures are inspired by nature and shaped by a vivid imagination. Art critics often refer to the spiritual and poetic qualities of his work, and some suggest his art parallels the animal imagery of his pre–Columbian ancestors.

51. Lydia Rubio (U.S.A. citizen, b. Cuba, 1949). *She Painted Landscapes*, 1989. Oil on linen

Combining still life and landscape, with touches of surrealism, Rubio evokes memories of her past. A wooden table stands improbably against a vast Caribbean sky and sea. From a lace cloth draped over the table's edge, palm trees grow magically. On the table, an old and worn book opens to a pale landscape that merges with the larger background. Another page, perhaps from the same book, is attached, collage-like, to sky and sea, and blends into the landscape. Rubio's painting is a tribute to her grandmother, who also painted landscapes and who strongly influenced the artist growing up in Havana.

After a career in architecture, Lydia Rubio left the field to immerse herself in the world of painting. With no formal preparation, she learned by attending museums, reading, and experimenting with techniques. Besides reading about painters, she studied the fictional writings of Latin American authors Gabriel García Márquez and Alejo Carpentier, who combine fact and fiction in a style known as *magic realism*, a term that describes Rubio's work, as well. No less important has been the influence in her early youth of her grandmother, with whom she played painterly games in which they both imagined themselves with the vision of a female Leonardo da Vinci.

tomaba pedazos de masa de la cocina de su casa para moldear una colección de pequeños animales. Hoy día Soriano conserva su interés por el mundo de la naturaleza; entre sus esculturas en bronce encontramos un toro, un caracol, un gallo, un águila, la luna y una ola. Sus piezas, en general, son de tamaño monumental y muchas de ellas han sido diseñadas como acentos arquitectónicos. Sin embargo, todas sus creaciones, ya sean grandes o chicas, captan y traducen el universo con una vívida imaginación. Muchos críticos de arte señalan las cualidades espirituales y poéticas de su obra, y otros sugieren un paralelismo entre su arte y la imaginería animal de sus antepasados precolombinos.

51. Lydia Rubio (ciudadana de E.U.A., n. Cuba, 1949). *Ella pintaba paisajes*, 1989. Óleo sobre lino

Rubio evoca su pasado en una combinación de naturaleza muerta, paisaje y toques surrealistas. Una mesa de madera se apoya absurdamente sobre el inmenso cielo y mar caribeños. Mágicamente, unas palmeras crecen sobre los pliegues del mantel de encaje que cae de la mesa. Sobre ésta, un viejo y gastado libro se abre en un paisaje que se funde con el paisaje más grande del fondo. Otra hoja, tal vez del mismo libro, se une como en un collage al cielo y al mar y se pierde en el paisaje. Esta pintura es un homenaje de Rubio a su abuela, quien también pintaba paisajes y quien ejerció gran influencia sobre la artista durante su infancia en La Habana.

Después de ejercer su profesión como arquitecta, Lydia Rubio abandonó este campo para sumergirse en el mundo de la pintura. Sin preparación artística formal, aprendió su arte a través de visitas a museos, lecturas y experimentación con diferentes técnicas. Aparte de sus lecturas sobre pintura, estudió la obra literaria de escritores latinoamericanos como Gabriel García Márquez y Alejo Carpentier, autores que combinan la ficción con los hechos reales en un estilo que se conoce como *realismo mágico*, término que también

51. Lydia Rubio (U.S.A. citizen, b. Cuba, 1949). *She Painted Landscapes,* 1989. Oil on linen.
SEE COLOR PLATES, *II.k*

51. Lydia Rubio (ciudadana de E.U.A., n. Cuba, 1949). *Ella pintaba paisajes,* 1989. Óleo sobre lino.
VER ILUSTRACIÓN A COLOR, *II.k*

describe la obra de Rubio. No menos importante fue la influencia de su abuela durante su niñez. Juntas se divertían pintando, soñándose Leonardos da Vinci en versión femenina.

La obra más reciente de Rubio incluye esculturas innovadoras, así como una serie de pinturas náuticas inspiradas en las experiencias vividas de quienes parten hacia la Florida en endebles embarcaciones huyendo del gobierno represor de Cuba.

Rubio's recent work includes innovative sculpture, as well as a series of nautical paintings based on the experiences of the "boat people" who sailed and drifted from Cuba to Florida in flimsy vessels to escape a repressive government.

52. Alfredo Arreguín (Mexico, b. 1935). *Cuitzeo,* 1989. Diptych, oil on canvas

A jungle scene on the banks of Lake Cuitzeo is enhanced by layers of patterns that define the sky, the mountains, the thin ribbon of water, and the tropical foliage. Jewel-toned birds and long-tailed animals perch, hang, or walk along thick branches that are patterned in vivid colors. The artist's repetitive patterns replicate and intensify the natural density of a jungle.

Arreguín has created a series of jungle paintings, structured with layer upon layer of patterns. Often working freehand with his brush, he sees the figures and background patterns emerging together. He was fourteen when he had his first contact with the jungle, during a school vacation when he worked on a dam being built in a Mexican rain forest. His tropical scenes are painted from memory and often feature patterns culled from Mexican tiles, indigenous textiles, and baroque church facades, as well as from Amerindian, Islamic, and Asian influences. By flooding his canvases with a rich, ornamental overlay of forest growth, Arreguín

52. Alfredo Arreguín (México, n. 1935). *Cuitzeo,* 1989. Díptico, óleo sobre lienzo

Una escena de la jungla en las márgenes del Lago Cuitzeo se enriquece con capas y capas de patrones diferentes que definen el cielo, las montañas, el fino listón de agua y el follaje tropical. Pájaros encendidos como joyas y animales de largas colas cuelgan, se posan, o se deslizan por las gruesas ramas abigarradas con diseños de vívidos colores. Esta reiteración de diseños y patrones replican e intensifican la natural densidad de la selva.

Arreguín es autor de una serie de pinturas en las que recrea la selva tropical por medio de un verdadero caudal de diseños y patrones. Sin restricción alguna, deja que de su pincel surjan al unísono las figuras y los patrones que conforman el fondo de su obra. Tuvo su primer contacto con la selva tropical a los catorce años, cuando durante unas vacaciones trabajó en la construcción de una presa en medio de la selva tropical mexicana. Pinta sus visiones tropicales de memoria y les imprime ecos de patrones extraídos de mosaicos mexicanos, textiles étnicos, fachadas de iglesias barrocas, que tienen en ocasiones resonancias islámicas, asiáticas o de las culturas amerindias. Esta superposición ornamental

follows the Latin American propensity for the baroque.

The artist has lived in the United States since 1958, when he moved to Seattle, Washington. After graduating from the School of Art at the University of Washington, he experimented with abstract expressionism and other modernist styles, but his interest in figuration and pattern effects ultimately won out. Alfredo Arreguín's varied patterns give his art both a regionalism and a universalism. In some of his works, the landscape of the Pacific Northwest fuses with the lush jungle growth of the tropical Americas.

ROBERT FRANKLIN

52. **Alfredo Arreguín** (Mexico, b. 1935). *Cuitzeo*, 1989. Diptych, oil on canvas.
SEE COLOR PLATES, *II.l*

52. **Alfredo Arreguín** (México, n. 1935). *Cuitzeo,* 1989. Díptico, óleo sobre lienzo.
VER ILUSTRACIÓN A COLOR, *II.l*

53. **Alfredo Arreguín** (Mexico, b. 1935). *Madonna of Miracles*, 1994. Oil on canvas

A regal Madonna, child in arms, stands against a richly colored wall patterned with diamonds that enclose images of masks and pre–Columbian symbols. The elongated skirt of the Madonna's dress is illuminated by its lighter tones, but the patterns are the same as the background designs, merging as they move across the painting. On either side of her dark jacket, extending to the edges of the frame, are contrasting designs resembling the wrought iron decoration of Latin America's Spanish colonial architecture. History and religion come together in Arreguín's *Madonna of Miracles*.

The importance of the devotional figure to Latin America inspired Arreguín to paint a series of Madonna paintings. Many in the series show her against a

de exuberancia selvática con la que Arreguín colma su obra nace de la irrefutable inclinación latinoamericana por el barroco.

El artista vive en los Estados Unidos desde el año de 1958, cuando se estableció en Seattle, Washington. Después de graduarse de la Escuela de Artes de la Universidad de Washington, incursionó en el expresionismo abstracto y en otras corrientes modernas pero finalmente cedió a su inclinación por la figuración y los patrones. La diversidad de patrones y de diseños plasmados por Arreguín logran que su arte trascienda el regionalismo para alcanzar una dimensión universal. Algunas de sus obras funden los paisajes de la costa noroeste del Pacífico con la exuberancia del trópico americano.

53. **Alfredo Arreguín** (México, n. 1935). *Madona de los Milagros*, 1994. Óleo sobre lienzo

Una esplendorosa Madona con el Niño en brazos se alza frente a una pared con dibujos en forma de diamante que encierran imágenes de máscaras y símbolos precolombinos. La forma alargada de la vestimenta se ilumina

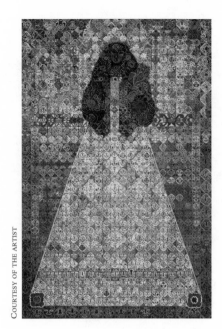

COURTESY OF THE ARTIST

53. Alfredo Arreguín (Mexico, b. 1935). *Madonna of Miracles*, 1994. Oil on canvas.
SEE COLOR PLATES, *II.m*

53. Alfredo Arreguín (México, n. 1935). *Madona de los Milagros*, 1994. Óleo sobre lienzo.
VER ILUSTRACIÓN A COLOR, *II.m*

background of intricate grid patterns overflowing with images of Mexican life, folk art, or architectural motifs; others reveal her in the midst of jungle scenes resplendent with exotic animals and tropical foliage. Arreguín once said that his Madonnas will be great guardians of the jungle, granting miracles to make people aware of the destruction going on there. His own awareness of the exploitation of land and animal life dates back to his youthful experience working on a dam in a Mexican rain forest, where he witnessed the conflict between the desire for commercial gain and the Indian attitude toward nature as sacred and untouchable. The artist's brilliant jungle paintings and his watchful Madonnas make Alfredo Arreguín himself a great guardian of world environment.

54. Alfredo Castañeda (Mexico, b. 1938). *We and Half of Us*, 1990. Lithograph

The artist's self-portrait borrows from cubism and surrealism, with a generous dose of geometry. Like the early cubists,

con tonalidades más diáfanas, pero repite los mismos patrones del fondo, fundiéndose a lo largo de toda la pintura. Los laterales de su oscura vestimenta que se extienden hasta los bordes del marco semejan el hierro forjado típico de la arquitectura colonial española de toda América Latina. Historia y religión se funden en esta *Madona de los Milagros* de Alfredo Arreguín.

La gran importancia de esta figura devocional en toda América Latina impulsó al artista a pintar una serie de imágenes con este tema. En muchos cuadros de esta serie aparece la Vírgen contra un fondo de intrincados patrones reticulados del que se desbordan motivos de la vida cotidiana, de la arquitectura y del arte folclórico mexicanos. En otros, la Madona se revela en medio de una selva fulgurante, colmada de animales exóticos y exuberante follaje. En una ocasión Arreguín explicó que sus Madonas son las grandes guardianas de la selva, pues hacen el milagro que la gente tome conciencia de la destrucción del medio ambiente. Él mismo fue testigo durante su infancia de la explotación de la tierra y de la vida animal cuando trabajó en la construcción de una presa en la selva tropical de México. También pudo observar cómo la codicia y el afán de lucro chocan con el concepto indígena de la naturaleza como una entidad sagrada, intocable, siempre respetada. El universo animal y vegetal de Alfredo Arreguín así como sus vigilantes Madonas lo convierten a su vez en guardián y custodio del entorno natural.

54. Alfredo Castañeda (México, n. 1938). *Nosotros, más la mitad de nosotros*, 1990. Litografía

Este autorretrato toma prestado aspectos del cubismo y del surrealismo, mezclándolos

54. Alfredo Castañeda (Mexico, b. 1938). *We and Half of Us,* 1990. Lithograph.
 SEE COLOR PLATES, *II.n*

54. Alfredo Castañeda (México, n. 1938). *Nosotros, más la mitad de nosotros,* 1990. Litografía.
 VER ILUSTRACIÓN A COLOR, *II.n*

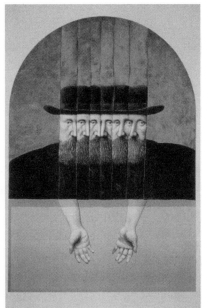

ROBERT FRANKLIN

Castañeda creates a composite image from various perspectives of his bearded face, topped by a brown felt hat. Tubular panels dividing the segments of the portrait are neatly geometric. Broad shoulders suggest the breadth of a mountain, and below, two bare hands and arms seem immersed in blue water. Is this an inner landscape whose mystical meaning eludes us?

After receiving a degree in architecture from the University of Mexico in 1964, Alfredo Castañeda turned his interest to painting and had his first exhibition in Mexico City in 1969. Like many Mexican painters of his generation who wished to avoid the social realism of the Mexican School, he turned to surrealism, and was drawn to the work of Belgian surrealist René Magritte, an artist who frequently incorporated his own image in paradoxical situations. Also like Magritte, Castañeda executes his work with masterful drawing. Castañeda's subjects are sometimes compared to Frida Kahlo's biographical and surrealistic art, although he does not describe the overt personal suffering common to her works. His paintings and graphics often refer to Mexican folk art or pre–Columbian pottery. For example, the birth process, a frequent theme of the ancient Mexicans, is the subject of a Castañeda painting, *The Great Birth,* in which the artist is shown giving birth to himself. (Giving birth to herself is also the subject of a Frida Kahlo painting.) In recent years, Castañeda has lived and worked in Madrid, Spain.

55. María Martínez-Cañas (U.S.A. citizen, b. Cuba, 1960). *Black Totem VI,* 1991. Gelatin Silver Print

con una buena dosis de geometría. Al igual que los primeros cubistas, Castañeda crea desde una multiplicidad de perspectivas una imagen compuesta de su cara barbada, coronada de un sombrero de fieltro café. Los paneles tubulares que dividen los segmentos del retrato son nítidamente geométricos. Los anchos hombros sugieren la amplitud de una montaña, y más abajo, dos manos y brazos desnudos aparecen inmersos en un agua azul. ¿Es éste un paisaje interior cuyo místico significado nos elude?

Después de recibirse como arquitecto en la Universidad de México en 1964, Alfredo Castañeda se dedicó a la pintura y tuvo su primera exhibición en la ciudad de México en el año de 1969. Como muchos otros pintores mexicanos de su generación que buscaban alejarse del realismo social de la Escuela Mexicana, se volvió hacia el surrealismo. Sentía una especial atracción por la obra del surrealista belga René Magritte quien solía incorporar imágenes de sí mismo en circunstancias paradójicas. Castañeda, como Magritte, es un maestro del dibujo. Hay quien compara las obras de Castañeda con el arte biográfico y surrealista de Frida Kahlo, aunque las de este artista no expresan abiertamente el sufrimiento personal. Gran parte de su pintura y

55. María Martínez-Cañas (U.S.A. citizen, b. Cuba, 1960). *Black Totem VI*, 1991. Gelatin Silver Print.

55. María Martínez-Cañas (ciudadana de E.U.A., n. Cuba, 1960). *Tótem negro VI*, 1991. Grabado en emulsión de plata gelatina.

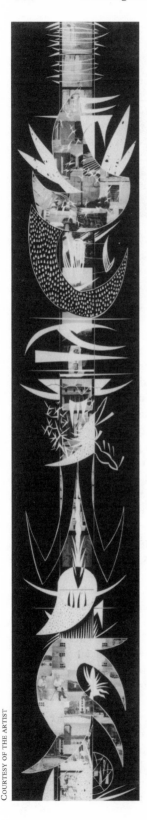

The artist's vertical composition of rhythmic lines and shapes holds references to her identity, including her Cuban and Spanish roots. Layered with fragments of photographs and abstract drawings, the totem combines images of maps, cities, Spanish architecture, tropical vegetation, masks, animal forms, family portraits, and male/female symbolism. María Martínez-Cañas' innovative use of translucent materials and light made possible this photographic synthesis of graceful white images on a black ground.

As an infant, María Martínez-Cañas emigrated with her family from Cuba to the United States, and four years later settled in Puerto Rico. She recalls the Sunday outings with her family, where everyone carried a camera, and where she taught herself to take photographs while still a young

obra gráfica se inspira tanto en el arte folclórico mexicano como en la cerámica precolombina. Por ejemplo, el proceso de dar a luz, un tema frecuente entre los antiguos mexicanos, es el tema de la pintura de Castañeda titulada *El gran parto*, en la que el artista aparece pariéndose a sí mismo. (Frida también se pintó en el mismo trance). Castañeda reside y trabaja en Madrid, España desde hace varios años.

55. María Martínez-Cañas (ciudadana de E.U.A., n. Cuba, 1960). *Tótem negro VI*, 1991. Grabado en emulsión de plata gelatina

Esta composición vertical de formas y líneas rítmicas está llena de referencias a la idiosincracia de la artista, incluyendo sus raíces cubanas y españolas. El tótem, estructurado por capas de fragmentos de fotografías y dibujos abstractos, presenta una mezcla de imágenes de mapas, ciudades, arquitectura española, vegetación tropical, máscaras, figuras animales, retratos de familia y símbolos masculinos y femeninos. Las técnicas innovadoras que Martínez-Cañas usa en el manejo de la luz y de materiales translúcidos hacen posible esta síntesis fotográfica compuesta de gráciles siluetas blancas sobre un fondo negro.

Martínez-Cañas partió de Cuba muy niña con toda la familia para exiliarse en los Estados Unidos. Cuatro años después, la familia decidió instalarse en Puerto Rico. María recuerda los paseos dominicales en los que toda la familia se divertía tomando fotos. Así desde muy niña se inició en el arte fotográfico. En 1978 se trasladó a los Estados Unidos para estudiar fotografía en la Escuela de Arte de Filadelfia y más adelante hizo trabajos de posgrado en The School of the Art

child. In 1978, she moved to the states to attend the Philadelphia School of Art, as a major in photography, and later did graduate work at The School of The Art Institute of Chicago. Alienated soon after birth from her native country, and living as an outsider in her various residences, she endured physical and cultural dislocation. A search for identity began in Spain, where she had gone after receiving a grant to continue her studies. Among some old archives in Seville, she discovered thousands of papers and maps documenting Spain's conquest of the Americas, including maps sketched by Columbus that led to the discovery of Cuba. The maps later were incorporated into Martínez-Cañas' works. The development of her project stabilized and enriched her sense of identity.

Institute of Chicago. Alejada de su patria en su primera infancia, y sintiéndose siempre extranjera en sus diferentes moradas, sufrió una dislocación física y cultural que la impulsó a buscar su propia identidad. Su búsqueda empezó en España en donde continuó sus estudios gracias a una beca. Entre los viejos archivos de Sevilla descubrió miles de mapas y escritos que documentan la conquista de América por los españoles, incluyendo los mapas trazados por Colón que lo llevaron al descubrimiento de Cuba. Más adelante, Martínez-Cañas incorporaría estos mapas a su obra. Al ir consolidando los resultados de su búsqueda, logró equilibrar y enriquecer su propia identidad.

56. **Rafael Soriano** (Cuba, b. 1920). *Guardian of Mysteries*, 1995. Oil on canvas

An abstract form vaguely suggests the animal shape of an ancient guardian figure standing against a night sky. The upper portion of the figure twists and turns to reveal pockets of darkness illuminated by rims of light. Its earthy brown color is touched with pastel blues and lavenders. Rafael Soriano's luminous painting embodies his vision of the mysteries of his unconscious mind captured in a fleeting moment of recognition.

Soriano's interest in luminosity began as a boy, when he observed changes occurring several times a day in the light reflecting on the waters of Matanzas Bay, in his native Cuba. After graduating from the Academy of Fine Arts of San Alejandro in Havana, he returned to the city of Matanzas, where he helped establish its first art school and later became the school's director. As he left Cuba, in exile, his last look at his country was through the window of the plane flying over the

56. **Rafael Soriano** (Cuba, n. 1920). *Guardián de los Misterios*, 1995. Óleo sobre lienzo

Una forma abstracta sugiere vagamente la forma animal de un antiguo guardián erguido contra el cielo de la noche. La parte superior de la figura se enrosca y se da vuelta para revelar bolsas de oscuridad iluminadas por bordes de luz. El café terroso está matizado por suaves tonalidades de azul y de lavanda. En esta luminosa obra, Rafael Soriano plasma su visión de los misterios del inconsciente capturados en un instante fugaz de reconocimiento.

La luminosidad ha sido un elemento esencial en Soriano. De niño, contemplaba los cambios de luz reflejados en el transcurso del día en las aguas de la Bahía de Matanzas en su Cuba natal. Después de graduarse de la Academia de Bellas Artes de San Alejandro en La Habana, regresó a la ciudad de Matanzas para colaborar en la fundación de la primera escuela de artes, de la cual más tarde llegó a ser director. Al abandonar Cuba hacia el exilio, vio su patria por última vez a través de la ventana del aeroplano que volaba sobre la bahía, dejando atrás para siempre las brillantes capas de luz y color reflejadas en el agua. Cuando retomó la pintura, la fugacidad

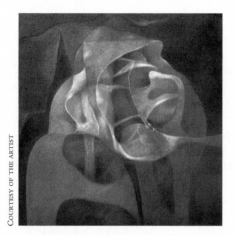

COURTESY OF THE ARTIST

56. Rafael Soriano (Cuba, b. 1920). *Guardian of Mysteries*, 1995. Oil on canvas.
SEE COLOR PLATES, *II.o*

56. Rafael Soriano (Cuba, n. 1920). *Guardián de los Misterios,* 1995. Óleo sobre lienzo.
VER ILUSTRACIÓN A COLOR, *II.o*

bay, where he saw for the last time the brilliant layers of color and light reflecting on the water. When Soriano began to work again, those fugitive colors and light filled his paintings. Shifting his style from the abstract, cubist approach he had developed in Cuba, he began to shape his forms with color and light. His configurations grow from his fascination with the unconscious mind. Working at night, against a background of music, he concentrates on his inner thoughts and on catching the threads of unconscious images as they move through his mind. His surrealist shapes express an inner reality, in contradiction to their external abstraction. Today the artist lives and works in Miami, Florida.

57. Tony Galigo (Mexican American, b. U.S.A., 1953). *Let It Go*, 1995. Room Installation

Skeletons prance and play across the large wall-size paintings. Death masks perch on rocks and boulders below the paintings, on one side of the room; pots of golden chrysanthemums, traditional Mexican symbols of death, line the opposite side. At the center wall, beneath a triptych of exuberant religious paintings, photographs of deceased family members are arranged on gaily striped blankets. Ga-

de colores y de luz impregnó su obra. Alejado del estilo abstracto y cubista que había desarrollado en Cuba, Soriano empezó a crear formas basadas en luz y color. Sus composiciones nacen de su fascinación por el inconsciente. Trabaja por las noches con un fondo musical mientras se ensimisma en sus pensamientos, captando los hilos de las imágenes subconscientes que fluyen por su mente. Las formas surrealistas de sus cuadros captan una realidad interior que desdice su propia calidad de abstracción. Actualmente el artista radica y trabaja en Miami, Florida.

57. Tony Galigo (méxicoamericano, n. E.U.A., 1953). *Déjalo ir*, 1995. Instalación

Los esqueletos saltan y juegan en las pinturas de gran formato. Bajo las pinturas de una de las paredes laterales, las máscaras de la muerte se asientan sobre rocas y peñascos. En el lado opuesto, se alínean macetas de dorados cempasúchiles, símbolos mexicanos tradicionales de la muerte. En el centro, bajo un tríptico de exuberantes pinturas religiosas, las fotografías de los difuntos de la familia están colocadas sobre coloridos sarapes. La instalación de Galigo es un "Altar de Muertos" que en México tradicionalmente se coloca el "Día de Muertos."

Desde los siete años, Tony Galigo se divertía pintando y dibujando, seguro de su vocación de artista. Con el tiempo asistió a la American Academy of Art de Chicago y al The School of The Art Institute of Chicago en donde se especializó en grabado y en pintura. La obra *Déjalo ir* fue comisionada por ARC, una galería de arte de Chicago, para celebrar esta antigua festividad que tradicionalmente ha inspirado a los artistas mexicanos a crear obras de arte sobre la vida y la

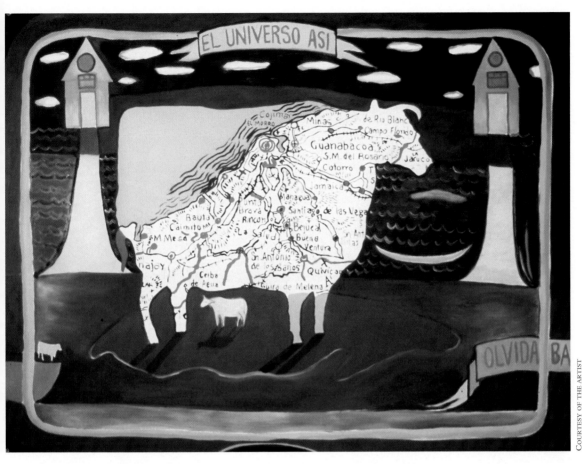

58. Nereida García-Ferraz (Cuba, b. 1954). *This Is the Universe*, 1997. Oil on stonehenge paper.
/ Nereida García-Ferraz (Cuba, n. 1954). *El universo así,* 1997. Óleo sobre papel stonehenge.

III.a

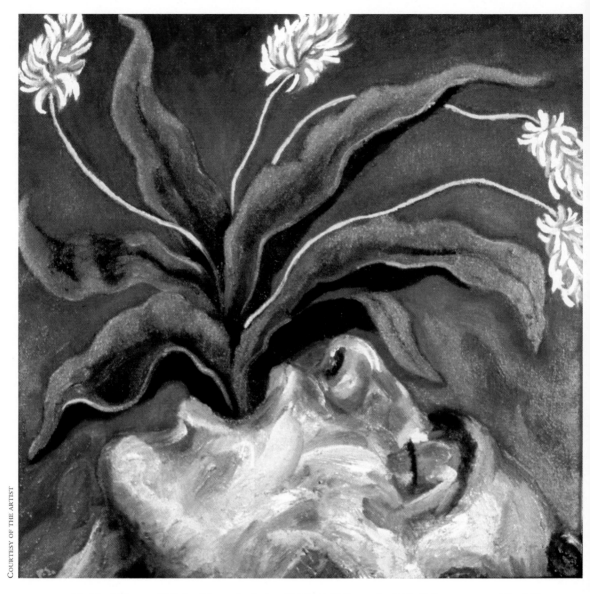

59. Paul Sierra (U.S.A. citizen, b. Cuba, 1944). *Self-Portrait*, 1997. Oil on canvas. / Paul Sierra (ciudadano de E.U.A., n. Cuba 1944). *Autorretrato,* 1997. Óleo sobre lienzo.

III.b

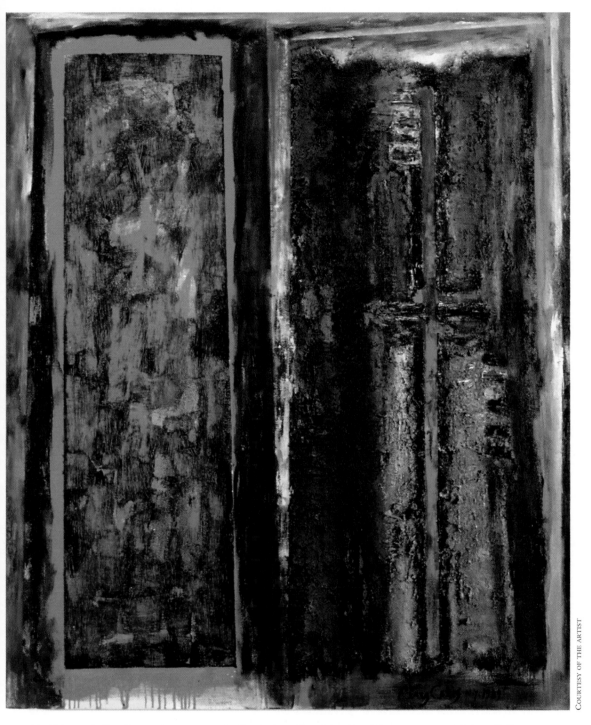

60. Pérez Celis (Argentina, b. 1939). *Enduring Earth*, 1989. Oil on canvas. / Pérez Celis (Argentina, n. 1939). *Tierra paciente,* 1989. Óleo sobre lienzo.

III.c

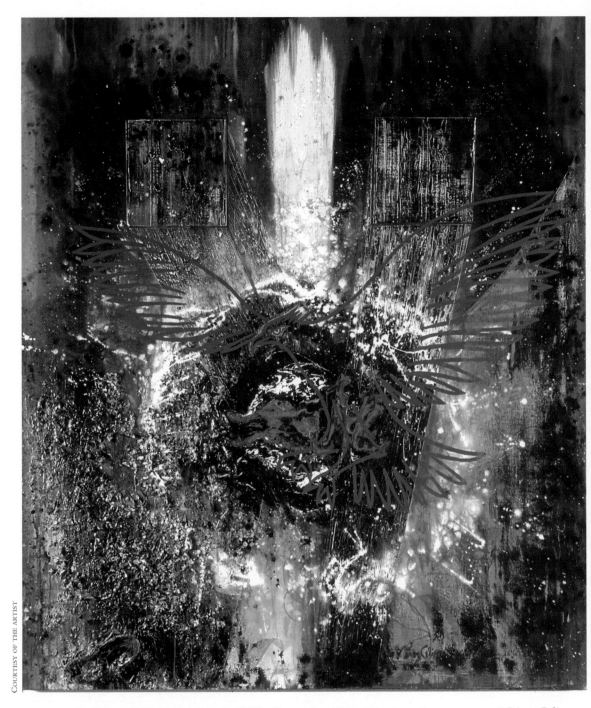

61. Pérez Celis (Argentina, b. 1939). *Renascita*, 2001. Mixed media on canvas. / Pérez Celis (Argentina, n. 1939). *Renascita,* 2001. Óleo sobre lienzo.

III.d

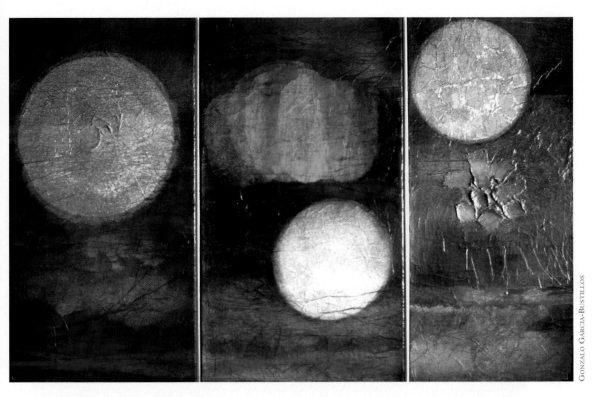

62. Angel Hurtado (Venezuela, b. 1927). *Triptych (Mars-Venus-Mercury)*, 1971. Collage. / Angel Hurtado (Venezuela, n. 1927). *Tríptico (Marte-Venus-Mercurio),* 1971. Collage.

III.e

III.f

63. Angel Hurtado (Venezuela, b. 1927). *The Mountains Descended from the Sky*, 2002. Oil on canvas. / Angel Hurtado (Venezuela, n. 1927). ***Del cielo bajaron las montañas,*** 2002. Óleo sobre lienzo.

64. Eduardo Giusiano (Argentina, b. 1931). *Cinderella*, 1987. Oil on canvas. / Eduardo Giusiano (Argentina, n. 1931). *La Cenicienta,* 1987. Óleo sobre lienzo.

III.g

65. Eduardo Giusiano (Argentina, b. 1931). *Yellow Landscape*, 2002. Acrylic on canvas. / Eduardo Giusiano (Argentina, n. 1931). *Paisaje en ocre,* 2002. Acrílico sobre lienzo.

III.h

57. Tony Galigo (Mexican American, b. U.S.A., 1953). *Let It Go*, 1995. Room Installation.
SEE COLOR PLATES, *II.p*

57. Tony Galigo (méxicoamericano, n. E.U.A., 1953). *Déjalo ir,* 1995. Instalación.
VER ILUSTRACIÓN A COLOR, *II.p*

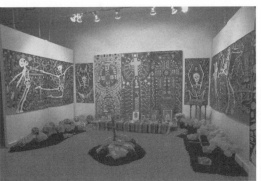

ligo's room installation is a celebration of the Mexican "Day of the Dead."

From the time he was a child of seven, Tony Galigo was drawing and painting and knew he wanted to be an artist. Eventually he attended the American Academy of Art in Chicago and The School of The Art Institute of Chicago, and has since specialized in printmaking, as well as painting. ARC, a Chicago art gallery, commissioned Galigo to paint *Let It Go,* to celebrate the ancient holiday that traditionally inspires Mexican artists to create works of art with a theme of life and death. Prints by Tony Galigo are included in a number of portfolios featuring graphic works by Latin American artists. In 1994, he participated in the production of a 200-foot-long woodcut print titled *Migration,* executed at the Mexican Printmaking Workshop of Chicago, and the following year, he produced a documentary video describing the making of *Migration.* Recently he established his own graphic workshop, and currently he is working on a body of art dealing with violence and sex in our society.

58. Nereida García-Ferraz (Cuba, b. 1954). *This Is the Universe,* 1997. Oil on stonehenge paper

A map of Cuba takes on the shape of a large cow surrounded by the deep blue of the Caribbean Sea. One small calf stands close to its mother, while another remains distant and alone across an expanse of water. At the top edge of the frame, a banner announces the painting's title in Spanish. With the simplicity of childlike drawing and bold colors, García-Ferraz' symbolic animal figures convey

muerte. Los grabados de Tony Galigo están incluídos en varios portafolios de arte gráfico latinoamericano. En 1994 participó en la producción de un grabado en madera intitulado *Migración.* La obra mide 56.6 metros de largo y fue ejecutada en el Mexican Printmaking Workshop of Chicago. Al año siguiente produjo un video documental que describe los pasos seguidos para su ejecución. Recientemente instaló su propio taller de grabado. Hoy día está trabajando en un grupo de obras que giran en torno al tema del sexo y de la violencia en nuestra sociedad.

58. Nereida García-Ferraz (Cuba, n. 1954). *El universo así,* 1997. Óleo sobre papel stonehenge

Un mapa de Cuba se transforma en la figura de una inmensa vaca rodeada por el azul profundo del Mar Caribe. Un becerrito se arrima a su madre mientras que otro permanece solo y distante, separado por una extensión de agua. En la parte superior del marco, un pendón muestra el título de la obra en español. Con la simplicidad de los dibujos infantiles y un chillante colorido, las figuras animales simbólicas de García-Ferraz transmiten el dolor de la separación de la patria.

A mediados de la década de 1960, Nereida García-Ferraz emigró a los Estados Unidos junto con su familia. Años después, estudió en The School of The Art Institute of Chicago, especializándose en pintura y fotografía. Muy joven emprendió una serie de

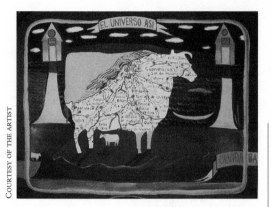

COURTESY OF THE ARTIST

58. Nereida García-Ferraz (Cuba, b. 1954). *This is the Universe*, 1997. Oil on stonehenge paper.
 SEE COLOR PLATES, *III.a*

58. Nereida García-Ferraz (Cuba, n. 1954). *El universo así,* 1997. Óleo sobre papel stonehenge.
 VER ILUSTRACIÓN A COLOR, *III.a*

the painful separation from her mother-land.

In the mid–1960s, Nereida García-Ferraz emigrated to the United States with her family, and later attended The School of The Art Institute of Chicago, where she majored in painting and photography. As a teenager, she began a series of photographic journeys to Cuba, to record daily life there. She captured flora and fauna on land and sea, Santería rituals, architectural details, and all the colors and textures of her native land remembered from the past or seen with new eyes. These images found their way into later paintings. Human figures are usually absent from her work, as in *This Is the Universe*, but deep emotional responses are expressed through animal symbolism. During the 1970s, the artist came under the influence of the Chicago Imagist painters, as well as American folk art and the outsider art of several midwestern visionaries. But most important, her style has evolved from the need to stay in touch with her own Cuban roots. García-Ferraz has exhibited work in Europe and Mexico, as well as the United States, and in 1988, she won an award for her documentary video, *Fuego de tierra*.

59. Paul Sierra (U.S.A. citizen, b. Cuba, 1944). *Self-Portrait*, 1997. Oil on canvas

Sierra's portrait lies horizontally at the base of the frame. His closed eyes and

giras fotográficas en Cuba para registrar la vida cotidiana de la isla. Logró retratar la flora y la fauna marítimas y terrestres, los rituales de Santería, los motivos arquitectónicos así como todos los colores y texturas de su tierra natal, rememorados o vistos con nuevos ojos. Estas imágenes fueron trasladadas más tarde a sus pinturas. La figura humana está generalmente ausente, como se puede observar en la pintura titulada *El universo así*. En su obra son los símbolos animales los que expresan las más profundas emociones. Durante la década de 1970, su arte recibe la influencia de los pintores de la corriente imaginista de Chicago, del arte folclórico americano y del arte marginal de varios artistas visionarios del Medio Oeste americano. Su estilo ha ido evolucionando a partir de su necesidad de mantenerse en contacto con sus raíces cubanas. García-Ferraz ha expuesto su obra en México, en Europa y en los Estados Unidos. En 1988 su video documental, *Fuego de tierra*, obtuvo un premio.

59. Paul Sierra (ciudadano de E.U.A., n. Cuba, 1944). *Autorretrato*, 1997. Óleo sobre lienzo

El retrato del artista yace horizontalmente en la base del marco. Sus ojos cerrados y las sombras grises del rostro sugieren una máscara mortuoria. Paradójicamente, de sus labios abiertos emerge una planta en floración con un verdor resplandeciente de belleza y vitalidad. ¿Habrán producido los climas templados de Estados Unidos esta pródiga vegetación para nutrir el alma y el cuerpo de Sierra y permitirle rescatar las raíces de su perdida tierra natal? ¿O será esta sugerente obra una metáfora más amplia y universal?

59. Paul Sierra (U.S.A. citizen, b. Cuba, 1944). *Self-Portrait*, 1997. Oil on canvas.
SEE COLOR PLATES, *III.b*

59. Paul Sierra (ciudadano de E.U.A., n. Cuba 1944). *Autorretrato,* 1997. Óleo sobre lienzo.
VER ILUSTRACIÓN A COLOR, *III.b*

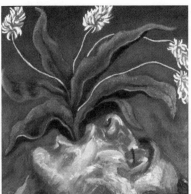

COURTESY OF THE ARTIST

gray facial shadows suggest a death mask. Yet, paradoxically, from his open mouth emerges a flowering plant, its green leaves glowing with vitality and beauty. Have the temperate climes of the United States produced this succulent vegetation, to nourish body and soul and enable Sierra to recover roots lost in displacement from his native land? Or is there a broader, more universal metaphor in this compelling work?

Arriving in the United States with his family at the age of sixteen, Sierra has struggled ever since to fill the void created by the loss of his native land and culture. As a student at The School of The Art Institute of Chicago, he was subjected to many influences, both academic and regional, but his baroque Cuban background and his familiarity with the magic realism of Latin American writers have made strong marks on his style. He also acknowledges the influence of Frida Kahlo on the biographical nature of his own expressionist paintings, where he usually conveys emotional pain. His work often presents paradoxical and dualistic situations, where a lush Cuban landscape may coexist with a Midwestern countryside; where bleakness and beauty, myth and reality may share the same canvas. About his own work, Paul Sierra asserts that his identity is established through memory, by connecting the past with the present. Bold colors, aggressive brush strokes, and disciplined craftsmanship characterize Sierra's work, along with a pervading sense of tragedy.

60. Pérez Celis (Argentina, b. 1939). *Enduring Earth*, 1989. Oil on canvas

The intense brushwork of Celis' abstract expressionist painting is given form

Desde que llegó con su familia a los Estados Unidos a la edad de dieciséis años, Sierra ha luchado por llenar el vacío que dejó en él la pérdida de su tierra y de su cultura natales. Durante sus años de estudio en The School of The Art Institute of Chicago, recibió múltiples influencias tanto académicas como regionales. Sin embargo, su bagaje barroco de origen cubano así como su afinidad con el realismo mágico de escritores latinoamericanos marcan profundamente su estilo. Reconoce la influencia de Frida Kahlo en sus pinturas expresionistas que también son de naturaleza biográfica y generalmente transmiten sufrimiento emocional. Con frecuencia sus obras plasman situaciones duales y paradójicas. En un mismo lienzo puede coexistir el exuberante paisaje cubano con la campiña del Medio Oeste; la desolación y la belleza con el mito y la realidad. Paul Sierra señala que en su obra afirma su identidad a través de la memoria que conecta el pasado con el presente. La obra de Sierra se caracteriza por un penetrante sentimiento trágico, expresado a través de pinceladas vigorosas, un colorido incandescente y un cabal dominio del oficio.

60. Pérez Celis (Argentina, n. 1939). *Tierra paciente*, 1989. Óleo sobre lienzo

En esta obra abstracta expresionista, Celis logra una estructura geométrica por medio de enérgicas pinceladas. A manera de díptico, los dos segmentos rectangulares se

COURTESY OF THE ARTIST

60. Pérez Celis (Argentina, b. 1939). *Enduring Earth*, 1989. Oil on canvas.
SEE COLOR PLATES, *III.c*

60. Pérez Celis (Argentina, n. 1939). *Tierra paciente,* 1989. Óleo sobre lienzo.
VER ILUSTRACIÓN A COLOR, *III.c*

by its geometric structure. Resembling a diptych, the two rectangular segments are connected by the vertical spines of color between them. The raw, painterly edges of the borders, including the dripping of red paint, add to the work's intensity. Its mystical meaning is buried in its colors and textures, and in the subtle play of shapes within the geometric forms.

Pérez Celis completed his formal art education at the National School of Fine Arts in Buenos Aires, but soon afterwards began a series of journeys to other countries. Seeking to enrich his creative processes and to affirm his Latin American roots, he spent two years in Uruguay before moving to Peru, where he lived for many years, establishing a workshop in Lima. His emotional responses to the ancient religious and mystical ambiance of Cuzco and Machu Picchu were translated onto vividly painted abstract canvases. In appreciation of his work, the Peruvian government awarded him the Order of the Sun of Peru. After leaving the country, Celis lived and worked in Caracas and Paris, and later in New York City, where his canvases reflected the city's architectural geometry and fugitive light. In addition to painting, Celis has created sculpture and graphics, and in 1998, he illustrated Walt Whitman's *Leaves of Grass* for a pub-

conectan por las espinas verticales de color que los separan. Las relaciones tonales de los márgenes, incluyendo las chorreaduras de pintura roja, añaden intensidad a la obra. Su significado místico está oculto en sus colores y texturas así como en el juego sutil de formas dentro de las figuras geométricas.

Pérez Celis completó sus estudios de arte formales en la Escuela Nacional de Bellas Artes en Buenos Aires y poco después emprendió una travesía por otros países. Para enriquecer su creatividad y fortalecer su raigambre latinoamericana, vivió dos años en Uruguay antes de establecerse y abrir su taller en Lima, Perú. Sus pinturas abstractas, de gran intensidad cromática, traducen su respuesta emocional al entorno místico y religioso de Cuzco y Machu Picchu. En reconocimiento a su obra, el gobierno peruano le concedió la Orden del Sol del Perú. Después de una larga estancia en ese país, Celis vivió y trabajó en Caracas, París y tiempo después en la ciudad de Nueva York, donde creó lienzos que reflejan la geometría arquitectónica y luz fugitiva de la ciudad. Celis ha incursionado en la escultura y en las artes gráficas. En 1998 ilustró la obra "Hojas de Hierba" de Walt Whitman para una editorial argentina. Actualmente vive en Miami, Florida.

61. Pérez Celis (Argentina, n. 1939). *Renascita,* 2001. Técnica mixta sobre lienzo

Un artista visionario de América del Sur toca una nota de optimismo después de la tragedia acaecida en América del Norte. Contra una explosión de color y movimiento, dos columnas arquitectónicas flanquean un pilar que se alza con pálidos contornos inflamados. Bajo estas formas verticales una impetuosa águila extiende sus amplias y azules alas

61. Pérez Celis (Argentina, b. 1939). *Renascita*, 2001. Mixed media on canvas.
 SEE COLOR PLATES, *III.d*

61. Pérez Celis (Argentina, n. 1939). *Renascita*, 2001. Técnica mixta sobre lienzo.
 VER ILUSTRACIÓN A COLOR, *III.d*

lisher in Argentina. Currently the artist resides in Miami, Florida.

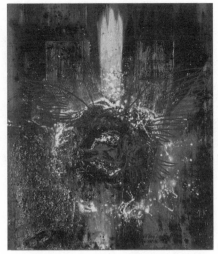

COURTESY OF THE ARTIST

61. Pérez Celis (Argentina, b. 1939). *Renascita*, 2001. Mixed media on canvas

A visionary artist from South America strikes a note of optimism in the aftermath of a great North American tragedy. Against an explosion of color and movement, two architectural columns flank a rising pillar, its pale contours edged in flames. Below the vertical forms, a fierce eagle spreads its wide, blue wings as it straddles disintegrating elements. In keeping with the painting's title, the symbolic bird and the white pillar, born of fire, send a message of hope.

Pérez Celis began his artistic career at the age of seventeen, with an exhibition of figurative paintings in Buenos Aires. Later he explored neo-figurative expressionism, and still later, he found the freedom he sought in abstract expressionism. In *Renascita*, he combines abstraction with figuration. Celis has spent much of his career in search of fresh ways to express himself. In each of the several countries where he has taken up residency, he has studied the landscape and the culture and integrated them into his work. In the process, he has developed a vocabulary of symbolic colors, shapes, and brushstrokes, from delicate to powerful, to vary and enrich his expressions. Celis' paintings are enhanced by his concern with geometry and the classical balance it imparts to his work. His abstract vocabulary and geometric structure confer universality to his paintings, appropriate for a man who has known intimately the land and culture of three continents.

esparrancándose sobre los elementos en desintegración. Como lo indica el título de la obra, esta ave simbólica y el blanco pilar nacido de las llamas, es un mensaje de esperanza.

Pérez Celis empezó su carrera artística en Buenos Aires a la edad de diecisiete años con una exposición individual de pintura figurativa. Más tarde exploró el expresionismo neofigurativo hasta encontrar la libertad anhelada en el expresionismo abstracto. En *Renascita* combina la abstracción con la figuración. Durante toda su carrera, Celis ha ido buscando nuevas formas de expresión. Ha estudiado el paisaje y la cultura de los muchos países en los que ha residido, integrándolos a su obra. En el transcurso de los años ha desarrollado un lenguaje de formas, pinceladas y colores simbólicos que van de suaves a vigorosos para darle mayor variedad y riqueza a su obra. Las pinturas de Celis se destacan por su sentido de la geometría y su equilibrio clásico. El lenguaje abstracto y la estructura geométrica que caracteriza su obra le confieren una universalidad acorde con el cosmopolitismo de un hombre que ha viajado y conoce a profundidad la tierra y la cultura de tres continentes.

62. Angel Hurtado (Venezuela, n. 1927). *Tríptico (Marte-Venus-Mercurio)*, 1971. Collage

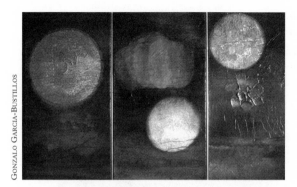

GONZALO GARCIA-BUSTILLOS

62. Angel Hurtado (Venezuela, b. 1927). *Triptych (Mars-Venus-Mercury)*, 1971. Collage

Delicately colored orbs seem to drift through the atmosphere. To project his vision of planets floating in outer space, the artist carefully arranged the inner spaces of this triple landscape. Dark, shadowy areas create depth in the painting, allowing the lighter colored shapes to move forward. Contrasting warm and cool colors also contribute to the sense of movement. To create the atmospheric effects of the collage, Hurtado used transparent paper, cut to shape and pasted to the canvas, then painted and varnished.

A multi-talented man, Angel Hurtado is photographer and filmmaker as well as painter. He learned about painting from his mother and grandmother, both artists, while the world of cinema came from his father. From early childhood, Hurtado helped his father paint the letters on posters they later mounted at the theater. When he was older, he worked as a projectionist. At seventeen, he knew he wanted to be an artist and, with the aid of a scholarship, attended art school in Caracas. In his twenties, he traveled through Europe, studied art and filmmaking in Paris, and afterwards pursued his dual career, first in Caracas and later in Washington, D.C. From the beginning of his painting career, Hurtado was more concerned with color and space than with realistic forms. He viewed his paintings as

62. Angel Hurtado (Venezuela, b. 1927). *Triptych (Mars-Venus-Mercury)*, 1971. Collage.
SEE COLOR PLATES, *III.e*

62. Angel Hurtado (Venezuela, n. 1927). *Tríptico (Marte-Venus-Mercurio)*, 1971. Collage.
VER ILUSTRACIÓN A COLOR, *III.e*

Unas esferas de colores delicados parecen flotar a través de la atmósfera. Para plasmar su visión de planetas flotando en el espacio exterior, el artista arregló cuidadosamente las superficies internas de este paisaje triple. Las zonas oscuras y sombreadas le dan profundidad a la pintura, haciendo resaltar las formas de colores más tenues. El contraste entre las tonalidades frías y cálidas también incrementa la sensación de movimiento. Para crear los efectos atmosféricos de este collage, Hurtado utilizó papel transparente cortándolo a la medida y pegándolo a la superficie de la tela antes de pintarlo y barnizarlo.

Hombre de muchos talentos, Angel Hurtado, además de pintor es fotógrafo y cineasta. Aprendió pintura de su madre y de su abuela, artistas las dos, y penetró en el mundo cinematográfico a través de su padre. Desde su primera infancia, Hurtado ayudaba a su padre a pintar las letras de los carteles que serían montados en el teatro. Más tarde trabajó en el cine proyectando películas. A los diecisiete años su vocación de artista ya estaba definida y gracias a una beca asistió a la escuela de artes de Caracas. Entre los veinte y los treinta años viajó por toda Europa. Estudió arte y cinematografía en París, desempeñándose posteriormente en ambas profesiones, primero en Caracas y más tarde en Washington, D.C. Desde los inicios de su carrera como pintor, Hurtado se ha preocupado más por el color y el espacio que por las formas realistas. Para el artista sus pinturas son paisajes interiores y espera que ante ellas, el espectador se sienta impulsado hacia una búsqueda interior. Actualmente Hurtado vive y pinta en Venezuela.

63. Angel Hurtado (Venezuela, n. 1927). *Del cielo bajaron las montañas*, 2002. Óleo sobre lienzo

63. Angel Hurtado (Venezuela, b. 1927). *The Mountains Descended from the Sky*, 2002. Oil on canvas.
 SEE COLOR PLATES, *III.f*

63. Angel Hurtado (Venezuela, n. 1927). *Del cielo bajaron las montañas,* 2002. Óleo sobre lienzo.
 VER ILUSTRACIÓN A COLOR, *III.f*

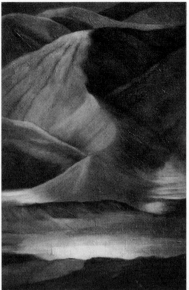

COURTESY OF THE ARTIST

inner landscapes and hoped the spectator in front of his paintings would be moved to search within himself. Today Hurtado lives and paints in Venezuela.

63. Angel Hurtado (Venezuela, b. 1927). *The Mountains Descended from the Sky*, 2002. Oil on canvas

A mountain landscape, formed by curvilinear shapes, suggests the shadowy colors of approaching dusk, as the setting sun reflects its final rays. Near the base of the painting, a golden streak gives light to the pale greens, yellows and grays above, as darkness begins to creep over the mountains. Hurtado's painting, with its rich range of colors, is inspired by an internal vision, what he refers to as an inner landscape.

Landscapes have held an interest for Angel Hurtado since his youth in El Tocuyo, when he accompanied artists from his region to the countryside and watched them paint. Before long he was making his own charcoal sketches of the landscape. After studying art and filmmaking in Europe, Hurtado returned to Caracas to become cinematography director for national television, and to teach filmmaking at the Central University in Venezuela. Later, he headed the Cinematography Department of the Organization of American States in Washington, D.C., and for several years was acting director of the museum there, now known as the Art Museum of the Americas. He has made numerous films related to the arts, including films featuring the work of José Luis Cuevas and Jesús-Rafael Soto. At the same time, he has pursued a paint-

Un paisaje montañoso estructurado a base de formas curvilíneas sugiere los colores umbríos de la luz crepuscular, cuando al ponerse el sol difunde sus últimos rayos. Rozando la base del cuadro, una pincelada dorada ilumina los grises, verdes y amarillos a medida que la oscuridad empieza a deslizarse sobre las montañas. La pintura de Hurtado, con su amplia gama de colores, nace de una visión interna, de lo que él llama un paisaje interior.

Desde su juventud en El Tocuyo, Angel Hurtado sintió una particular predilección por los paisajes ya que solía acompañar y observar a los artistas de su región en sus salidas al campo a pintar. No pasó mucho tiempo antes de que él mismo empezara a hacer sus propios bosquejos al carbón. Después de estudiar arte y cinematografía en Europa, Hurtado regresó a Caracas para convertirse en Director Cinematográfico de la Televisión Nacional y para enseñar esta misma materia en la Universidad Central de Venezuela. Posteriormente encabezó el Departamento de Cinematografía de la Organización de los Estados Americanos en Washington, D.C. y durante una larga temporada fungió como director del museo de esa organización, ahora conocido como Museo de Arte de las Américas. Ha filmado varias cintas relacionadas con las artes, incluyendo algunas sobre las obras

ing career. When asked to identify the mountains in the painting discussed here, Hurtado replied that he had come down from the cosmos (a reference to his painting of the planets), NASA having finished its mystery, and he was back on his beloved planet Earth, bringing the mountains with him.

de José Luis Cuevas y Jesús Rafael Soto. Al mismo tiempo, ha continuado su carrera como pintor. Al preguntarle sobre las montañas plasmadas en este cuadro, Hurtado responde que él mismo descendió del cosmos (haciendo referencia a su pintura de los planetas), y que como la NASA desveló el misterio, estaba de regreso en su bienamado planeta Tierra, habiendo traído consigo las montañas.

64. Eduardo Giusiano (Argentina, b. 1931). *Cinderella*, 1987. Oil on canvas

64. Eduardo Giusiano (Argentina, n. 1931). *La Cenicienta*, 1987. Óleo sobre lienzo

Two figures riding in a fantastic vehicle seem to be experiencing a stolen moment of joy, similar to the Cinderella of fairy tale fame, who had to flee from the ball at midnight. Giusiano's swift brushstrokes and vibrant colors suggest speed and excitement. The night sky is filled with rapturous shades of red, blue, and purple. In expressionist style, the artist conveys strong emotions through distortion of the figures and jagged strokes of intense color.

After graduating from the School of Fine Arts in Córdoba, Argentina, Eduardo Giusiano moved to Buenos Aires, where he has maintained a studio ever since, producing works that have won innumerable awards. The subjects of his paintings are generally the people, animals, and

Dos figuras viajando en un carruaje fantástico parecen haberse robado un momento de gozo, como la Cenicienta del famoso cuento de hadas quien tuvo que huir del baile al toque de la medianoche. Las ligeras pinceladas y el vibrante colorido de Giusiano sugieren velocidad y emoción. El cielo nocturno está impregnado de arrobados tonos de rojo, azul y cárdeno. Con un estilo expresionista, el artista transmite la intensidad de las emociones a través de la distorsión de las figuras y de las pinceladas irregulares de violentas tonalidades.

Después de graduarse de la Escuela de Bellas Artes de Córdoba, Argentina, Eduardo Giusiano se mudó a Buenos Aires y desde su taller en esa ciudad ha producido obras que le han merecido un sinnúmero de premios. Generalmente elige el tema de sus cuadros entre la gente, los animales y el paisaje de su tierra. La audacia de su colorido, el vigor de su pincel, así como las arrebatadas figuras de género indefinido caracterizan la obra expresionista de Giusiano. Los hechos cotidianos, embellecidos por la imaginación del artista, se convierten en obras de misterio y magnetismo que impelen al espectador a descifrar su significado. El artista señala que en *La Ceni-*

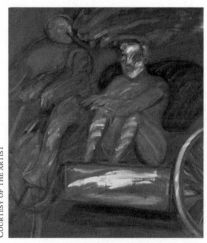

COURTESY OF THE ARTIST

64. Eduardo Giusiano (Argentina, b. 1931). *Cinderella*, 1987. Oil on canvas.
SEE COLOR PLATES, *III.g*

64. Eduardo Giusiano (Argentina, n. 1931). *La Cenicienta,* 1987. Óleo sobre lienzo.
VER ILUSTRACIÓN A COLOR, *III.g*

landscape of his country. His expressionist work is characterized by bold colors and vibrant brushstrokes, as well as audacious figures of undefined gender. Ordinary life experiences, embellished by Giusiano's imagination, become works of mystery and magnetism that compel the observer to ponder their meaning. In *Cinderella*, the artist has explained that he portrays a few moments of joy in an otherwise dull existence. A passion for birds pervades much of his work, often in subtle ways, as in *Cinderella*, where the arms of his figures end in feathers that suggest wings and flight. Portraits by Eduardo Giusiano that appear on first glance to be formal and classic, on deeper examination often reveal symbols of birds and animals.

65. **Eduardo Giusiano** (Argentina, b. 1931). *Yellow Landscape*, 2002. Acrylic on canvas

Strong, sweeping lines of green and yellow hint of a landscape. Bold, nervous brushstrokes delineate parallel, dark blue forms that curve and move in the same direction. Patches of white below the blue seem related to the white bird at the right of the canvas. Giusiano's expressionist painting suggests a natural scene, but its particulars are elusive. Without identifying its details, one can find this work compelling on the strength of its linear composition, inner tension, and mystery.

The mystery in many of Giusiano's paintings can be traced to his imaginative childhood in Viamonte, Argentina. He grew up believing a band of sorcerers lived nearby, but at one point, they ceased to exist. According to the artist, one night

cienta quiso capturar la brevedad de un momento de gozo en medio de una opaca existencia. Su pasión por las aves se manifiesta en muchas de sus obras, frecuentemente de manera sutil, como en su pintura *La Cenicienta* en la que los brazos emplumados de las figuras sugieren alas al viento. A primera vista, muchas pinturas de Eduardo Giusiano parecen ser clásicas y formales, pero bajo una mirada más atenta se pueden descubrir símbolos de aves y otros animales.

65. **Eduardo Giusiano** (Argentina, n. 1931). *Paisaje en ocre*, 2002. Acrílico sobre lienzo

Los arrebatados y vigorosos trazos en verde y ocre sugieren un paisaje. Unas nerviosas y audaces pinceladas delinean formas paralelas de azul intenso que se doblan y se mueven en la misma dirección. Los manchones de blanco bajo el azul parecen tener cierta relación con el pájaro blanco que aparece a la derecha del cuadro. Esta pintura expresionista de Giusiano sugiere una escena real, pero sus particularidades son elusivas. Sin descifrar sus detalles la obra nos subyuga por su composición linear, su tensión interior y su misterio.

El misterio escondido en muchas de las pinturas de Giusiano puede rastrearse a la inquietante imaginación de su infancia en Viamonte, Argentina. Creció convencido de que una banda de hechiceros vivía en las cercanías de su casa, pero hubo un momento en

65. Eduardo Giusiano (Argentina, b. 1931). *Yellow Landscape*, 2002. Acrylic on canvas.
 SEE COLOR PLATES, *III.h*

65. Eduardo Giusiano (Argentina, n. 1931). *Paisaje en ocre,* 2002. Acrílico sobre lienzo.
 VER ILUSTRACIÓN A COLOR, *III.h*

COURTESY OF THE ARTIST

when he was drawing in his studio, a familiar face emerged on the edge of his drawn page, and at that moment the sorcerers came to life again. From this childhood memory comes the string of extraordinary creatures and magical sites that inhabit his paintings. Known for his unique vision and creative use of space, Eduardo Giusiano communicates his humanity through the symbolism of birds, nests, and audacious figures, sometimes human, sometimes on a sublevel. In a painting of 1996-97, titled *The Nest Hunter*, he portrays a violent red creature, half animal, half devil, demolishing a nest of birds. The intensity of his passion for birds was expressed on one occasion, as he completed a painting and announced that he could hear the sounds of birds flying.

el que desaparecieron. Según el artista, una noche cuando se encontraba dibujando en su estudio, de la orilla de su dibujo surgió una cara conocida y desde ese momento los hechiceros cobraron nueva vida. De estos recuerdos infantiles surge la fila de criaturas fantásticas y los sitios encantados que habitan sus pinturas. Famoso por su singular visión y su creatividad en el uso de los espacios, Eduardo Giusiano comunica su humanidad a través de un simbolismo de aves, nidos y figuras audaces, a veces humanas, a veces infrahumanas. En una de sus obras pintada entre 1996 y 1997, que lleva por título *El cazador de nidos,* representa en rojo violento a una criatura mitad animal, mitad demonio destruyendo un nido de pájaros. La intensidad de su pasión por todas las aves fue expresada por él mismo cuando contó que al terminar una pintura escuchó el aletear de aves al vuelo.

Selected Bibliography

Bibliografía selecta

Aubele, Luis. "A partir de una charla con Eduardo Giusiano." Catalog to exhibition *Giusiano*. Buenos Aires: Centro Cultural Recoleta, 1999.

Arciniegas, German. *Latin America: A Cultural History*. New York: Knopf, 1970.

Barnitz, Jacqueline. *Twentieth-Century Art of Latin America*. Austin: University of Texas Press, 2001.

Campos, Julieta. "At the Center of the Wheel of the World." Catalog to traveling exhibition *J. Soriano: Sculptures*. Mexico: Consejo Nacional para la Cultura y las Artes, et al., 1993-1994.

Cardoza y Aragón, Luis. *Mexican Art Today*. Mexico: Fondo de Cultura Económica, 1966.

Castedo, Leopoldo. *A History of Latin American Art and Architecture*. New York: Praeger, 1969.

Chaplik, Dorothy. "Alfredo Arreguín," *Latin American Art*, Vol. 3, No. 1 (1991): 40–41.

_____. Correspondence with Juan Soriano, 1994–2002.

_____. *Latin American Art: An Introduction to Works of the 20th Century*. Jefferson NC: McFarland, 1989.

_____. *Latin American Arts and Cultures*. Worcester MA: Davis, 2001.

_____. Personal conversations (re: José Clemente Orozco) with Clemente Orozco V., 2002.

_____. "Puerto Rican Printmaker: Lorenzo Homar." *Revista Chicano-Riqueña*. (Winter 1981): 41–46.

Chase, Gilbert. *Contemporary Art in Latin America*. New York: Free Press, 1970.

Diaz, Alejandro. "Pedro Friedeberg." http://www.arts-history.mx/friedeberg/fring2.html. May 1998.

Esser, Janet Brody, and Margarita Nieto. "Rufino Tamayo: Conversation with a Mexican Master." *Latin American Art*, Vol. 1, No. 2 (1989): 39–44.

Flores, Lauro. "*Alfredo Arreguin: Patterns of Dreams and Nature*." Seattle: University of Washington Press, 2002.

Fuentes, Carlos. *El Mundo de José Luis Cuevas*. New York: Tudor, 1969.

Fuentes-Pérez, Ileana, Graciella Cruz-Taura, and Ricardo Pau-Llosa, eds. *Outside Cuba: Contemporary Cuban Visual Artists*. Rutgers NJ: Rutgers University, Miami University, et al., 1989.

Fukushima, Tikashi. *Tikashi Fukushima*. São Paulo: Society of Brazilians of Japanese Culture, 2001.

Goldman, Shifra M. *Contemporary Mexican Painting in a Time of Change*. Austin: University of Texas Press, 1981.

Herrera, Hayden. *Frida: A Biography of Frida Kahlo*. New York: Harper & Row, 1983.

Huebner, Jeff. "A Sierra Beyond Borders." *New City* (January 17, 1991): 6–7.

Lasansky, Mauricio. *Lasansky: Printmaker*. Iowa City: University of Iowa Press, 1975.

Leiris, Michel. *Wifredo Lam*. New York: Abrams, 1972.

Lewis, William. "Velásquez: Honduran Painter." *Mankind* (November 1979): 20–25.

Lucie-Smith, Edward. *Latin American Art of the 20th Century*. London: Thames and Hudson, 1993.

Manley, Marianne V. "Gonzalo Fonseca." *Latin American Art*, Vol. 2, No. 2 (1990): 24–28.

Martin, Yolanda Cristina. "The Private World of Guayasamín." *Américas* (July-August, 1982): 9–13.

117

Mujica, Barbara. "A Turning Point in Modernism." *Américas*, Vol. 44, No. 2 (1992): 26–37.

Newhall, Edith. "Rafael Ferrer." *Latin American Literature and Arts*, No. 37 (January–June, 1987): 36–43.

Parker, Robert A. "Szyszlo's Abstract Nativism." *Américas* (November–December, 1985): 40–41.

Pau-Llosa, Ricardo. *Interview with Cundo Bermúdez*. Recorded interview furnished by artist, 1975 or earlier.

_____. *Rafael Soriano and the Poetics of Light*. Coral Gables, FL: Sierra Marketing and Publishing Company/Ediciones Habana Vieja, 1998.

Pellegrini, Aldo. *New Tendencies in Art*. New York: Crown, 1966.

Peralta Aguero, Abil. "Pérez Celis." *Latin American Art*, Vol. 4, No. 2 (1992): 42–44.

Pinacoteca do Estado. São Paulo: Banco Safra, 1994.

Rasmussen, Waldo, ed. *Latin American Artists of the Twentieth Century*. New York: Museum of Modern Art, 1993.

Robbins, Daniel. *Joaquín Torres-García*. Providence: Museum of Art, Rhode Island School of Design, 1970.

Rodriguez, Antonio. *History of Mexican Mural Painting*. New York: Putnam, 1969.

Squirru, Rafael. "Francisco Rodón: Painter of Puerto Rico." *Américas* (May 1974): 19–24.

Stoddart, Veronica Gould. "Mexican Master and Innovator: Carlos Mérida." *Américas* (March–April, 1982): 59–60.

_____. "Soto's Moving Art." *Américas* (January–February, 1984): 54–55.

Sullivan, Edward J., ed. *Latin American Art in the Twentieth Century*. London: Phaidon, 2000.

Townsend, Richard, ed. *The Ancient Americas*. Chicago: The Art Institute of Chicago, 1992.

Turner, Elisa. "Into the Blue Light: María Martínez-Cañas..." *Art News* (March 2002): 102.

_____. "María Martínez-Cañas." *Latin American Art*, Vol. 5, No. 1 (1993): 85–86.

_____. "Seas of Change" (Lydia Rubio). *Américas*, Vol. 47, No. 3 (1995): 46–49.

Varela, Lorenzo. Catalog for exhibition *Juan Batlle Planas/Argentine Cultural Panorama*. Washington DC: Argentine Embassy, 1965.

Vega, Marta de la. *Angel Hurtado*. Caracas: Armitano Editores, C.A., 1999.

Weinraub, Bernard. "Alvarez Bravo's 'Lens of Revelations.'" *New York Times* (Dec. 13, 2001).

Zúñiga, Francisco. *Zúñiga*. Mexico: Galería de Arte Misrachi, 1969.

Credits

Créditos

I-1. *Pyramid of Kukulcán* (also known as *The Castle*), 987–1204 A.D. Maya-Toltec culture, Chichén Itzá, Mexico. Photograph: Davis Art Slides.

I-2. *Portrait Vessel of a Ruler.* Moche culture, 400–600 A.D. South America, Peru, North Coast. Earthenware with pigmented clay slip, 14 × 9½" (35.6 × 24.1 cm.). Kate S. Buckingham Endowment, 1955.2338. Photograph: Robert Hashimoto. Image © The Art Institute of Chicago.

I-3. *Church and Monastery of Santo Domingo.* Cuzco, Peru, 16th century. Photograph: James Westerman.

I-4. *Lord of the Earthquakes, with Saint Catherine of Alexandria and Saint Catherine of Siena.* Cuzco School, 17th–18th century, Peru. Oil on canvas, 37½ × 55¾" (95.25 × 141.6 cm.). New Orleans Museum of Art: Museum purchase. Photograph: Davis Art Slides.

I-5. *Saints.* Chichicastenango, Guatemala. Artist unknown. 20th century. Painted wood. Dimensions, left to right (height, width and depth): A. 14 × 3¾ × 3¼" (35.5 × 9.5 × 8.2 cm.) B. 14¾ × 6¼ × 3½" (37.5 × 16 × 9 cm.) C. 16¾ × 7¾ × 2" (42.5 × 19.7 × 5 cm.) D. 14 × 5⅜ × 3½" (35.6 × 13.5 × 9 cm.) Collection of William S. Goldman, Chicago, IL. Photograph: Erin Culton.

I-6. *Spirit Cutouts.* Otomí culture. San Pablito, Puebla, Mexico, 1970. Amate bark paper. 8½ × 11.8½" (21.6 × 29.2 cm.). Author's collection.

1. Diego Rivera (Mexico, 1886–1957). *The Day of the Dead in the City,* 1923–1928. Mural,

I-1. *Pirámide de Kukulcán* (llamado también *El Castillo*), 987–1204 D.C. Cultura maya-tolteca, Chichén Itzá, México. Foto: Davis Art Slides.

I-2. *Vasija-retrato de un gobernante.* Cultura moche, 400–600 D.C. Sudamérica, El Perú, costa norte. Vasija con capa de barro pigmentada, 14 × 9½" (35.6 × 24.1 cm.). Kate S. Buckingham Endowment, 1955.2338. Foto: Robert Hashimoto. Image © The Art Institute of Chicago.

I-3. *Iglesia y monasterio de Santo Domingo.* Cuzco, El Perú, Siglo 16. Foto: James Westerman.

I-4. *Señor de los Temblores, con Santa Catarina de Alejandría y Santa Catarina de Siena.* Escuela de Cuzco, siglos 17–18, El Perú. Óleo sobre lienzo, 37½ × 55¾" (95.25 × 141.6 cm.). New Orleans Museum of Art: Adquirido por el museo. Foto: Davis Art Slides.

I-5. *Santos.* Chichicastenango, Guatemala. Artista desconocido. Siglo 20. Madera pintada. Dimensiones de izquierda a derecha (altura, ancho y fondo): A. 14 × 3¾ × 3¼" (35.5 × 9.5 × 8.2 cm.) B. 14¾ × 6¼ × 3½" (37.5 × 16 × 9 cm.) C. 16¾ × 7¾ × 2" (42.5 × 19.7 × 5 cm.) D. 14 × 5⅜ × 3½" (35.6 × 13.5 × 9 cm.) Colección de William S. Goldman, Chicago, IL. Foto: Erin Culton.

I-6. *Figuras de espíritus en papel.* Cultura otomí. San Pablito, Puebla, México, 1970. Papel amate. 8½ × 11.8½" (21.6 × 29.2 cm.). Colección del autor.

1. Diego Rivera (México, 1886–1957). *Día de Muertos en la ciudad,* 1923–1928. Mural, Secre-

Ministry of Public Education, Mexico, D.F. © 2004 Banco de México Diego Rivera & Frida Kahlo Museums Trust. Av. Cinco de Mayo No. 2, Col. Centro, Del. Cuauhtémoc 06059, México, D.F. Reproduction authorized by Instituto Nacional de Bellas Artes y Literatura. Photograph: Davis Art Slides.

2. Diego Rivera (Mexico, 1886–1957). *The Spanish Conquest*, 1929. Fresco, detail of mural, Cortés Palace, Cuernavaca, Morelos, Mexico. © 2004 Banco de México Diego Rivera & Frida Kahlo Museums Trust. Av. Cinco de Mayo No. 2, Col. Centro, Del. Cuauhtémoc 06059, México, D.F. Reproduction authorized by Instituto Nacional de Bellas Artes y Literatura. Photograph: Davis Art Slides.

3. José Clemente Orozco (Mexico, 1883–1949). *Dimensions* (also known as *The Conquest*), ca. 1938. Fresco. Hospicio Cabañas, Guadalajara, Jalisco, Mexico. © Clemente V. Orozco. By special permission of El Instituto Nacional de Bellas Artes y Literatura. Photograph: Davis Art Slides.

4. David Alfaro Siqueiros (Mexico, 1896–1951). *Cuauhtémoc Reborn: The Torture*, 1951. Mural, Palacio de Bellas Artes, Mexico. © Estate of David Alfaro Siqueiros/SOMAAP, Mexico/VAGA, New York, 2004. Reproduction authorized by El Instituto Nacional de Bellas Artes y Literatura. Photograph: Davis Art Slides.

5. Lasar Segall (born Vilnius, Lithuania, 1891; died Brazil, 1957). *Banana Plantation*, 1927. Oil on canvas, 34¼ × 53" (87.6 × 134.6 cm.). Collection of Museu Lasar Segall, São Paulo, Brazil. Photograph courtesy Pinacoteca do Estado de São Paulo, Brazil.

6. Emiliano di Cavalcanti (Brazil, 1897–1976). *Five Girls of Guaratinguetá*, 1930. Oil on canvas, 36¼ × 27½" (92 × 70 cm.). Collection of Museu de Arte de São Paulo Assis Chateaubriand. Photograph: Luiz Hossaka.

7. Manuel Álvarez Bravo (Mexico, 1902–2002). *Daughter of the Dancers*, 1932. Gelatin Silver Print, 6¾ × 9½" (17.1 × 24.1 cm.).

8. Frida Kahlo (Mexico, 1907–1954). *The Two Fridas*, 1938. Oil on canvas, 67¼ × 67¼" (171 × 171 cm.). Collection of Museo de Arte Moderno de Mexico and Instituto Nacional de Bellas Artes, Mexico, D.F. © 2004, Banco de México Diego Rivera & Frida Kahlo Museums Trust, Av. Cinco de Mayo No. 2, Col. Centro, Del. Cuauhtémoc 06059, México D.F. Photograph: Paulina Lavista.

taría de Educación Pública, México, D.F. © 2004 Fideicomiso Banco de México de los Museos Diego Rivera y Frida Kahlo. Av. Cinco de Mayo Núm. 2, Col. Centro, Del. Cuauhtémoc 06059, México, D.F. Reproducción autorizada por el Instituto Nacional de Bellas Artes y Literatura. Foto: Davis Art Slides.

2. Diego Rivera (México, 1886–1957). *La conquista española,* 1929. Fresco, detalle del mural en el Palacio de Cortés, Cuernavaca, Morelos, México. © 2004 Fideicomiso Banco de México de los Museos Diego Rivera y Frida Kahlo. Av. Cinco de Mayo Núm. 2, Col. Centro, Del. Cuauhtémoc 06059, México, D.F. Reproducción autorizada por el Instituto Nacional de Bellas Artes y Literatura. Foto: Davis Art Slides.

3. José Clemente Orozco (México, 1883–1949). *Dimensiones* (también llamado *La conquista*), alrededor de 1938. Fresco. Hospicio Cabañas, Guadalajara, Jalisco, México. © Clemente V. Orozco. Por permiso especial del Instituto Nacional de Bellas Artes y Literatura. Foto: Davis Art Slides.

4. David Alfaro Siqueiros (México, 1896–1951). *Cuauhtémoc redimido: la tortura*, 1951. Mural, Palacio de Bellas Artes, México. © Patrimonio de David Alfaro Siqueiros/SOMAAP, México/VAGA, New York, 2004. Reproducción autorizada por el Instituto Nacional de Bellas Artes y Literatura. Foto: Davis Art Slides.

5. Lasar Segall (nació en Vilnius, Lituania, 1891; murió en Brasil, 1957). *Bananal,* 1927. Óleo sobre lienzo, 34¼ × 53" (87.6 × 134.6 cm.). Colección del Museu Lasar Segall, São Paulo, Brasil. Foto cortesía de la Pinacoteca do Estado de São Paulo, Brasil.

6. Emiliano di Cavalcanti (Brasil, 1897–1976). *Cinco chicas de Guaratinguetá,* 1930. Óleo sobre lienzo, 36¼ × 27½" (92 × 70 cm.). Colección del Museu de Arte de São Paulo Assis Chateaubriand. Foto: Luiz Hossaka.

7. Manuel Álvarez Bravo (México, 1902–2002). *La hija de los danzantes,* 1932. Grabado en emulsión de plata gelatina, 6¾ × 9½" (17.1 × 24.1 cm.).

8. Frida Kahlo (México, 1907–1954). *Las dos Fridas,* 1938. Óleo sobre lienzo, 67¼ × 67¼" (171 × 171 cm.). Colección del Museo de Arte Moderno de México y del Instituto Nacional de Bellas Artes, México, D.F. © 2004, Fideicomiso Banco de México Museos Diego Rivera y Frida Kahlo, Av. Cinco de Mayo Núm. 2, Col. Centro, Del. Cuauhtémoc 06059, México, D.F. Foto: Paulina Lavista.

9. Rufino Tamayo (Mexico, 1899–1991). *Blue Fruitbowl*, 1939. Oil and watercolor on canvas. 13⅜ × 23⅝" (34 × 59.9 cm.). Collection of Museo de Arte Moderno, CONACULTA/INBA, Mexico, D.F. © Reproduction authorized by the heirs of the artist in support of Foundation Olga and Rufino Tamayo, A.C. Photograph: Paulina Lavista.

10. Rufino Tamayo (Mexico, 1899–1991). *Self-Portrait*, undated. Oil on canvas, 70⅝ × 50⅝" (179.5 × 129 cm.). Collection of Museo de Arte Moderno, CONACULTA/INBA, Mexico, D.F. © Reproduction authorized by the heirs of the artist in support of Foundation Olga and Rufino Tamayo, A.C. Photograph: Paulina Lavista.

11. Candido Portinari (Brazil, 1903–1962). *Discovery of the Land*, 1941. Mural, dry plaster with tempera. Hispanic Foundation, Library of Congress, Washington, D.C. Photograph courtesy of the Library of Congress.

12. Candido Portinari (Brazil, 1903–1962). *Teaching of the Indians*, 1941. Mural, dry plaster with tempera. Hispanic Foundation, Library of Congress, Washington, D.C. Photograph courtesy of the Library of Congress.

13. Juan Batlle Planas (b. Spain, 1911; d. Argentina,1966). *Composition,* undated, oil on canvas, 10 × 12". Collection of Dr. and Mrs. Jorge Schneider, Chicago, IL. Photograph: Seymour Chaplik.

14. Roberto Montenegro (Mexico, 1885–1968), *Self-portrait*, 1942. Oil on wood, 28 × 32" (71.1 × 81.2 cm.). Collection of Museo de Arte Moderno de Mexico and INBA, Mexico, D.F. Reproduction courtesy of Museo de Arte Moderno. Photograph: Paulina Lavista.

15. Joaquín Torres-García (Uruguay, 1874–1949), *Constructivist Composition*, 1943. Oil on canvas, 26 × 30" (66 × 76.2 cm.). Permanent Collection of Art Museum of the Americas, OAS, Washington, D.C. Gift of Nelson Rockefeller, 1963. © 2003 Artists Rights Society (ARS), New York/VEGAP, Madrid. Photograph: Seymour Chaplik.

16. Amelia Peláez (Cuba, 1897–1968), *Hibiscus*, 1943. Oil, 45½ × 35" (115.5 × 89 cm.). Collection of Art Museum of the Americas, Organization of American States, Washington, D.C. Gift of IBM. Photograph: Angel Hurtado.

17. Agustín Lazo (Mexico, 1896–1971), *At School,* 1943. Oil on canvas, about 4' × 3'2" (122

9. Rufino Tamayo (México, 1899–1991). *Frutero azul,* 1939. Óleo y acuarela sobre lienzo. 13⅝ × 23⅝" (34 × 59.9 cm.). Colección del Museo de Arte Moderno, CONACULTA/INBA, México, D.F. © Reproducción autorizada por los herederos del artista en apoyo a la Fundación Olga y Rufino Tamayo, A.C. Foto: Paulina Lavista.

10. Rufino Tamayo (México, 1899–1991). *Autorretrato,* sin fecha. Óleo sobre lienzo, 70⅝ × 50⅝" (179.5 × 129 cm.). Colección del Museo de Arte Moderno, CONACULTA/INBA, México, D.F. © Reproducción autorizada por los herederos del artista en apoyo a la Fundación Olga y Rufino Tamayo, A.C. Foto: Paulina Lavista.

11. Candido Portinari (Brasil, 1903–1962). *Descubrimiento de la tierra,* 1941. Mural, yeso seco al temple. Fundación Hispánica, Biblioteca del Congreso, Washington, D.C. Foto cortesía de la Biblioteca del Congreso.

12. Candido Portinari (Brasil, 1903–1962). *Instrucción de los indígenas,* 1941. Mural, yeso seco al temple. Fundación Hispánica, Biblioteca del Congreso, Washington, D.C. Foto cortesía de la Biblioteca del Congreso.

13. Juan Batlle Planas (n. España, 1911; m. Argentina, 1966). *Composición,* sin fecha, óleo en lienzo, 10 × 12". Colección del Dr. Jorge Schneider y Sra., Chicago, IL. Foto: Seymour Chaplik.

14. Roberto Montenegro (México, 1885–1968), *Autorretrato,* 1942. Óleo sobre madera, 28 × 32" (71.1 × 81.2 cm.). Colección del Museo de Arte Moderno de México y del INBA, México, D.F. Reproducción cortesía del Museo de Arte Moderno. Foto: Paulina Lavista.

15. Joaquín Torres-García (Uruguay, 1874–1949). *Composición constructivista,* 1943. Óleo sobre lienzo, 26 × 30" (66 × 76.2 cm.). Colección permanente del Museo de Arte de las Américas, OAS, Washington, D.C. Obsequiado por Nelson Rockefeller, 1963. © 2003 Artists Rights Society (ARS), Nueva York/VEGAP, Madrid. Foto: Seymour Chaplik.

16. Amelia Peláez (Cuba, 1897–1968), *Mar Pacífico,* 1943. Óleo, 45½ × 35" (115.5 × 89 cm.). Colección del Museo de Arte de las Américas, Organización de Estados Americanos, Washington, D.C. Obsequiado por IBM. Foto: Angel Hurtado.

17. Agustín Lazo (México, 1896–1971), *Escuela de arte,* 1943. Óleo sobre lienzo, aproximadamente

× 96.5 cm.). Collection of Museo de Arte Moderno and INBA, Mexico, D.F. Reproduction courtesy Museo de Arte Moderno. Photograph: Paulina Lavista.

18. Pablo O'Higgins (Mexican citizen, b. U.S.A., 1904–1983). *Breakfast or Lunch at Nonoalco,* 1945. Oil on canvas, 29½ × 38" (75 × 96.5 cm.). Collection of Museo de Arte Moderno and INBA, Mexico, D.F. Reproduction authorized by Fundación Cultural María y Pablo O'Higgins, A.C. Photograph: Paulina Lavista.

19. Cundo Bermúdez (Cuba, b. 1914). *Portrait of the Artist's Niece,* 1947. Oil on burlap on cardboard, 21 × 15" (53.3 × 38 cm.). Private collection. Photograph and reproduction courtesy of the artist.

20. Jesús-Rafael Soto (Venezuela, b. 1923). *Interfering Parallels Black and White,* 1951-52. Plaka and wood, 47¼ × 47¼" (120 × 120 cm.). Courtesy of Museo de Arte Moderno Jesús Soto, Ciudad Bolivar, Venezuela.

21. Jesús-Rafael Soto (Venezuela, b. 1923). *Hurtado Scripture,* 1975. Paint, wire, wood, and nylon cord, 40½ × 67⅞ × 18¼". Courtesy of Art Museum of the Americas, Organization of American States, Washington, D.C. © 2004, Artists Rights Society (ARS), New York/ ADAGP, Paris.

22. Juan Soriano (Mexico, b. 1920). *The Bicycle Circuit at France,* 1954. Oil on canvas, 36¼ × 53⅛" (92 × 135 cm.). Reproduction courtesy of the artist. Collection of Museo de Arte Moderno and INBA, Mexico, D.F. Photograph: Paulina Lavista.

23. Matta (Roberto Matta Echaurren). (French citizen, b. Chile, 1911 or 1912, d. 2002). *Boxers,* 1955. Charcoal and white chalk on tan wove paper. 29⅝ × 41⅜" (75.3 × 104.9 cm.). Gift of Dennis Adrian, 1963.528. Image © The Art Institute of Chicago. © 2004 Artists Rights Society (ARS), New York/ADAGP, Paris.

24. Matta (Roberto Matta Echaurren). (French citizen, b. Chile, 1911 or 1912, d. 2002). Untitled, undated. Intaglio in color on cream wove paper. Dimensions: plate: 14⅞ × 19½" (37.8 × 49.6 cm.); sheet: 19⅞ × 25⅞" (50.3 × 65.8 cm.). Publisher: Allan Frumkin, American, b. 1926. Gift of Allan Frumkin, 1960. 199.3. Image © The Art Institute of Chicago. © 2004 Artists Rights Society (ARS), New York/ADAGP, Paris.

4' × 3'2" (122 × 96.5 cm.). Colección del Museo de Arte Moderno y el INBA, México, D.F. Reproducción cortesía del Museo de Arte Moderno. Foto: Paulina Lavista.

18. Pablo O'Higgins (ciudadano mexicano, nacido en E.U.A., 1904–1983). *El desayuno o Almuerzo en Nonoalco,* 1945. Óleo sobre lienzo, 29½ × 38" (75 × 96.5 cm.). Colección del Museo de Arte Moderno y del INBA, México, D.F. Reproducción autorizada por la Fundación Cultural María y Pablo O'Higgins., A.C. Foto: Paulina Lavista.

19. Cundo Bermúdez (Cuba, n. 1914). *Retrato de la sobrina del artista,* 1947. Óleo sobre cañamazo en cartón, 21 × 15" (53.3 × 38 cm.). Colección privada. Foto y reproducción cortesía del artista.

20. Jesús-Rafael Soto (Venezuela, n. 1923). *Paralelos en blanco y negro,* 1951-52. Plaka sobre madera, 47¼ × 47¼" (120 × 120 cm.). Cortesía del Museo de Arte Moderno Jesús Soto, Ciudad Bolivar, Venezuela.

21. Jesús-Rafael Soto (Venezuela, n. 1923). *Escritura Hurtado,* 1975. Pintura, alambre, madera y cuerda de nylon. 40½ × 67⅞ × 18¼". Cortesía del Museo de Arte de las Américas, Organización de Estados Americanos, Washington, D.C. © 2004, Artists Rights Society (ARS), Nueva York/ADAGP, París.

22. Juan Soriano (México, n. 1920). *La vuelta a Francia,* 1954. Óleo sobre lienzo, 36¼ × 53⅛" (92 × 135 cm.). Reproducción cortesía del el artista. Colección del Museo de Arte Moderno y el INBA, México, D.F., Foto: Paulina Lavista.

23. Matta (Roberto Matta Echaurren). (Ciudadano francés, n. Chile, 1911 o 1912, m. 2002). *Pugilistas,* 1955. Carbón y jis sobre papel tejido color beige, 29⅝ × 41⅜" (75.3 × 104.9 cm.). Donado por Dennis Adrian, 1963.528. Image © The Art Institute of Chicago. © 2004 Artists Rights Society (ARS), Nueva York/ADAGP, París.

24. Matta (Roberto Matta Echaurren). (Ciudadano francés, n. Chile, 1911 o 1912, m. 2002). Sin título, sin fecha. Grabado a color sobre papel tejido color crema. Dimensiones: placa: 14⅞ × 19½" (37.8 × 49.6 cm.); hoja: 19⅞ × 25⅞" (50.3 × 65.8 cm.). Editor: Allan Frumkin, Americano, n. 1926. Donado por Allan Frumkin, 1960.199.3. Image © The Art Institute of Chicago. © 2004 Artists Rights Society (ARS), Nueva York/ADAGP, París.

25. Wifredo Lam (Cuba, b. 1902; d. France 1982). *Mother and Child*, 1957. Pastel drawing, 28¾ × 22¾" (73 × 58 cm.). The Lindy and Edwin Bergman Collection, Chicago, Illinois. © 2004 Artists Rights Society (ARS), New York/ADAGP, Paris. Photograph: Seymour Chaplik.

26. Carlos Mérida (Guatemala, b.1891, d. Mexico, 1984). *City Landscape No. 1*, 1956. Oil on canvas, about 30 × 40" (76.2 m × 101.6 cm). Collection of Galería de Arte Mexicano, Mexico, D.F. © Estate of Carlos Mérida/SOMAAP, Mexico/VAGA, N.Y. Photograph: Paulina Lavista.

27. Mauricio Lasansky (U.S.A. citizen, b. Argentina, 1914). *Self-Portrait*, 1957. Intaglio print, 35⅜ × 20⅝" (91.0 × 52.4 cm.). From the Collection and Copyright of Lasansky Corporation.

28. Mauricio Lasansky (U.S.A. citizen, b. Argentina, 1914). *Quetzalcóatl*, 1972. Intaglio print, 75.68 × 33.5" (192.3 × 85.2 cm.). From the Collection and Copyright of Lasansky Corporation.

29. Mauricio Lasansky (U.S.A. citizen, b. Argentina, 1914). *Kaddish #8*, 1976. Intaglio print, 45.62 × 23.62" (115.9 × 59.9 cm.). From the Collection and Copyright of Lasansky Corporation.

30. Francisco Zúñiga Chavarría (Mexican citizen, b.Costa Rica, 1912–1998). *Two Standing Women*, 1959. Bronze (Edition: I/III), 71⅝ × 44 × 24⅜" (182 × 112 × 62 cm.). Collection of Museo de Arte Moderno and INBA, Mexico, D.F. Courtesy of Fundación Zúñiga Laborde A.C., Mexico, D.F. Photograph: Paulina Lavista.

31. Oswaldo Guayasamín (Ecuador, 1919–1999). *Self-Portrait*, 1963. Oil on canvas, dimensions unknown. Collection of Fundación Guayasamín, Quito, Ecuador.

32. Pedro Friedeberg (Mexican citizen, b. Italy, 1937). *Ornithodelphia: City of Bird Lovers*, 1963. Ink on Paper, 15¼ × 19¼" (38.7 × 48.9 cm.). Collection of Norman Tolkan. Photograph: Angel Hurtado.

33. Marisol (Venezuela, b. Paris, 1930). *Andy* (Two views), 1963, pencil and paint on wood construction, plaster, with Warhol's paint-splattered leather shoes. 56½ × 17¼ × 22½" (143.5 × 43.8 × 57 cm.). The Lindy and Edwin Bergman Collection, Chicago. Photograph: Seymour Chaplik

25. Wifredo Lam (Cuba, n. 1902; m. Francia 1982). *Madre con infante*, 1957. Dibujo al pastel, 28¾ × 22¾" (73 × 58 cm.). The Lindy and Edwin Bergman Collection, Chicago, Illinois. © 2004 Artists Rights Society (ARS), Nueva York/ADAGP, París. Foto: Seymour Chaplik.

26. Carlos Mérida (Guatemala, n. 1891, m. México, 1984). *Paisaje urbano Núm. 1*, 1956-Óleo sobre lienzo, aprox. 30 × 40" (76.2 × 101.6 cm.). Colección de la Galería de Arte Mexicano, México, D.F. © Patrimonio de Carlos Mérida/SOMAAP, México/VAGA, N.Y. Foto: Paulina Lavista.

27. Mauricio Lasansky (ciudadano norteamericano, n. Argentina, 1914). *Autorretrato*, 1957. Grabado, 35⅜ × 20⅝" (91.0 × 52.4 cm.). De la colección y propiedad de Lasansky Corporation.

28. Mauricio Lasansky (ciudadano norteamericano, n. Argentina, 1914). *Quetzalcóatl*, 1972. Grabado, 75.68 × 33.5" (192.3 × 85.2 cm.). De la colección y propiedad de Lasansky Corporation.

29. Mauricio Lasansky (ciudadano norteamericano, n. Argentina, 1914). *Kaddish #8*, 1976. Grabado, 45.62 × 23.62" (115.9 × 59.9 cm.). De la colección y propiedad de Lasansky Corporation.

30. Francisco Zúñiga Chavarría (ciudadano mexicano. n. Costa Rica, 1912–1998). *Dos mujeres de pie*, 1959. Bronce (Edición: I/III), 71⅝ × 44 × 24⅜" (182 × 112 × 62 cm.). Colección del Museo de Arte Moderno y el INBA, México, D.F. Cortesía de la Fundación Zúñiga Laborde A.C., México, D.F. Foto: Paulina Lavista.

31. Oswaldo Guayasamín (Ecuador, 1919–1999). *Autorretrato*, 1963. Óleo sobre lienzo de medidas desconocidas. Colección de la Fundación Guayasamín, Quito, Ecuador.

32. Pedro Friedeberg (ciudadano mexicano, n. Italia, 1937). *Ornitodelfia: ciudad de los amantes de los pájaros*, 1963. Tinta sobre papel, 15¼ × 19¼" (38.7 × 48.9cm.). Colección de Norman Tolkan. Foto: Angel Hurtado.

33. Marisol (Venezuela, n. París, 1930). *Andy* (dos ángulos), 1963, lápiz y pintura sobre construcción de madera, yeso, con los zapatos de piel de Warhol salpicados de pintura, 56½ × 17¼ × 22½" (143.5 × 43.8 × 57 cm.). Colección Lindy and Edwin Bergman, Chicago. Foto: Seymour Chaplik.

34. Alejandro Arostegui (Nicaragua, n. 1935). Sin título, 1964, técnica mixta, 31¼ × 48" (79.4

34. Alejandro Arostegui (Nicaragua, b. 1935). *Untitled*, 1964, mixed media, 31¼ × 48" (79.4 × 122 cm.). Private collection. Photograph: Angel Hurtado.

35. Antonio Segui (Argentina, b. 1934). *With a Fixed Stare*, 1964. Oil on canvas, 36 × 54" (91½ × 137 cm.). Collection of Dr. and Mrs. Jorge Schneider, Chicago, Illinois. © 2004 Artists Rights Society (ARS), New York/ADAGP, Paris. Photograph: Seymour Chaplik.

36. Antonio Berni (Argentina, 1905–1981). *Ramona and Shawl*, 1965. Relief intaglio print in black on thick ivory wove paper; plate: 32⅝ × 19⅜" (83.2 × 49.7 cm.); sheet: 38 × 23⅞" (96.6 × 60.5 cm.). Print and Drawing Club Fund, 1969.1. Image © The Art Institute of Chicago.

37. José Luis Cuevas (Mexico, b. 1933*). Music*, 1968. Watercolor and ink. Dimensions unknown. Private collection. Reproduction courtesy of Galería de Arte Misrachi, Mexico, D.F.

38. Rafael Ferrer (Puerto Rico, b. 1933). *Bag Faces*, 1970. Oil crayon on paper and wood. Reproduction courtesy of the artist. Photograph: Frumkin and Struve Gallery.

39. Francisco Rodón (Puerto Rico, b. 1934). *Wild Mushrooms*, 1970. Oil on canvas, 5'4" × 4'5" (162.5 × 134.6 cm.). Collection of Dr. and Mrs. Walter Kleis, Santurce, Puerto Rico. Photograph courtesy of the artist.

40. José Antonio Velásquez (Honduras, 1906–1983). *View of San Antonio de Oriente*, 1971. Oil on canvas, 52 × 66" (132 × 167.6 cm.). Collection of Pedro Perez Lazo, Caracas, Venezuela. Photograph: Angel Hurtado.

41. Eduardo Kingman Riofrío (Ecuador, 1913–1998). *Spirits of the Forest*, 1971. Oil on canvas, dimensions unknown. Reproduction courtesy of Fundación Kingman, Quito, Ecuador. Photograph: Seymour Chaplik

42. Tikashi Fukushima (Brazilian citizen, b. Japan, 1920–2001). Untitled, 1972. Oil on canvas, 38 × 30" (96.5 × 76.2 cm.). Collection of Ambassador Gonzalo García-Bustillos. Photograph: Angel Hurtado.

43. Gonzalo Fonseca (Uruguay, 1922–1998). *Pendulum*, 1974–76. Sandstone, 18 × 16 × 12" (46 × 40.6 × 30.5 cm.). Courtesy of Caio Fonseca, New York. Photograph: Cheryl Rossum.

44. Lorenzo Homar (Puerto Rico, b. 1913). *Pedro Alcántara*, 1974. Serigraph (poster), 26½ × 19" (67.3 × 48.2 cm.). Author's collection.

× 122 cm.). Colección privada. Foto: Angel Hurtado.

35. Antonio Segui (Argentina, n. 1934). *Con la mirada fija*, 1964. Óleo sobre lienzo, 36 × 54" (91½ × 137 cm.). Colección del Dr. Jorge Schneider y Sra., Chicago, Illinois © 2004. Artists Rights Society (ARS), Nueva York/ADAGP, París. Foto: Seymour Chaplik.

36. Antonio Berni (Argentina, 1905–1981). *Ramona y mantón,* 1965. Estampa de un tallado en relieve en negro sobre papel tejido grueso color marfil; placa: 32⅝ × 19⅝" (83.2 × 49.7 cm.); hoja: 38 × 23⅞" (96.6 × 60.5 cm.). Print and Drawing Club Fund, 1969.1. Image © The Art Institute of Chicago.

37. José Luis Cuevas (México, n. 1933). *La música,* 1968. Tinta y acuarela, medidas desconocidas. Colección privada. Reproducción por cortesía de la Galería de Arte Misrachi, México, D.F.

38. Rafael Ferrer (Puerto Rico, n. 1933). *Bolsas con cara,* 1970. Creyón sobre papel y madera. Reproducción cortesía del artista. Foto: Frumkin and Struve Gallery.

39. Francisco Rodón (Puerto Rico, n. 1934). *Hongos silvestres,* 1970. Óleo sobre lienzo, 5'4 × 4'5" (162.5 × 134.6 cm.). Colección del Dr. Walter Kleis y Sra., Santurce, Puerto Rico. Foto cortesía del artista.

40. José Antonio Velásquez (Honduras, 1906–1983). *Vista de San Antonio de Oriente*, 1971. Óleo sobre lienzo, 52 × 66" (132 × 167.6 cm.). Colección de Pedro Pérez Lazo, Caracas, Venezuela. Foto: Angel Hurtado.

41. Eduardo Kingman Riofrío (Ecuador, 1913–1998). *Espíritus del bosque*, 1971. Óleo sobre lienzo. Medidas desconocidas. Reproducción por cortesía de la Fundación Kingman, Quito, Ecuador. Foto: Seymour Chaplik.

42. Tikashi Fukushima (brasileño, n. Japón, 1920–2001). Sin título, 1972. Óleo sobre lienzo, 38 × 30" (96.5 × 76.2 cm.). Colección privada del Embajador Gonzalo García-Bustillos. Foto: Angel Hurtado.

43. Gonzalo Fonseca (Uruguay, 1922–1998). *Péndulo,* 1974–76. Piedra arenisca, 18 × 16 × 12" (46 × 40.6 × 30.5 cm.). Cortesía de Caio Fonseca, Nueva York. Foto: Cheryl Rossum.

44. Lorenzo Homar (Puerto Rico, n. 1913). *Pedro Alcántara,* 1974. Serigrafía (cartel), 26½ × 19" (67.3 × 48.2 cm.). Colección del autor.

45. Rafael Tufiño (Puerto Rico, b. New York, 1918). *Reading*, 1974. Serigraph (poster), 26½ × 19" (67.3 × 48.2 cm.). Author's collection.

46. Rogelio Polesello, (Argentina, b.1939). *Filigree*, undated. Acrylic on canvas, 40 × 40" (101.6 × 101.6 cm.). Collection of Dr. and Mrs. Jorge Schneider, Chicago, IL. Photograph: Seymour Chaplik.

47. Leonel Góngora (Colombia, 1932–1999). *My Lost Vision*, undated. Lithograph, 20 × 24" (50.8 × 61 cm.). Collection of Dr. and Mrs. Jorge Schneider, Chicago, IL. Photograph: Seymour Chaplik.

48. Fernando de Szyszlo (Peru, b.1925). *Huanacaúri*, undated. Oil on canvas, 53 × 66" (134.6 × 167.6 cm.). Courtesy of Lowe Art Museum, University of Miami, Coral Gables, Florida. Gift of Esso Inter-America, Inc., 70.024.017.

49. José Bernal (U.S.A. citizen, b. Cuba, 1925). *Unicorn*, 1981. Chess pieces, window frame, typewriter keys, and other found objects, 13 × 28 × 4" (33 × 71 × 10 cm.). Reproduction courtesy of the artist. Photograph: Michael Tropea.

50. Juan Soriano (Mexico, b. 1920). *Dove*, 1988. Bronze, 15¾ × 12⅞ × 11" (40 × 32.5 × 28 cm.). Reproduction courtesy of the artist. Photograph courtesy of Mexican Fine Arts Center Museum, Chicago.

51. Lydia Rubio (U.S.A. citizen, b. Cuba, 1949). *She Painted Landscapes*, 1989. Oil on linen, 42 × 72" (106.68 × 182.88 cm.). Private collection. Reproduction courtesy of the artist. Photograph: Rafael Salazar.

52. Alfredo Arreguín (Mexico, b.1935). *Cuitzeo*, 1989. Diptych, oil on canvas, 96 × 60" (243.84 × 152.4 cm.); each panel 48 × 60" (121.9 × 152.4 cm.). Collection of Robert Franklin. Photograph: Marty McGee.

53. Alfredo Arreguín (Mexico, b.1935). *Madonna of Miracles*, 1994. Oil on canvas, 72 × 48" (182.88 × 121.92 cm.). Reproduction and photograph courtesy of the artist.

54. Alfredo Castañeda (Mexico, b. 1938). *We and Half of Us*, 1990. Lithograph, 30 × 22" (76.2 × 55.88 cm.). Collection of Robert Franklin. Photograph: Marty McGee.

55. María Martínez-Cañas (U.S.A. citizen, b. Cuba, 1960). *Black Totem VI*, 1991. Gelatin Silver Print, 54 × 9½" (137.16 × 24.13 cm.). Pho-

45. Rafael Tufiño (Puerto Rico, n. Nueva York, 1918). *Lectura,* 1974. Serigrafía (cartel), 26½ × 19" (67.3 × 48.2 cm.). Colección del autor.

46. Rogelio Polesello, (Argentina, n. 1939). *Filigrana,* sin fecha. Acrílico sobre lienzo, 40 × 40" (101.6 × 101.6 cm.). Colección del Dr. Jorge Schneider y Sra., Chicago, IL. Foto: Seymour Chaplik.

47. Leonel Góngora (Colombia, 1932–1999). *Visión mía perdida,* sin fecha. Litografía, 20 × 24" (50.8 × 61 cm.). Colección del Dr. Jorge Schneider y Sra., Chicago, IL. Foto: Seymour Chaplik.

48. Fernando de Szyszlo (El Perú, n. 1925). *Huanacaúri,* sin fecha. Óleo sobre lienzo, 53 × 66" (134.6 × 167.6 cm.). Cortesía del Lowe Art Museum, University of Miami, Coral Gables, Florida. Donado por Esso Inter-America, Inc., 70.024.017.

49. José Bernal (ciudadano de E.U.A., n. Cuba, 1925). *Unicornio,* 1981. Piezas de ajedrez, marco de ventana, teclas de máquina de escribir y varios objetos más. 13 × 28 × 4" (33 × 71 × 10 cm.). Reproducción por cortesía del artista. Foto: Michael Tropea.

50. Juan Soriano (México, n. 1920). *Paloma,* 1988. Bronce, 15¾ × 12⅞ × 11" (40 × 32.5 × 28 cm.). Reproducción por cortesía del artista. Foto cortesía del Mexican Fine Arts Center Museum, Chicago.

51. Lydia Rubio (ciudadana de E.U.A., n. Cuba, 1949). *Ella pintaba paisajes,* 1989. Óleo sobre lino, 42 × 72" (106.68 × 182.88 cm.). Colección privada. Reproducción por cortesía del artista. Foto: Rafael Salazar.

52. Alfredo Arreguín (México, n. 1935). *Cuitzeo,* 1989. Díptico, óleo sobre lienzo, 96 × 60" (243.84 × 152.4 cm.); panel individual 48 × 60" (121.9 × 152.4 cm.). Colección de Robert Franklin. Foto: Marty McGee.

53. Alfredo Arreguín (México, n. 1935). *Madona de los Milagros,* 1994. Óleo sobre lienzo, 72 × 48" (182.88 × 121.92 cm.). Reproducción y foto cortesía del artista.

54. Alfredo Castañeda (México, n. 1938). *Nosotros, más la mitad de nosotros,* 1990. Litografía, 30 × 22" (76.2 × 55.88 cm.). Colección de Robert Franklin. Foto: Marty McGee.

55. María Martínez-Cañas (ciudadana de E.U.A., n. Cuba, 1960). *Tótem negro VI,* 1991. Grabado en emulsión de plata gelatina, 54 ×

tograph courtesy of Catherine Edelman Gallery, Chicago, IL. Reproduction courtesy of the artist.

56. Rafael Soriano (Cuba, b. 1920). *Guardian of Mysteries*, 1995. Oil on canvas, 50 × 50" (127 × 127 cm.). Photograph and reproduction courtesy of the artist.

57. Tony Galigo (Mexican American, b. U.S.A., 1953). *Let It Go*, 1995. Room Installation: front, 15 × 15' (4.57 × 4.57 m.); altarpiece, acrylic paint and other objects. Collection of the artist. Reproduction and photograph courtesy of the artist.

58. Nereida García-Ferraz (Cuba, b. 1954). *This Is the Universe*, 1997. Oil on stonehenge paper, 39 × 50" (99 × 127 cm.). Photograph and reproduction courtesy of the artist.

59. Paul Sierra (U.S.A. citizen, b. Cuba, 1944). *Self-Portrait*, 1997. Oil on canvas, 19 × 14" (48.2 × 35.5cm.). Photograph and reproduction courtesy of the artist.

60. Pérez Celis (Argentina, b. 1939). *Enduring Earth*, 1989. Oil on canvas, 52 × 42" (132 × 107 cm.). Reproduction and photograph courtesy of the artist.

61. Pérez Celis (Argentina, b. 1939). *Renascita*, 2001. Mixed media on canvas, 78 × 68" (198.8 × 173 cm.). Reproduction and photograph courtesy of the artist.

62. Angel Hurtado (Venezuela, b. 1927). *Triptych (Mars-Venus-Mercury)*, 1971. Collage, 39½ × 60" (100 × 152.4 cm.). Collection of Ambassador Gonzalo García-Bustillos. Reproduction and photograph courtesy of the artist.

63. Angel Hurtado (Venezuela, b. 1927). *The Mountains Descended from the Sky*, 2002. Oil on canvas, 68⅞ × 42¼" (175 × 120 cm.). Reproduction and photograph courtesy of the artist.

64. Eduardo Giusiano (Argentina, b. 1931). *Cinderella*, 1987. Oil on canvas, 63 × 55" (160 × 140 cm.). Reproduction courtesy of the artist. Photograph: Pedro Roth.

65. Eduardo Giusiano (Argentina, b. 1931). *Yellow Landscape*, 2002. Acrylic on canvas, 32⅜ × 40⅛" (82 × 102 cm.). Reproduction courtesy of the artist. Photograph: José Cristelli.

9½" (137.16 × 24.13 cm.). Foto cortesía de Catherine Edelman Gallery, Chicago, IL. Reproducción por cortesía del artista.

56. Rafael Soriano (Cuba, n. 1920). *Guardián de los Misterios,* 1995. Óleo sobre lienzo, 50 × 50" (127 × 127 cm.). Foto y reproducción por cortesía del artista.

57. Tony Galigo (méxicoamericano, n. E.U.A., 1953). *Déjalo ir,* 1995. Instalación: Frente, 15 × 15' (4.57 × 4.57 m.); retablo, pintura acrílica y otros objetos. Colección del artista. Reproducción y foto cortesía del artista.

58. Nereida García-Ferraz (Cuba, n. 1954). *El universo así,* 1997. Óleo sobre papel stonehenge, 39 × 50" (99 × 127 cm.). Foto y reproducción cortesía del artista.

59. Paul Sierra (ciudadano de E.U.A., n. Cuba 1944). *Autorretrato,* 1997. Óleo sobre lienzo, 19 × 14" (48.2 × 35.5 cm.). Fotografía y reproducción por cortesía del artista.

60. Pérez Celis (Argentina, n. 1939). *Tierra paciente,* 1989. Óleo sobre lienzo, 52 × 42" (132 × 107 cm.). Reproducción y foto cortesía del artista.

61. Pérez Celis (Argentina, n. 1939). *Renascita,* 2001. Técnica mixta sobre lienzo, 78 × 68" (198.8 × 173 cm.). Reproducción y foto cortesía del artista.

62. Angel Hurtado (Venezuela, n. 1927). *Tríptico (Marte-Venus-Mercurio),* 1971. Collage, 39½ × 60" (100 × 152.4 cm.). Colección del Embajador Gonzalo García-Bustillos. Reproducción y foto por cortesía del artista.

63. Angel Hurtado (Venezuela, n. 1927). *Del cielo bajaron las montañas,* 2002. Óleo sobre lienzo, 68⅞ × 42¼" (175 × 120 cm.). Reproducción y foto por cortesía del artista.

64. Eduardo Giusiano (Argentina, n. 1931). *La Cenicienta,* 1987. Óleo sobre lienzo, 63 × 55" (160 × 140 cm.). Reproducción por cortesía del artista. Foto: Pedro Roth.

65. Eduardo Giusiano (Argentina, n. 1931). *Paisaje en ocre,* 2002. Acrílico sobre lienzo, 32⅜ × 40⅛" (82 × 102 cm.). Reproducción por cortesía del artista. Foto: José Cristelli.

Index

Índice